动漫影视创作
——数字音频设计与制作

刘 星 辛祥利 ◎ 编著

清华大学出版社

北 京

内 容 简 介

音频作品及其制作所涉及的范围非常广泛，无论动画电影制作还是多媒体课件的设计都需要音频素材的支撑。在当前版权保护意识日益增强的背景下，深入学习音频原创对于涉及多媒体制作领域的所有学科都具有重要意义。本书内容浅显易懂，简单的目标定位可使学生能够快速掌握相关基础知识，在创作阶段尝试制作节奏明快的动漫配乐作品。

本书可作为普通高等院校、职业院校多媒体相关专业或教育技术专业的教材，也可作为音频制作领域的多媒体工作者及普通的音乐爱好者的参考用书。

图书在版编目（CIP）数据

动漫影视创作：数字音频设计与制作/刘星，辛祥利编著.—北京：清华大学出版社，2019（2021.7 重印）
ISBN 978-7-302-52017-7

Ⅰ.①动…　Ⅱ.①刘…②辛…　Ⅲ.①动画片－音乐创作－高等学校－教材　Ⅳ.①J617.6

中国版本图书馆 CIP 数据核字(2019)第 006104 号

责任编辑：赵　凯　李　晔
封面设计：傅瑞学
责任校对：徐俊伟
责任印制：丛怀宇

出版发行：清华大学出版社
　　　　网　　　址：http://www.tup.com.cn，http://www.wqbook.com
　　　　地　　　址：北京清华大学学研大厦 A 座　　　　　　邮　　　编：100084
　　　　社　总　机：010-62770175　　　　　　　　　　　　邮　　　购：010-83470235
　　　　投稿与读者服务：010-62776969，c-service@tup.tsinghua.edu.cn
　　　　质量反馈：010-62772015，zhiliang@tup.tsinghua.edu.cn
　　　　课件下载：http://www.tup.com.cn，010-83470236
印　装　者：三河市龙大印装有限公司
经　　　销：全国新华书店
开　　　本：185mm×260mm　　　　印　张：12.5　　　　字　　　数：303 千字
版　　　次：2019 年 4 月第 1 版　　　　　　　　　　　印　　　次：2021 年 7 月第 4 次印刷
定　　　价：49.00 元

产品编号：082144-01

　　高等院校动画设计课程大多沿用传统的教学思路,偏重于细分美术制作学科,忽视音频制作的建设。动画作品创作中普遍存在着直接引用未经授权的他人音频作品的状况,这一现象甚至存在于各类动画赛事及多媒体动画相关的毕业设计中。动画课程侧重唯美画面的单一教学模式,强调单项学科的纵向发展而忽视了与音频课程之间的横向联系。本书是编者在教学过程中针对高等院校动漫类学科量身打造推出的一套应用型教学成果。

　　数字音频技术越来越广泛地应用于动画片制作流程,并推动着该课程的建设。本书内容重点围绕动画片制作中的音频制作技术,内容全面,不仅详细介绍了配音制作及音效的编辑合成步骤,还在背景音乐制作部分的章节汇入了针对非音乐专业学生的音乐编曲教学经验,因此它也是一种应用型的、跨领域的教学类图书。

　　编写这本动漫类作品及配音配乐专业书籍基于了解多学科的知识点(例如音乐),借鉴了许多数字音频教案并结合 2009 年至今的教学改革和授课经验。如何理出一条学习的捷径是让作者颇费脑筋的事情。编写过程紧密结合一个学期 16 周教学流程,定位在数字音频由认知到入门阶段,内容围绕动漫影片的配音配乐及声效制作,融入的音乐理论是本书的创新点,在探索的过程中,涉及音乐创作的部分因学习者平时的知识积累不同,会体现出差异性,音乐创作作品体现出的瑕疵将不可避免,这是艺术类课程的特点之一。针对这一特点,编者设计的实验内容都采用和弦模板来按照要求的步骤进行创作,经过编者反复修改与调整,并经过教学过程的验证后证明是可行的。音频设计的音乐创作部分作为案例学习法此次被编入音频学习的初级教材中,作为一项参考选择性的实验内容,不建议作为期末考核的内容,可作为学习过程中快乐学习法相关内容安排在课堂交流环节,做成功了可作为优秀作品展示给大家并有附加的分数。值得一提的是,真正的音乐创作需要经过多次实验过程及更为严肃的创作态度,需要所有的音频工作者经历提升自身艺术修养及创作水准的过程。

　　在涉及音乐制作的内容编排上得到了安徽师范大学音乐学院辛祥利副教授的大力支持,辛教授参与了本书的审核与校对工作。每课的内容是作者根据多年的教学经验总结出的针对于大多数缺少音乐理论基础的初学者所设计的内容,音乐制作的题材仅限于少儿类动漫片的背景音乐制作,内容浅显易懂!

　　不难发现,近些年用户已经越来越难在网络上下载到高质量的原创音乐作品了,尤其是适合动画片角色表现的背景音乐作品。在版权保护意识日益增加的今天,动画作品"配乐原

创化"的理念已经到了应该付诸实施的时候了,滥用他人音乐作品作为自己背景音乐的现状应该被改变,国内动画界的"原创动画"一词的含义应当被重新定义。

本书的教学案例均采用普及型个人计算机配置,学习重点主要在二维动画片的配音编辑制作、配乐制作及音乐基础理论的学习上。多媒体课程软件应用知识的讲解围绕具体的题型边操作、边学习,本书采用编者多年来的音乐知识储备并在音乐专家教授的悉心指导下,将多年执教心得结合通俗易懂的音乐理论基础知识编写出切实可行的教学范例,为进一步深化动画作品的原创化提供一份参考资料。编入本书的音乐制作的案例部分采用新颖的教学方法,在制作案例的过程中同时学习相关联的乐理知识。书中的教学案例都是编者的教学成果和结晶。本书针对国内大多高等院校学生在影视动漫作品的音频制作中的薄弱环节而设计,初拟作为国内高等院校多媒体影视类、动漫设计专业及教育技术学的音频制作课程的教学选用教材。此外,本书还可作为各类师范类院校学生或各类电大、技校开设的"数字音频技术"相关必修或选修课程的教材。

本书章节的划分围绕着配音处理、音效制作及 MIDI 配乐原创三个动漫音频制作元素进行;细分操作步骤搭配图示教学,浅显易懂,可操作性强。本书在音乐制作部分强调的是基础知识点,对 Finale 音频打谱软件的探究涉及不深,软音源的应用仅采用自带音源,音乐创作的基础理论只限于制作动漫类的儿歌制作,本书并非针对专业的音乐工作者或其他专业性强的从事大型音乐创作的音乐工作者。

本书意在改变广泛存在于动画创作作品中使用未经授权的他人音频作品的状况,编者在八年的教学实践过程中对非音乐专业的学生制作音乐的可行性做了分析并整理编著成书;在数字音频的传统教学内容设计中进一步扩展视野,推陈出新,开创性地涵盖了动画片音频所包含的全部内容,不仅可以绕开烦琐且众多的乐器操作技巧,使得学生掌握新颖的音乐制作技能,还希望将音频设计与动画制作紧密结合的教学模式及动画作品"配乐原创化"的制作理念永久推广下去。

最后,所学到知识的价值体现在学习知识的人可以运用所学到的知识开始创造,在本书第 9 章尝试使用和弦构成中的任意一个音,并根据书中提供的模板(模板中已经为即将写入的音符设定好了时值)来进行创作!从科学发展观来看待动漫产业,培养应用型、创新型和有竞争力的业界人才,仅仅着眼于画面制作是不够的,应当支持与鼓励大学生积极参与到音频制作的学习中来,敢于发声、勇于创新,更新观念走出第一步,先熟悉动漫音频制作的流程与步骤,再学习音乐写作与创作为将来制作原创有声动漫片奠定基础。

编　者

2018 年 10 月

目录

第 1 章

概　述

　　多媒体动画制作是横跨绘画、音乐、文学、电影、游戏等多领域的一门学科,计算机技术的日趋成熟使众多非美术类专业的动画爱好者或动画专业相关边缘学科的学子们开阔了视野,个人计算机的普及以及性能的提升使得以往运行在工作站上的软件可以被普遍运行在家用计算机上,个人工作室越来越趋向于小型化与多功能化,为刚刚步入该类课程学堂的学子们开启了方便之门。动画制作课程如今已经扩展至除了动画学院、电影学院以外的其他学院(如传媒学院、电影学院、工程学院、教育学院等),在第三批国家研究基地的名录中又陆续扩展至各类地方大学及学院(如师范大学、理工学院、信息学院、工业大学、农业大学等),这些院校均设立了动画制作学科。通过对计算机辅助设计软件的深入学习,非动画专业学科的学生可以参照教学辅助视频教程提供的制作步骤来制作出精美逼真的动画作品,也可以在教师的指导下按照各类专业书籍提供的制作方法及参数设置独立完成一部动画短片的制作。MIDI 音乐制作的部分涉及的程度不深是考虑到大多数的非音乐专业学生(如数字媒体或信息技术等专业的学生)操作的可行性。将音乐制作融入高校动漫制作课堂中,是在当今版权保护意识逐年增强背景下所有涉及动画制作类学科的高校进行教学改革的必由之路。

　　国内的动漫产业曾经有过辉煌,近年来,得益于国家的扶持政策,动漫产业的发展相当迅速。从近年来主流动漫产品作品风格水平上看,呈现出其受众群体低龄化的特点。很多动漫影视作品,在主题音乐或背景音乐的制作上都采用了便捷高效且制作成本相对较低的计算机 MIDI 音乐。

　　作为一本与动画制作类学科密不可分的音频制作基础书籍,MIDI 音乐制作的流程被作为动画片的配乐部分内容编入进来,成为了本书内容的重要组成部分。由于当今国内众多数字音频设计教材中大多并未深入音乐制作领域,因此,配乐部分的制作内容也是本书的一大特色。关于动画片的音频制作,虽然音乐也是多媒体动画制作流程的重要组成部分,但

是由于它在国内长期的发展过程中,一直被侧重发展画面制作水准的主流动画从业人员所忽视。一些人习惯于寻求外援,对于小的风险不大的制作甚至会抄袭他人的作品。主观意识上的偏见导致罕有针对动画片的音乐制作类的配套教材。正因如此,本书引入了音乐学科专业知识,这可以说是一次大胆的尝试。

我们希望本书能帮助初学者在音频基础知识的应用方面推开一扇通向音乐制作的大门,在轻松快乐的学习过程中快速上手音频编辑制作及音乐制作,并根据自身的能力尝试简单的音乐创作。在创作上,过程无疑是艰难的,尤其是平时并没有音乐特长或对音乐一窍不通的同学,刚刚涉足创作这个领域时会立刻体会到学海无涯苦作舟的境界,难以避免地会遇到杂乱无章的编排界面和数次失败的操作,让用户对自己的能力产生怀疑。是否还能够知难而上继续前行呢?为什么其他人的作品更好听呢?其实,本书所涉及的所有音乐制作案例除了最后的创作章节难度较大,由于缺少经验一旦放手创作会出现各种各样的问题,而对于其他章节中的案例,无音乐知识储备的普通人一样可以如同做数学题一样按照步骤写出来。这个过程也可以帮助学生养成严谨细致的工作作风,尤其应注意在还不具备听音能力的情况下,不要把音符的位置摆错、高低音谱表不要设置错误等。用户不得不尝试依靠耐心和个人的努力在不同阶段去细心执行每个步骤,这个过程如同打游戏一样会越来越难(级别越来越高)。写作这样的乐曲最现实的意义是可以快速入手创作,并且有很多无版权的歌曲、民间曲调等,日后稍加改编都可以毫无顾虑地去使用,从此不必再经受版权使用上的困扰!

本书内容由浅入深,为学习者设计好了学习步骤,创作的部分应用了一些套路,需要学习者大胆地尝试、多做实验、不畏错误……时间久了、修改多了、实验的次数多了就可熟能生巧,逐步做出满意的作品,对于音乐上的感觉自然也会丰富起来。课程采用课堂练习与课后作业相结合的方式进行,边学边做的学习过程在掌握了很多基础知识的难点前提下,还会产生很多的创新点,甚至体现出个人的制作风格,这都是作者愿意看到的事情。过于畏惧音乐理论将使学习者的手脚被束缚住,从而停滞不前。在心理上应该尝试热爱音乐才不会畏惧它。我们希望通过读者对本书的反馈来了解读者的学习情况,以便于日后推出新的后续制作教材,陪伴读者继续在计算机音乐制作的道路上走下去。

虽然本书是一种入门级的教学指导书,但课程中所涉及的实验项目内容在多年的教学过程中都得到了验证及完善。学习者通过对各章节的作业操作练习可由浅入深逐步地掌握动画音频制作的完整流程。本书针对动画横跨多学科的课程特性给出了建设性的学习方案,融入了最终音视频合成输出的内容。这种忽略部分细节的教学模式适用于初次制作或想创作完整的动画小故事音频的学习者。尤其当初学者在制作第一部属于自己的原创动画片配乐作品的时候,建议将一切变得简单易行,潜心对待简单的音乐制作部分,因为音乐制作的快速入门并非易事,可以适当跳过一些烦琐的知识点到需要的时候再回头钻研它。在学习的初级阶段不必过度追求某一个环节如音色的完美,防止将知识面拉得太宽以至于停滞不前。在英国的动画课程中,制作预览片(Animatic)时,音频设计就应该已经基本完成,当然在完稿阶段是可以做修改的。动画制作在声音的基础上将更为流畅,动作更为生动贴切,画面感染力也会更强,角色的动作设计与音频交相辉映,呈现出更强的音视频相结合的动感画面,这也是高品质动画片应具备的特征之一。

1.1　声音的基本概念

　　声音是由物体(发音体)振动产生的。物体在外力作用下振动形成声波,声波通过空气或水等各类介质传播,被人耳等听觉器官接收后立即传到大脑,大脑对外来声波在感觉上产生反馈,声音由此而产生。

　　声波来自于物体的振动,因此发出振动的源物体被称作声源。声音是以波的形式在进行传播的。

　　人在自然界中可以接收的声音非常多,但能用作音乐制作素材的只有其中一部分,即乐音与噪音。在音乐领域,有一定音高的音叫乐音,乐音通常都由设计制作的各类乐器作为发音源载体,并经由艺术家或表演者的操作来完成发音的过程。小提琴拉出的旋律、钢琴演奏出的音符、吉他弹拨出的清音等都属于乐音;反之,无一定音高的音例如鼓镲声等称为噪音。

　　乐音有高低、长短、强弱、色彩四种特性,即四种物理属性。音的高低(音高)是由发音体振动频率的快慢(每秒振动的次数——赫兹数)决定的。频率高则音高,频率低则音低。音的长短(音值)是由发音体振动持续的时间长短决定的。时间长则音长,时间短则音短。音的强弱(音量)是由发音体振动的振幅大小决定的。振幅大则音强,振幅小则音弱。音的色彩(音色)是由发音体振动的方式、形状、成分以及发音体的品质等因素决定的。品质包括木质、竹质、土质、金质、银质、铜质、铁质、钢质等。

　　乐音的上述四种物理属性在音乐表现中都很重要,其中尤以音的高低、长短更加重要。音乐表现的首要问题是音准和节奏,而决定一首歌(乐)曲的基本内容、形式与风格的正是音的高低、长短的组合形态,音不准,节奏不稳,其他一切免谈。

　　音乐中的噪音主要是指打击乐发出的声音,被众多西方乐手用在音乐作品中的电吉他音箱反馈声也是噪音,现代音乐衍生出越来越多的噪音音效。自然界中的雷鸣电闪声、飞机或火车轰鸣声、轮船汽笛声、脚步声、敲门或开门声、敲击桌椅声等都属于噪音范畴。音乐作品是由乐音和噪音两部分组成的,乐音为主、噪音为辅,两者缺一不可。噪音在音乐中具有一定的特色,起到烘托气氛、增强表现力的作用,所谓"歌乐不够,打击来凑"就是这个意思。在中西文化欣赏习惯上,由于西方普及的电吉他乐器的效果被编入很多噪音成分,后被艺术家创作成曲流行开来,因此西方的配乐作品中对于噪音的可接受度显然要高于国内,国内观众的普遍审美标准基本上可以概括为:美妙的旋律、干净的音色。一部商业性动漫影片通常应该有它的市场定位,在配乐风格上也应该遵循这样的原则。倘若想制作一部实验性的艺术卡通片,不妨在音频部分放开手脚大胆运用噪音。与学习旋律部分的知识一样,想达到理想的制作效果并不比编写旋律更加容易掌控。噪音表现的力度要适中,需要与画面节奏相匹配方能在风格上融为一体。好的一面是,运用噪音的作品可以呈现出更加强烈的个人制作风格,让人产生令人耳目一新的感受。这将是一个欢愉与困扰并存的制作过程,通过多次实验才能编辑出有感染力的、与画风和谐并属于自己的噪音音色。噪音在动漫音频中除了运用于音乐,大多用于音效,此类音效对画面效果会产生关键的、不可忽视的影响力,例如对脚步声的处理,角色在走廊内的脚步声与广场上的脚步声不同,在编辑音效的过程中,角色行走时走廊边的墙壁几乎同时反弹回的声波应该被混入脚步声里。

1.1.1 动漫片的声音

在介绍声音类型之前,首先要对动漫片的基本概念有一个初步的认知。动漫是动画和漫画的合称,传统意义上的动画片分为三部分:二维动画、三维动画和偶动画。由于动画的发展太快,很多二维动画的制作都采用三维技术来进行辅助设计,鉴别起来往往会为不少人带来困扰。

二维动画表现为平面的形式,通常是由纸张、照片或计算机屏幕显示的平面画面制作而成的动画。在国内,上海美术电影制片厂堪称中国规模最大的、历史最长的动画制片厂,在国产动画片的发展过程中起到了不可磨灭的作用。在世界范围内,美国的动画制作公司,例如皮克斯动画工作室(Pixar Animation Studios)、华特迪士尼动画工作室(Walt Disney Animation Studios)、吉卜力工作室(Ghibli)等动画产业巨头在引领着业界风向标。

本书案例采用平面二维动画进行讲解。所有教学案例涉及的配音部分的内容以及采用计算机音乐制作儿歌、简易配乐的方法也同样适用于三维动画及动漫节目。相信随着学习的逐步深入,读者最终可以完成适用于儿童类影视节目或综艺类节目的片头、片尾、背景音乐部分的音频制作。

动画片是一种汇集了绘画、音乐、影视、数字媒体、摄影、手工制作等多种艺术门类于一身的艺术表现形式。通常不难看出它与真人电影的区别,可是什么样的动画片属于二维动画呢? 前面介绍的根据《西游记》故事改编的国产动画片、上海美术电影制片厂制作的《大闹天宫》,还有在国际上为人熟知的日本的新海诚执导的《你的名字》,以及风靡全球的由英国人阿斯特利(Astley)等导演及创作的学前动画片《小猪佩奇》等经典动画作品都属于二维动画的范畴。

早期的动画师将平面化的漫画类图片连起来形成视觉上的运动效果,那样的表现形式就属于二维动画。可以想象一下幼年时期所熟悉的课本上的那些绘画及涂鸦,它们都可以作为动画组成的每一帧。倘若在不同的页脚连续画出不同位置的圈圈,再翻动书页就可以看到最原始与质朴的原创二维动画制作效果了。如果这些圈圈的位置绘制得当,符合物体对象运动规律,还可以得到一个弹跳的小球动画。早期传统动画工业将角色或背景通过赛璐珞胶片绘制填色后,用摄像机逐张拍摄,从而获得连续的图像来达到动画的效果。二维动画电影带着它的童趣与纯真将欢声笑语传递给全世界,同时也征服了广大观众的心。计算机的普及推动着动画及其音频制作朝着市场化的方向发展,加快了动画行业前行的节奏,工作室趋向小型化、个人化,大批作品乃至动漫长篇连续剧作品开始出现。由于动漫的角色以及情节通常都是虚构的,缺少一定的真实性,需要观众去积极地发挥想象,因此动漫音乐的在填补与引导这一想象空间方面显得尤为重要。早期的动漫音乐制作流程较为复杂,由作曲家将作曲的意图写在乐谱上,并交由指挥与乐队演奏,排练与演出后录制形成音乐。由于此类音乐作品包含的不仅仅是作曲家的意图,在排练过程当中还融入了乐队指挥与演奏者的意图,因此这样的音乐制作过程也被称作二度创作。作品的艺术表现力是受到了一定影响的。这种邀请音乐家进行现场演奏录制获得的音乐作品,由于它体现出的人工(手工)制作特征而被认为是有鲜活生命力的,至今仍然受到西方影视动画界的青睐。有意思的是,计算机音乐的出现与盛行在西方还在进一步发展。现如今计算机辅助设计技术的广泛应用也影响到了全世界影视配乐圈的音乐制作领域。20世纪70年代,西方的模块化合成器时代

开始发展,80年代人们使用内存进行声音样本的存储和播放并迅速步入了数据光盘时代,从20世纪90年代起,电脑音乐在国内出现并开始盛行,因电脑音乐的制作突破了乐器演奏技术的局限性而被越来越多的人喜爱与传播。伴随着越来越完善的技术支持,电脑音乐在国内逐步被广大音乐工作者以及音频工作者广泛接受。采样器与软音源的开发大大简化了人们的录音流程,并可以轻易地获得纯净的高品质音色。

计算机应用的全面普及冲击了众多传统的行业包括影视配乐行业,如今在国内已经很难看到为了制作一部动画片的背景音乐,众多的音乐家带着不同的乐器奔向录音室去录音的场面了。即便是在制作动漫片的主题音乐时邀请了不同的专业歌手作为主唱,而伴奏音乐采用的通常也是电脑音乐,经由虚拟的乐队完成乐器的"演奏"。对于动漫电影的配乐产业的基层工作人员来说这是一场无情的冲击,或者说这是彻底的音频制作领域的革命。在此表象之下,新的生命个体正在萌芽,计算机音乐使得独立动画师或者编导们大大缩短了其新片的制作流程,不仅简化了制作程序,更加促进着不少年轻的新生代艺术家完成了看似不可能完成的任务。产出流程简化后,大量的作品产出与作品整体艺术质量息息相关,快餐类的动画作品呈现出低龄化与年轻化的趋势。这使得国产动漫在20世纪六七十年代后,整体质量不升反降。但是,在经历了一番风雨历程与国际市场的冲击压力后,相信中国动画即将舒展身姿展现出新的活力。

纵观全球动画音频发展历史,在电影出现之前的1877年爱迪生发明了留声机之后,1888年,法国人爱米尔·雷诺发明了"光学影戏机"。人们那时候就已经可以在幕布上看到几分钟的活动影戏了。为了满足观众欣赏的需求,雷诺在他的光学影戏机播放时就采用了留声机播放背景音乐,当然那只能说是一种人为手工的有声动画片。而被广泛认可的、真正意义上的世界第一部有声动画片《威利号汽船》(Steamboat Willie,如图1-1所示)是来自于后来大名鼎鼎的华特迪士尼动画工作室(Walt Disney Animation Studios)。该片于1928年11月18日在纽约市七十九街的殖民大影院上映时大获成功,其中的角色即为随后风靡全球的米老鼠,此片的问世同时标志着米老鼠形象的正式诞生。值得一提的是,该片的音频制作并非简单的配乐,首部有声动画片就已经采用了声音与画面同步的技术。片中出现的动作节奏与声音节奏高度吻合的场景至今仍是很多动画公司在动画作品中难以实现的技术难

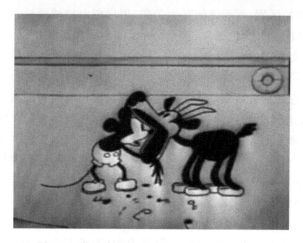

图1-1 世界第一部有声动画片《威利号汽船》

点。伴随着轻松的音乐吹着口哨、打着节拍、迈着优雅舞步的可爱生动的米老鼠角色形象深入人心,得到了全世界儿童与成人的喜爱,也使得米老鼠即便到了今天依然活跃在荧幕与舞台上。

　　提起中国动画产业有声动画的发展历史,就要提起开创亚洲动画的以动画大师万籁鸣(1899—1997)为领军人物的万氏兄弟。万籁鸣是创作美术片时的署名,他的原名是万嘉综。1920年冬天,被当地百姓亲切地称为万氏四兄弟的万嘉综、万嘉淇、万嘉结和万嘉坤在上海闸北天通庵路的一条弄堂里彻夜灯火通明地钻研起动画电影,由于万籁鸣本身就是具有深厚功底的剪纸艺人,使得当时中国的动画制作水准迅速崛起,很快就在世界动画领域与西方动画的地位平分秋色。万籁鸣在1954年任上海美术电影制片厂动画片导演期间创作的《大闹天宫》荣获多项国际大奖,他所引领的时代也成为了中国动画电影史上最辉煌的时代。1935年,万氏兄弟推出了根据《伊索寓言》故事改编的中国第一部有声动画片《骆驼献舞》,该部动画短片标志着中国动画片进入了有声时代,使得万籁鸣被后人誉为中国动画电影也是中国有声动画的创始人,而完成于1941年的在当时中国也是全亚洲第一部动画长片《铁扇公主》,因其制作规模大、受到的关注度高而被定义为中国动画史上第一部有声动画长片,如图1-2所示。

图1-2　中国动画史上第一部有声动画长片《铁扇公主》

　　关于动画与动漫的区别,两者之间互为关联,用户把由静帧漫画为主加工制作而成的动画片称为动漫片。动漫片的角色通常是不动的,具有较强的漫画特征,当然也可以做一些简单的移动、缩放等图文形式的动画,在制作工艺流程上与专业的动画片采用的逐帧动画是完全不同的。专业动画领域普遍认同的对二维动画片的品质评定通常是基于逐帧动画的基础上的,因为无论在角色的塑造还是动作设计等各方面,制作流程中逐帧动画体现出的专业性与技术含量使得图文动画制作都无法与其置于同一平台上相比较。在深入进行技术分析的同时,不难发现在动画片的音乐制作上体现出了相同的情况,人工化的演奏正在被计算机音乐制作方式所替代。在数字音频技术大行其道的今天,用户一方面紧跟时代的脚步,使自己的发展省时省力;另一方面则不应缺失对原始艺术的尊重之心。当有一天用户已经从学习者的角色转换成为动画音频制作领域的拓展者或者是决策者时,应尝试真正的音乐制作,呼唤真正的本民族音乐风格回归动画电影,这是不可推卸的责任。真正的艺术修养才会赋予动漫作品持久而鲜活的生命力。在动画电影艺术中,美术与音乐的创作是不应该分家的。

现阶段面对着的诸多困难,动画作品创作过程中面临的艺术性与商业性冲突的问题也应该找到一个切入点去突破,以形成共存的局面。有关艺术性与商业性的取舍将是永远有争议的焦点话题,每年世界各地的学术界都在围绕着此类观念以不同的形式开展交流与研讨活动,包括为艺术片提供生存土壤的四大国际动漫电影节等,来自世界各地不同的动漫艺术家用自己的作品表达着不同的价值观,积极地寻求着各自风格动画作品的生存空间,而世界对于这些风格各异的作品都是包容的,唯一不变的理念则是作品的原创性,包括伴随着动画影片的音频。

三维动画体现出的特征主要是空间感强烈,无论场景还是角色对象都与现实生活相仿,有完整的造型,即使用户看不到的侧面和反面都存在,调整三维空间的视角便能够看到不同的内容。偶动画主要包括木偶动画、黏土动画、折纸动画等。本书的音频制作教学范例涉及的动画作品均采用二维动画,对三维动画及偶动画不做过多介绍。无论是何种形式的动画片,画面质量与音频质量的高低实际上也是相关联的。在动画片制作前期或者后期制作音频的时候,制作的方法及步骤大体相同。

绝大多数的案例无论是二维、三维,还是木偶动画等,根据动漫片中各类声音要素的制作特点,将动漫片的声音构成主要分为动漫语音、动漫音乐和动漫声效三部分,也可称为对白、音乐和声效三部分。

1.1.2　动漫语音(对白)

动漫音频里涉及的语音是指人、动物或其他角色(下文里统称为角色)在主观上通过发声器官或虚拟发声器官传达出的承载了一定含义的对话或解说类语言。通常是通过其可辨别性以及清晰度来衡量语音的品质。女性与儿童的声带每秒可振动次数多于成年男子,因此声音偏高音。角色在情绪激动时声音的处理应该饱含冲击力度、语速偏快、声音高昂,而情绪低落时声音模糊、语速偏慢、声音低沉。国内网络上常说的声优是对日语声优(日语平假名:せいゆう)的直接引用,指的就是配音演员。

声音与画面要注重吻合度,实际操作中声音源体是否好听并不是最重要的,适合动画角色的性格特征及剧情才更重要。有时在一些动画片中会感觉声音录制得不仅清晰还很好听,但就是不入戏,让人感觉不到一个活生生角色的存在。这通常与配音演员不入戏有关系。此外,因为性别、国别、时代等各种差异性导致台词对话的设计也很重要。有的对话在日剧中较为合适,用普通话表现则较为尴尬,如果一味照搬同样会使观众产生入不了戏的感觉。这也是网络中热议日本声优令人深陷其中而改为内地配音后容易出戏的原因。

录音采样中除了运用好的音频采样设备,选择的配音人员的声音要体现出与角色相符的特征。配音演员的演技很重要,跟演员的演技一样需要入戏,即便不用露脸却都同样是在演绎这个角色,配音的质量与画面的质量一样是衡量动画片质量的重要标准之一。专业的配音演员会通过语气、口音来影响着角色生动形象、幽默或鲜明的特征,为角色的塑造进一步添彩。很多观众抱怨无法入戏又说不出原因,其实他们没有留意到在很大程度上那是由音频制作的缺陷导致的现象。高品质的动画片不会忽视音频的制作,在录制制作过程中把握好此类细节有助于刻画出富有个性特征、活灵活现的角色形象。国内不乏动画片配音佳作,由众多有着丰富经验的专业配音师参与的美国卡通电视片《海绵宝宝》的中文配音版本

通过成功的语音设计赋予了角色鲜活的个性特征,在一些海绵宝宝迷的心目中配音效果甚至超越了原版,传为动画音频制作领域的一段佳话,如图1-3所示。

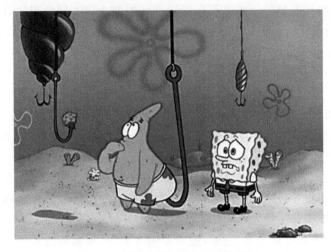

图 1-3 美国卡通电视片《海绵宝宝》

1.1.3 动漫音乐

顾名思义,动漫片中的配乐部分即为动漫音乐,分为片头与片尾音乐、主题音乐与背景音乐。片头片尾音乐可以独立制作,通常为了呼应主题而重复采用主题音乐直接剪辑而成或采用它的旋律部分重新加工制作。动漫音乐大多为了渲染场景氛围,因此在采用的音色上是非常讲究的。如20世纪70年代捷克斯洛伐克动画片《鼹鼠的故事》,采用的即为管乐加打击乐的明快的主题音乐风格,加上了弱音器的小号音色,很好地吻合了该片夸张风趣的风格,使得该片自推出以来一直深受孩子甚至是成人的喜爱。应引起国内动漫业界广泛关注的是,该片看似简洁明快的少儿类动画片的音频制作部分非常精致,堪称业界典范之作,也正是因为动漫音乐的氛围烘托才使得该部动画片成为高品质的、散发着欢愉的童真气息的一部经典佳作!

1.1.4 动漫声效

通过百度搜索可以查阅到很多音频资源,这里介绍两个网站的下载方法。自己动手制作音频原素材对于参加电影节或动画艺术节的原创作品或学生的毕业设计尤为重要,因为音频是隶属于影视动画作品的,是影片的重要组成部分。近年来,国外知名的视频网站在音乐版权的保护方面的工作已经做得非常细致了。以Youtube网站为例,采用他人音乐作为背景音乐除了会影响视频的正常发布,还会追加行动从已经发布的影片中清除作品所使用的音乐片段,当然也会影响影片中的其他音频素材,例如处于同一时间段的对话、声效等声音。互联网上关于音乐版权的规则限定了用户的行为,明确规定不可上传任何形式的未经版权所有者授权的视频或音频文件,如果必须要使用这些文件,则需要与版权方达成使用协议,并且版权所有方有权在用户的影片中添加广告。

动漫声效的下载方法如下:

(1) 打开百度搜索,输入"动漫音频素材下载"后回车,显示界面,如图1-4所示。

图 1-4　在百度搜索输入"动漫音频素材下载"

（2）以"素材吧"为例，打开如下网址搜索动画音效。
http://www.sucaibar.com/yinxiao/donghua.html
结果如图 1-5 所示。

图 1-5　打开素材吧搜索动画音效

或在下面的"卡通"分类网址中查找想要的卡通音效。

http://www.sucaibar.com/yinxiao/katong/

结果如图 1-6 所示。

图 1-6 "素材吧"的卡通素材分类栏

（3）这里以如图 1-5 所示的第一个网址链接中的文件作为范例。在如图 1-5 所示界面中的链接中单击第一个网址中的首个音频素材（名为"动画里人群发出哇哦感叹声"的音频链接文件），如图 1-7 所示。

图 1-7 音频素材"动画里人群发出哇哦感叹声"

（4）右击圆形唱片下方任意图标（如小喇叭），在弹出的快捷菜单中选择"音频另存为"命令（组合键为 V），将文件命名保存在用户指定的目标文件夹即可，如图 1-8 所示。

图 1-8　选择"音频另存为"命令下载链接音频文件

1.2　声音的基本属性

声音属性指的是人耳接收到声波的三个感觉特性，即音调（音高）、音量（音强）和音色。在了解声音的基本属性前要先了解声波频率。

1.2.1　声波频率

物体振动发出的声波在一秒内振动的次数称为频率，由于德国物理学家海因里希·鲁道夫·赫兹于 1888 年首先证实了电磁波的存在，为了纪念他为人类文明所做出的贡献，后人用他的名字来命名各种波动频率单位，称为赫兹（Hz），简称"赫"。频率为 20～20 000 Hz 的声音是可以被人耳识别的。20 000 赫兹（Hz）也称为 20 千赫兹（kHz）。人类最敏感的是 3000～4000 Hz（或称 3～4 kHz）的声音。

1.2.2　波长与振幅

用户通过计算机软件采集到的声音样本都是以波形的形式呈现在计算机屏幕上的，如图 1-9 所示显示的波长与振幅表现出横向与纵向的关系，横向显示的波长是指声波在一段时间内传播的距离，因此它是与时间的长短相关联的。在同一显示条件下，波长较长的声波比波长较短的声波时间更长，纵向的轴用来表示振动的幅度，简称振幅，振幅的大小决定着音量的大小，在同一显示条件下，振幅越大的声音越大，振幅越小的声音越小。

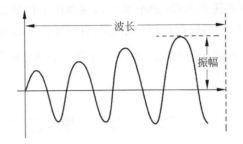

图 1-9　波长与振幅表现出横向与纵向的关系

不过应该留意当振幅大于一定的峰值后会产生失真效果。将振幅设置为由小变大会产生声音淡入的效果，将振幅设置为由大变小会产生声音淡出的效果。如图 1-10 所示的波形是通过 Adobe Audition CS6 采集录制的语音"数字音频设计与制作"的波形显示图。

图 1-10　语音"数字音频设计与制作"的波形显示图

除了在停止的状态下，无论是处于录音还是播放状态，屏幕上都会有一条在工作时向右移动的竖线，用来表示工作的时间进度，录音完成后，采集下来的音频内容即可被编辑并生成为 MP3、WAV 等格式的音频文件，在保存时可以对音频文件的格式、采样类型等进行设置，设置后的音频文件会被附加上文件信息（如比特率、时间长度等）以及采样后的一系列参数。

1.2.3　音调、音量、音色

音调、音量、音色被称为声音的三大属性。

音调是人耳对所接受的声音频率产生高低的感觉，与用户平常说的音高是一个意思，声波的频率越高音调越高，声波的频率越低音调越低，从音调上用户去理解人的听觉范围为 20Hz～20kHz 即为由超低音往超声波过渡的声音。超声波频率高于 20kHz 的声波是人耳听不见的，与声波一样都是来自于物质的振动。例如，吉他的琴弦细、振动较密集，音调相对于贝斯就要高，吉他的空弦振动时琴弦振动的长度大、相应的振幅就要大而频率少一些，按

住吉他的琴弦高把位处,缩短琴弦振动的长度,那么振动的密度加大,振幅变小,发出的就是高音;而男生相对于女生来说音调偏低。在动漫片配音制作过程中,大象的声音通常采用低沉的音调,而小松鼠等动物,由于体型较小,根据声带细小的原理配以较为尖锐的高音音调。倘若将大象配以高音的音调,则在感官上会产生一种不和谐的效果,可以用于夸张的幽默感,具体要根据角色的形象设计与剧情的需要谨慎处理。在方位感的判断上,高音的传播易于被人耳接收,人类通过人耳接收到高频的声音信号后人脑比较容易判断声音传来的方向;反之,低音方位感判断则比较模糊。不少东西方音乐作品中情感的传达主要是通过优美的旋律来完成的!也就是说,高音的音色在音乐创作中通常被用来制作主旋律。中低音部分相对比较多的用来制作伴奏或者铺垫音色效果。

音量是声波大小或响度对人耳直接产生的压力影响反馈,是人耳所接触到的声音大小强弱的主观感受。音量具体表现为声音的振幅大小:振幅越大声音越大,振幅越小则声音越小。衡量音量大小的单位是分贝(dB),通常寂静的夜晚也有 5~10dB 的声音,人类交谈时的窃窃私语也有 30dB 左右,当分贝数位于 40~60dB 时属于用户正常的交谈声音,60~70dB 就属于吵闹声了,90dB 以上就会损害听力神经系统,大型客机起飞时在近处会产生 120dB 的强声,人在这种状态下则会处于两耳失聪的状态。

音色也被称作音品,是人耳在同样的音量和音调下所感知声音的另一种属性,常用于判断发音源体的特质,例如男生女生就分属不同的音色,二胡与小号也因分属不同的音色而长期影响着这两种乐器在音乐作品中的不同风格表现。在力度表现上,尽管现在有电声二胡的出现,强化了二胡表现的力度,但总的来说,无论在音色还是音量上小号的表现力度都要远远强于二胡。在表现委婉凄美的情感意境方面,二胡的音色则更胜一筹。在数字音频软件中可以将音色重新编辑并进行优化处理,男性的声音可以通过处理将其音色改为女生或童声。可以利用这一音频特效处理技术在动漫片配音的流程中,一人完成多个角色的配音制作,从而大大提升了用户的工作效率。

在日常生活中用户接触的常用音调为语音音调与音乐音调两种。无论哪一种语言都有其音高的高低变化,这就是语音中的语调。语调的音高变化附属于音阶,音阶的高低变化能够让用户判断出词汇的概念与含义。而音乐中的音调通常按照有着固定数值的音调表来定调。1939 年,在伦敦的国际会议上统一了国际的标准音调,确立了音级中的六级下中音 6(la)即为 A 等于 440Hz 的国际标准音。用户的家用电话按下免提时听到的长音就是 440Hz 的 A。音乐中的 A 调即为以 6(la)作为主音构成的大调音阶,关于音乐中的调性学习,会出现在后面乐理知识的概述中。值得一提的是,由于本书针对的是动漫制作类的入门级数字化音乐制作,本着快速上手的基本原则,教学过程中所有的编曲示范统一采用最为简单的 C 调完成。

1.3 模拟音频与数字音频

1.3.1 模拟音频与数字音频的区别

话筒把机械振动转换成电信号,模拟音频是以模拟电压的振动幅度来表示声音的强弱大小,它在时间上是连续的,图标中的连续曲线形象地表达了模拟声音的特点。数字音频是

通过采样与量化从而将模拟量表示的音频信号转换为由很多二进制数 1 和 0 组成的数字音频信号。与模拟音频相比,再编辑方便、易存储、传输便捷是数字音频的优势。数字音频的音频信号无损耗,音质纯度高、放大器输出的信号功率高,可达到更理想的高保真效果,即与原来声音的重放高度相似。在文化领域,各国的欣赏习惯不同,欧美对音质纯度并不在意,喜爱听经由真实乐器演奏的作品,此类作品的特点是在源头上采用话筒以模拟音频的形式录入转换再加工;数字音频作品在国内大行其道,大多一线明星的音乐作品中的钢琴及吉他并非真实的乐器演奏而是通过键盘输入音频块再附加音色及音效编辑制作而成,同样的音频块可以处理为琵琶或吉他这两种截然不同的乐器音色效果。

1.3.2　常用的数字音频的文件格式

MIDI 是 Musical Instrument Digital Interface 的缩写,意思是音乐设备数字化接口,它是通过命令经过一定的设置将声卡或软件中内置的声音写出来的,是一种合成的声音,属于波表类音乐文件而不是数字波形文件,但是比波形文件所需要的存储空间少很多,一分钟的音乐仅需 5~10KB 存储空间。MIDI 格式的文件不支持传统的话筒录入,是不能用于语音对话、歌唱等声音存储的,却可以模仿原始乐器的各种音色及演奏技巧,采用该格式编曲是众多非专业人士学习的首选,体积小便于存储是其区别于其他音频格式的最大特点。

WAV 格式是微软和 IBM 公司共同开发的音频编码格式,也叫波形声音文件,也是最早的数字音频格式,该格式的文件被广泛应用在 Windows 平台。WAV 格式支持许多压缩算法,支持多种音频位数、采样频率和声道,标准的 WAV 格式具有 441 000Hz(44.1kHz)的采样频率以及 16 位量化位数,使得 WAV 的音质与 CD 相差无几,但 WAV 格式对存储空间需求太大不便于交流和传播,尽管录音师与音乐家们依旧青睐使用 WAV 以保证音频的品质,但现实生活中传播最流行、使用最广泛的还是 MP3 格式文件。

MP3(Moving Picture Experts Group Audio Layer III)文件是一种有损音质的格式文件,该类文件通过删除人耳不敏感的部分数据以缩减文件的大小,由于它可以将声音以十倍以上的压缩率压缩从而使得其体积非常小,便于携带与传输。与其相似的文件格式还有 OGG、WMA、M4A 等。对于大多数没有很好的发烧级音响设备的非专业人士来说,使用 MP3 是最佳的选择。MP3 的压缩比率通常采用 BPS(比特率)来表示,即每秒所传输的比特数。

APE 是流行的数字音乐无损压缩格式之一,压缩 WAV 文件得到的 APE 格式文件虽然变小,但音质上可以很好地保持原样。约一半的压缩率使得它的体积约为 CD 的一半,便于存储,其特点是还原后的数据无损,与源文件保持一致。与此相似的无损压缩格式较为流行的还有 FLAC 等。

当配音配乐作品在导入 Premiere 或 Final Cut 等影音编辑软件与动画影片编辑合成之后再输出的作品格式则转化为视频格式,如 MP4、AVI 及 WMV 等。因为音频文件默认输出的 WAV 格式太大,所以在本书涉及的所有教学实例中,为了便于作业的管理与批阅,学生在完成音频作业后需提交体积相对较小的 MP3 及 MIDI 格式作业,而为四格漫画或视频配音配乐的实验作品将提交 MP4 格式的作品。任课教师可根据自己的教学计划自行决定学生作业的提交格式。

CDA 格式是 CD 音频格式,为高音质的音频格式,标准的 CD 格式为 44.1kHz 的采样

频率,速率 88kb/s,16 位量化位数,CD 音轨可以说是近似无损的,因此在音质上是忠于原声的。刻录音乐 CD 光盘时,只能用空白 CD 光盘而不能用 DVD 光盘。在电脑上看到的 ∗.cda 文件都是 44 字节长,不能将 CD 格式的 ∗.cda 文件直接复制到硬盘上播放。要想在硬盘上播放 CDA 文件,需要使用像格式工厂这类软件把 CD 格式的文件转换成 WAV 后才可正常识别和使用。

AIFF(Audio Interchange File Format)的意思为音频交换文件格式,为苹果公司开发的一种音频文件格式,支持 16 位 44.1kHz 立体声,它是苹果电脑的标准音频格式,与 WAV 非常像,大多数的音频编辑软件都支持此类的音乐格式,使用 iTunes 播放。AIFF 虽然也是高音质的文件格式,但是它被设计为在苹果电脑上使用,因此在 PC 平台上没有得到推广。多媒体及音像出版行业由于使用苹果电脑的居多,因此大多音频编辑软件和播放软件也支持 AIFF 格式文件。AIFF 伴随着苹果电脑的存在而存在。由于 AIFF 具有的包容性,它支持许多压缩技术。

APE 是流行的数字音乐文件格式之一。与 MP3 这类有损压缩方式不同,APE 是一种无损压缩音频技术,也就是说,从音频 CD 上读取的音频数据文件压缩成 APE 格式后还原得到的音频文件与压缩前的一模一样,没有任何损失。APE 文件的压缩率约为 55%,比 FLAC 格式的文件高,体积大概为原 CD 的一半,由于 APE 可以节约大量的资源,所以在国内有着广泛的用户群体。APE 格式文件可以通过格式工厂或百度音乐软件转换为其他有损格式文件,如 MP3,但是这种操作完成后。转回来的文件将成为不可逆转的有损音频文件了,就是说无法还原之前丢失的音质了,因此不建议进行这样的转换操作。

FLAC 格式与 MP3 不同,FLAC 是无损压缩格式,当音频以 FLAC 编码压缩后不会丢失任何信息,也就是说,将 FLAC 文件还原为 WAV 文件后依旧与压缩前的 WAV 文件内容相同。使用起来也非常方便,可以像播放 MP3 文件一样使用播放器直接播放 FLAC 压缩的文件。这种无损音质的文件在专业耳机里听效果是非常好的。将光盘文件抓取转换为 FLAC 压缩的文件,可以保持光盘的原无损音质,因此很多音频网站发布的 FLAC 高品质音乐文件就取自于他们购买的 CD。

对同一个文件来说,从 CD 碟上抓取出来得到的 WAV、APE 和 FLAC 音频文件,其音质完全相同,也就是说,同一文件转成的 APE、FLAC、WAV 三种格式的音频文件的音质是完全一样的。

1.3.3 获取音频素材

在操作练习时需要一些音频辅助教材,这些素材可以在网上免费下载,也可以在音像素材店购买到。在有的网站(例如 www.Sounddogs.com 网站)可以下载到免费的音频资源,但如果用户需要更高质量的同款音频文件时是需要付费的,网站上会标注价格。如图 1-11 所示为 www.Sounddogs.com 网站的首页,在左边搜索栏输入用户需要的内容即可,输入的是英文词汇,英文基础薄弱的用户可以借助在线网络翻译工具,很容易就可完成英文单词的查找。

音效素材相关网站下载网址:

(1) http://www.sounddogs.com/(国外)。

(2) 素材吧 http://www.sucaibar.com/yinxiao/。

图 1-11　音频素材网站 www.Sounddogs.com

（3）数码资源网 http://www.smzy.com/yinpin/。

（4）http://www.flashkit.com/soundfx（国外）。

（5）https://www.soundsnap.com（国外）。

（6）音效网 http://www.yinxiao.net/。

（7）声音网 http://www.shengyin.com/sucai.asp。

（8）效果音源 http://koukaongen.com/（国外）。

数字化动漫音频制作

2.1 动漫音频的分类

动画电影音频制作主要分为配音、声效、配乐三大类。

2.1.1 配音

动漫片中的配音除了少部分声效,主要分为解说词与对话两部分,配音的音频文件需要通过麦克风采集得到,而用户最容易得到的工具就是手机,由 K 歌产业带动的专用手机麦克风出现,如 BBS K1 直播 K 歌麦克风兼有"听湿录干"功能(即为听起来有混响效果而实际收录的声音是原声)和"听湿录湿"功能(听起来有混响效果,收录的声音也是有混响效果的)。手机麦克风可以采集到更为专业的音色。不过鉴于当代手机功能的日益完善以及音频处理软件的强大,用户在此并不推荐直接使用专业器材,使用手机采集原素材,在教学实践过程中是切实可行的。使用手机采样时麦克风(话筒)离嘴大约 10~20cm 的距离,靠得太近很容易产生爆音,太远了声音又太小不适合声波的传输。

2.1.2 声效

声效也称音效,包括数字音效与环境音效,数字音效有两种理解:一种是通过计算机或 MIDI 键盘输出的各类噪音类效果音源;另一个含义则是在数字音乐制作中处理音频文件时的音频增强与各类特效变换。环境声效也可以作为虚拟音频出现。如今国内的多媒体动画类作品大多还没有 DIY 原创声效的习惯,大多使用网上的免费声效,动画片音频设计制作流程不规范或过于简单,大量重复使用以往被反复使用过的音频素材导致风格呈现出千篇一律的特征。仅用于学习目的时用户可以采用各类音频网站提供的免费素材,但是在制

作参赛片譬如投稿国外动漫电影节或者毕业设计等正规用途的时候,使用自己制作的声效是必需的——在避免了版权纠纷的同时也增加了作品风格性与制作趣味性。动画工作者在日常生活中应该留意搜集除视频素材之外的音频素材,使用最便捷的工具如(手机)去采集来自自然的音效,如室外嘈杂声、菜场的叫卖声、河边的风声、远处的电闪雷鸣声等,建立音效素材库,以便日后工作时随时可以根据创作的需要将原创音频素材混编入用户的动画片音轨中。在录音采样时要注意选择合理的位置调整好手机的角度,否则易产生爆音尤其是风声……大部分较为完整的采样音频素材经过处理后,都可以混编入动画片中作为背景音效来使用,即兴采样获得的音频素材更加具备自然性特征。

2.1.3 配乐

配乐在动画电影中可以细分为片头曲、片尾曲、主题歌曲、背景音乐。在动漫片配乐的风格制定上必须参照故事脚本的内容表现以及目标定位,教材中的教学范例以教育类、少儿类题材为主,拟定音色时也将围绕题材类型选择相关音色。例如,《古诗欣赏》的音频实验作品中采用的是中国传统乐器古筝的音色。倘若策划投入制作的动漫片市场定位包括西方商业市场,那么配乐部分除了音乐理论基础之外的深入研究一定不可少,尤其是西方主流社会对流行音乐的诸多审美标准与东方不一致,对于音乐部分质量评价的理解也存在着巨大的差异。需要制片方日积月累的知识素养去理解与体会。尽管网络上广泛存在着可以免费下载的音乐,在知识产权保护意识日益增强的今天,即便是作为背景音乐,用于衬托的非主题曲目也仅限于被用在教学演示或作业练习而不可用来发表与传播,随着互联网管理的日趋完善,用户必须明确意识到:不可未经创作者的授权而直接使用其作品,尤其是用于获利或者是用作其他商业用途。在完成本书的学习后,学习者尽管只能具有最基本的编曲应用能力,却可以自行写出无版权纠纷的传统民间流传的歌曲以及稍加改编的古曲曲调等,从小做起慢慢在实践过程中成长。配音配乐原创化制作是值得倡导的,也是通往高品质动画制作的必由之路。

2.2 数字化动漫音频制作

2.2.1 WAV 与 MP3 的设计与制作

当前国内外音频网站大多采用 WAV 以及 MP3 文件存储搜集素材供销售及学习用免费下载,所采用的教学范例使用的各款软件均安装在 PC 并依托 Windows 平台运行。为了便于操作,采用 MP3 音频文件,部分源音频素材文件在转换与合成输出前采用无损格式的 WAV 音频文件。无论何种格式,无损格式的音频文件之间是可以进行互相转换的。

在学习过程中的音频作业格式,除了指定格式,一般情况下使用 MP3 即可,在动画制作时未完成最后编辑合成的音频素材文件则可以在制作过程中应用 WAV 格式,以这种无损格式形式导入到 Final Cut 或 Premiere 中在混编时使用! 音乐制作作业则输出为 MP3 以及 MID 的文件格式。

2.2.2　MIDI 制作原理

MIDI 的意思是乐器数字化接口。音乐用音符的数字控制信号来记录,它的发明者是美国人 Dave Smith。在音乐制作的教学环节才会出现这种音乐格式。数字音频技术包含了 MIDI 音乐制作部分。并不是所有通过电脑制作出来的音乐都可以叫做 MIDI 音乐,在西方大多长盛不衰的流行歌曲都是由真实乐器采样录制而成的音乐,属于电压或电流值组成的模拟输出技术。MIDI 的学习有它的优势,入门门槛低,易上手。数字音乐制作的学习完全避开了具体乐器学习的长期训练过程,不需要考虑很多易产生困扰的细节,如音准问题。根据一定的理论即可展开创作。不妨问一下身边学习音乐的亲朋好友们,有没有已经学了七八年甚至 10 年以上音乐,却还从未进行过音乐创作的人?再看看现在风起云涌的国内音乐网站上的数量庞大的表现欲极强的音乐原创大军,几乎都是来自于玩数字音乐的用户。这也是本书针对大多从未深入接触过音乐的用户会选择的 MIDI 音乐制作,并安排了创作环节内容的原因。

为了便于学习,所有教学过程抛弃了传统的 MIDI 键盘输入,改用计算机键盘加鼠标输入的制作方式,也可以被称为电脑音乐或计算机音乐制作。它的制作原理是通过对音乐理论与计算机应用知识的学习,采用 MIDI 键盘或本书所用的计算机键盘加鼠标的方式输入音乐代码或电子乐谱,并经由挂载于电脑内部的已安装的乐器音色 VSTi(也被称为乐器软音源)按照指定的音符发出声音形成音乐。VSTi 的全称是 Virtual Studio Technology instruments,顾名思义,是一门虚拟乐器技术,基本上以插件的形式存在,可以运行在当今大部分的专业音乐软件上。在数字音频领域,软音源决定着音色的本色,选择合适的音色是个耗时费力的工作,尽管音色选好后还需要后期的精加工。在音色的选择方面,如果开局顺利则有着事半功倍的效果。真正在此方面有出色表现的用户往往需要一定的知识沉淀与积累,例如有过参与乐队演出的实战经验的用户相对会轻松很多。教师可以根据作品风格参照各类优秀的视频作品展开分析来给学生提供指导或参考性建议。在展开创作时,作品应当需要具有个性化与时代性特点,如今在音乐领域年轻的学生听的东西往往并不比教师少,更具创新潜质,应该鼓励他们去大胆试验,勇敢地去选择不同的音色进行组合与尝试。需要注意的是,不可抱着第一部原创作品就要制作完美的心态来做音乐,这也是年轻人容易产生的问题。应当明确学习的步骤,可通过在网上观看大型交响乐队或各类音乐会的视频资料来逐步熟知乐器的声音特性,了解不同乐器的音色特点。

编曲学习部分的第一份作业输出的是 MID 格式文件,有了 MIDI 编曲的基础知识后,完成软音源插件的后续深化学习后就可制作出当前亚洲的大多流行金曲而并不需要会实操乐器。关于此部分的学习内容横跨了音乐学科,基础音乐理论的学习必不可少,本书采用的是与制作基本技术一并进行交互式学习的方式。MIDI 格式早期的"开源精神"概念使得用户足不出户即可创作"复杂的音乐片段",让缺少理论基础的人可通过计算机提供的各类音乐制作软件结合软音源插件提供的专业音色制作出优美动听的音乐。但是在惊喜的同时,用户还应该看到:此情形呈现出的辉煌宛如机绣的精美画面遮掩了手工刺绣的艺术光辉一样,软音源的大量运用使得音乐作品的艺术性大打折扣,与专业人员推崇的真实乐器演奏的音乐审美观相抵触,这也是 MIDI 技术盛行的亚洲流行歌曲在演出时的艺术水准远低于音

像作品体现的水准的原因,手工操作难度较大的吉他、小号等乐器常常被键盘乐器模拟替代,在艺术审美相对落后的地方此举并无大碍,却在宏观上产生了无法将该地区的流行音乐作品推广开来的不良后果。然而,MIDI 技术的学习却有着它独特的快速入门的优势,学习者通过键盘操作即可完成对所有乐器的操控、编排、组合,从而制作出完整的音乐作品而无须逐个学习每一样乐器(那也是不可能完成的任务),更无须动用大乐队。操作的便捷性、清晰而稳定的节奏设定结合动听的音色也增强了学习者的信心与兴趣。得益于疾速发展的计算机数字音频技术的支撑,作为动漫类音频设计的入门级学习教材,电脑音乐制作部分的学习无疑是帮助非音乐专业学生打开音乐之门的金钥匙。

2.2.3　格式工厂

下载或制作的 MIDI 文件在编辑使用的过程中会产生一些麻烦,例如不能与语音或麦克风采样的声效混编,不能直接导入音视频混编的软件中因为视频软件不直接支持 MID 格式。此时需要从网上下载多媒体格式转换软件,较为普及的格式工厂可以简单便捷地将MIDI 音频格式转换为 MP3 格式以方便编辑使用。可通过百度或必应等查询格式工厂打开链接下载。打开界面后用户可以看到界面中有各种格式的转换按钮,要转换成什么格式就单击相应的格式按钮进行转换操作即可,如图 2-1 所示。

图 2-1　格式工厂操作界面

下面演示的是 WAV 格式文件转为 MP3 格式文件的操作示范:

(1) 将一个名为"格式转换示范.wav"的音频格式文件拖进窗口,随后在弹出的窗口(见图 2-2)中选择 MP3 文件,在下方的"输出文件夹"中选择输出的路径后单击"确定"按钮。

图 2-2　在"输出文件夹"中选择输出的路径

（2）在界面文件名右击，则会弹出快捷菜单，可以通过相关命令查看文件信息及剪辑该文件。选择"剪辑"命令，如图 2-3 所示。

图 2-3　查看文件信息及剪辑该文件

（3）在弹出的窗口中，在播放的同时单击"开始时间"与"结束时间"按钮即可在预听的同时截取用户想要的音频文件长度，单击"确定"按钮返回主界面，如图 2-4 所示。

（4）最后不要忘记在主界面上单击"开始"图标，如图 2-5 所示。等待一会儿，就可以在先前自定义的目录中查看转换后的 MP3 音频文件了。

如果用户忘记了自定义文件夹而找不到文件输出的目录，还可以在文件名上右击，在弹出的快捷菜单中选择"打开输出文件夹"命令，即可查看到该文件；格式工厂不仅能够转换

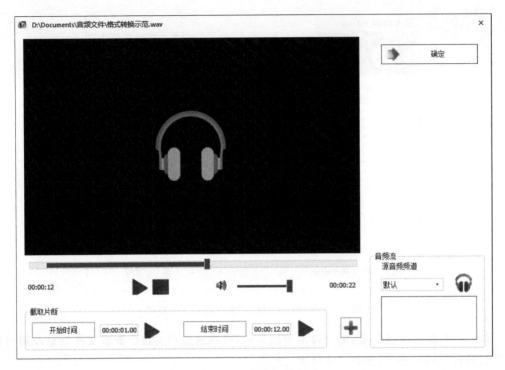

图 2-4　截取音频文件长度

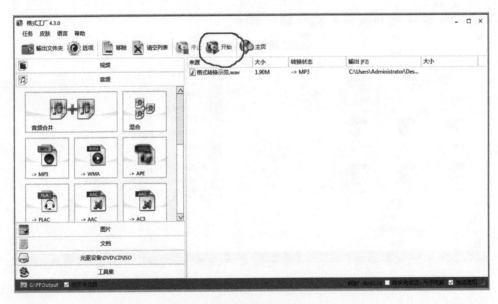

图 2-5　单击"开始"转换音频文件

音频格式文件,还可转换各类视频及图片格式的文件;此外,格式转换工厂的主界面下方右侧有一个转换完成后关闭电脑的选项,如果转换的文件过大或同时对较多的文件进行转换,用户也可以选中此选项,这样就不必守候在电脑旁,完成转换工作后电脑将自动关机。

音频制作的前期准备

为动漫片制作配音配乐,用户首先应该确定究竟想要制作何种类型的录音,是音乐制作类录音还是语言类的录音。本书将详细展开介绍配乐部分,初级阶段避开真实乐器的录入讲解,制作范例均为较容易上手的 MIDI 音乐制作形式;语言类现场录音需要提前设计好究竟是旁白解说类型还是场景对话类型。录音前需要明确录音对象并确定录音方式。建议在制作动漫音频语音部分时,将对话(台词)文稿与解说词(旁白)分别从分镜头脚本中提取出来,分开打印照文分别连续录制后做后期编辑调整,这样的做法使得配音部分能够保持其流畅性并贯穿整个剧情,与动画的各个场景相结合起到相辅相成的效果。不建议将解说词插入中间录制,或者隔天录制同一角色的不同语音部分,那样极易产生不连续的视听效果,即便制作者认为那是细微的不谐和声波,而对于一部较长的动画片来说,习惯了某一角色的声调突然改变会造成混乱及不适,从而影响到对影片整体质量的判断。这些低级的较容易避免的失误在录音前应当有所认知。简言之,语音部分的采样制作应当准备充分,一旦开始录制要做到一气呵成。混音编辑部分则可以置于日后慢慢处理和调整。

3.1 软件的选择

由于美国 Adobe 公司在全球范围内的广泛影响力,本书采用了当下最流行的音频编辑软件即 Adobe Audition。有不少人因为操作习惯依然采用 Cool Edit(该软件在 2003 年 5 月被 Adobe 收购),大多是因为难舍其简单明了的操作界面。倘若去了解一下将发现两款软件如出一辙。原因是 Adobe Audition 的操作界面在初期的 v1 版本并未在 Cool Edit 软件的基础上增加多少新的内容,基本上就是将原有的 Cool Edit Pro 改了个名字,后来的版本可以被理解为 Cool Edit 软件的升级,因为与前者依旧非常相似,只是增加了部分插件的支持与完善功能,与任何一款软件的升级更新并无区别,因此没有必要担心重新学习一款新

软件而产生心理上的抗拒。考虑到 32 位电脑的广泛性,教学范例中关于语音输入的录入与编辑部分在 Adobe Audition CS6 软件中完成,音乐制作部分采用较为普及的德国 Steinberg 公司所开发的全功能数字音乐、数字音频工作软件 Makemusic Finale 2014 来完成。该软件为一款打谱制作软件,软音源开发及各类音频插件的成熟使得该软件越来越多地用于影视配乐制作。Makemusic Finale 2014 可以满足音乐工作中的所有基本需求,对于任何用户来说即便没有经过任何乐器的操作训练,也可以根据音乐理论写出乐谱并结合虚拟软音源输出悦耳动听的音乐作品,按照操作步骤立刻就可上手制作出动听的音乐。Cubase 软件除了自带的软音源还支持其他所有的 VST 效果插件和 VST 软音源。

3.2　硬件及软件的选用

本书选用案例的操作流程兼顾了大多学习者的电脑配置,以音频制作零基础的学生学习为主要对象,使其能够掌握音频作品的制作方法与步骤。若要制作专业的音像出版成品,在硬件上还是应该选择专业的声卡,并且至少应该在有良好隔音设备的专业录音棚内,完成语音部分的录音采样。本书从软件的选择上考虑到当今高等院校不少机房仍然采用 32 位操作系统,2GB 内存,即便配置上较为低端也仍然可以按照本书的制作流程展开实验,教学进程不会受到影响或较少受到影响。但是也要清楚的是,如果电脑配置太低,完成作业的过程中会出现卡顿、断音、杂音甚至是爆音的状况,因此个人学习推荐的电脑配置应该至少是CPU4 核,主频 2GHz 以上,内存 4GB 或 8GB 以上。在语音与音乐制作上采用了不同的软件,这两个知识点均可通过 Cubase 这样的音频制作软件上来学习。本书分为采用 Adobe Audition CS6 制作语音和采用 Makemusic Finale 2014 制作音乐,除了考虑学习上的便捷性,也是兼顾到了普通电脑运行的流畅性。在音乐制作部分由于着眼于初级阶段的学习,因此教学中的实例操作使用板载声卡也是可以完成的。有条件的可以增配专业的声卡,如创新(CREATIVE)声卡、艾肯(ICON)、雅马哈(YAMAHA)系列 USB 音频接口的外置声卡等,配置专业声卡前应该查看自己的电脑配置是否与产品要求的硬件支撑相匹配,可以通过下面的方法检查计算机的硬件配置信息:在电脑桌面的左下单击"开始"按钮,在搜索程序和文件栏内填写 DXDIAG(不区分字母的大小写)后回车,弹出的对话框中即可显示出系统信息,如图 3-1 所示。

倘若产品是 48V 幻象电源则需要另外配置电容麦克风,因为幻象电源是为电容麦克风供电使用的,幻象电源后面的输出是使用卡农 3.5 线材输出到声卡麦克风插孔上。普通的立式电脑麦克风在插入电脑时需要检查麦克风的接口有没有接对,麦克风连接电脑时要插入粉红色的插孔,相对应的插孔也有图案标志提示。与 USB 插口机箱后部供电充足好用的原因一样,即便有的台式机前端也配有麦克风插口,也要将麦克风尽量插在台式机的后面插口,以免出现因为供电不足而无法使用的情况。作为音频入门级的基础教材,虽然在音频硬件的配置上如专业的声卡等高端设备没有特定的要求,但是考虑到后续的软音源学习与设计开发,台式机的 CPU 配置推荐 Intel i5、i7 或 E3,其他要求是尽量选用静音型电脑,例如选择 SSD 固态硬盘以及配有温控风扇的电源以降低噪音,毕竟拥有一个专业隔音的录音工作室对大多学习者来说不是必需的。

音频制作软件很多,目前最为通用的语音及声效处理编辑软件是 Adobe Audition CS6,

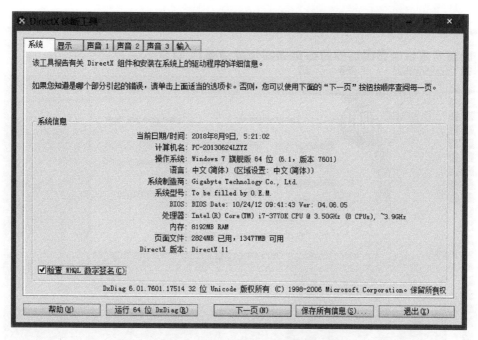

图 3-1 利用 DXDIAG 诊断工具查看电脑配置

音乐制作类的软件也有很多，例如 Cubase/Nuendo、Sonar、FL Studio 等，苹果系统的如 Logic 等。在这些音频制作软件中，由于德国 Steinberg 公司推出的 Cubase SX 音频制作软件在国内的使用较为普及，该款软件被普遍认为实用性与稳定性较高并具有丰富的插件资源。关于音乐制作软件在使用上的特色对比众说纷纭，大家的观点并不一致，使得软件使用上的优势评判难以形成定论，例如有的用户认为水果编曲软件 FL Studio 是一款最适合新手使用的软件，而且 FL Studio 正在慢慢超越 Cubase 大有取代之势。无论是来自哪一方的观点，不可否认的是 Cubase 与 FL Studio 软件的发展都是相对成熟的，它们都能满足了音乐制作过程中的需求，自带的音频插件以及日新月异的插件技术更新，使得用户不需要配置其他昂贵的音频硬件设备，采用虚拟的软音源就能获得非常强大的音频工作站制作效果。基于这一点有望能在以编曲为主的中级教材中，展开对 Cubase 为载体的制作步骤的讲解。

本书侧重的是更加简捷的操作步骤，着眼于用户初级阶段的学习。借助动漫配音中的配乐制作知识点，在音乐制作部分将关注点集中在音乐基础知识上，因此选用了 Finale 2014 软件来学习必要的理论知识。

Finale 2014 是一款功能非常强大的专业乐谱打谱软件，它具有使用简单、上手快、制作过程占用计算机内存资源相对较少而不易出现卡顿等特点，因此选用它作为 MIDI 制作章节的教学软件。值得一提的是，乐理部分的知识点是相通的，当用户掌握了这些创作音乐所必须掌握的知识，日后无论采用的哪款音频制作软件来创作音乐，都一样可以创作出优美动听的作品。下面展示了三个不同版本的"运行窗口"的不同界面风格：Finale 2005 英文版（如图 3-2 所示）、Finale 2011 英文版（如图 3-3 所示）和 Finale 25 中文版（如图 3-4 所示）。

图 3-2　Finale 2005 英文版的运行窗口界面

图 3-3　Finale 2011 英文版的运行窗口界面

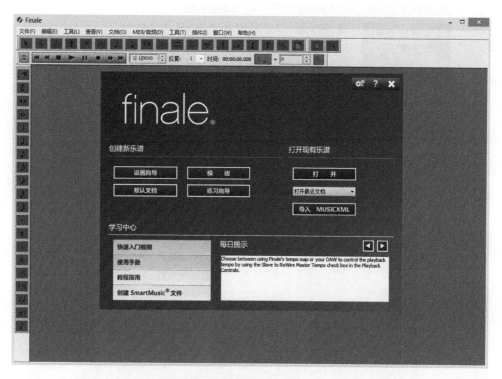

图 3-4　Finale 25 中文版的运行窗口界面

3.3　音频驱动软件的安装

普通的电脑声卡处理数字音频文件的时候会很吃力,会发生声音录播延迟的现象。要改善这一情况,除了选择好的声卡,还可以通过更换音频驱动程序来实现。这一步不是必需的,根据用户的硬件配置自己决定是否安装,鉴于本书针对的是普通用户,推荐安装一款较为流行的软件 ASIO4ALL,该款驱动软件将有效帮助用户获得较低的延迟,它具有模拟硬件驱动的软件功能。在制作后期调用最重要的虚拟音色 VST 插件时,在支持 ASIO 驱动的硬件平台下可以用较低的延迟提供高品质的效果处理。板载声卡/集成声卡将软件的音频输出设置为 ASIO 驱动程序后,播放挂载有多款效果器及 VSTi 虚拟乐器软音源的音轨时才会得到实时播放的接近完美的效果。

(1) 百度搜索 ASIO4ALL 驱动,打开下载页面下载,如图 3-5 所示。

(2) 解压 ASIO4ALL 安装包后打开文件夹,双击 ASIO4ALL_2_10_SCN.exe,弹出安装窗口,单击“下一步”按钮,如图 3-6 所示。

(3) 选中“我接受‘许可证协议’中的条款”选项,单击“下一步”按钮,如图 3-7 所示。

(4) 选定安装的组件,单击“下一步”按钮,如图 3-8 所示。

(5) 指定目标文件夹,单击“安装”按钮,如图 3-9 所示。

(6) 根据提示单击“完成”按钮即可,如图 3-10 所示。

asio4all驱动下载_asio4all驱动官方下载-华军软件园

⬇ 下载地址 | 大小: 0.45MB 更新时间: 2018-08-10

asio4all是ASIO4ALL-UniversalASIO驱动forWDM声卡，ASIO4ALL是
集成声卡的Asio驱动，安装后可以让你的集成声卡获得更好的...
www.onlinedown.net/sof... ▾ - 百度快照

😊 为您推荐: asio驱动 win 10 asio4all安装教程 asio4all怎么用 asio插件
　　　　asio4all 2.9 asio4all 2.14 asio4all最新版 wdm声卡 vst插件

图 3-5　网上下载 ASIO4ALL 驱动安装包

图 3-6　双击 ASIO4ALL_2_10_SCN.exe 弹出的窗口

图 3-7　接受协议

图 3-8　选定安装的组件

图 3-9　指定目标文件夹

图 3-10　单击"完成"按钮结束安装

3.4 音频驱动软件的设置

无论在 Audition CS6 上还是 Finale 2014 上,都需要对音频硬件做一些设置。

3.4.1 Audition 调用 ASIO

(1) 打开 Audition 进入单轨或多轨波形编辑模式,选择"编辑"→"首选项"→"音频硬件"命令,如图 3-11 所示。

图 3-11 选择"音频硬件"命令

(2) 在弹出的音频硬件"首选项"对话框中检查"音频声道映射"选项,将多余的通道删除,如图 3-12 所示。

(3) 打开"音频硬件",将"设备类型"设置为 ASIO 后,单击"设置"按钮,如图 3-13 所示。

(4) 在弹出的窗口中的 ASIO4ALL 驱动采样点默认设置为 512,根据下载说明使用板载声卡计算机时调到 128,这样做可以进一步降低延迟。建议用户播放一段音频实测一下声音的播放效果,不能一味套用。配置较好的计算机 512 的采样点是可以的,选好采样点再选中"允许事件驱动模式(WaveRT)"与"总是以 44.1kHz<->48kHz 重采样"后关闭该窗口,如图 3-14 所示。

(5) 测试播放一段音频,应该有正常的声音出来了。如果仍然遇到播放不出声音的情况,可在"控制面板"的"硬件与声音"选项中,或从屏幕右下角小喇叭图标进入麦克风以及扬声器等音频设备的属性界面,在"高级"选项卡中取消选中"允许应用程序独占控制该设备"复选框,如图 3-15 所示。

图 3-12 检查"音频声道映射"选项

图 3-13 将"设备类型"设置为 ASIO

3.4.2 Finale 调用驱动

（1）选择 MIDI/Audio(MIDI/音频)→Device Setup(设备设置)→Audio Setup(音频设置)命令，如图 3-16 所示。

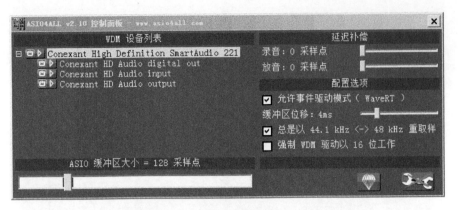

图 3-14 选中"允许事件驱动模式（WaveRT）"等选项

图 3-15 取消选中"允许应用程序独占控制该设备"复选框

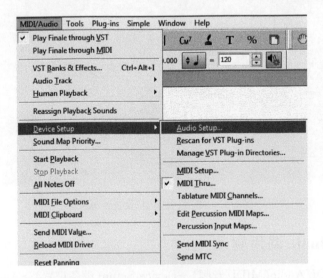

图 3-16 选择 Audio Setup(音频设置)命令

（2）在弹出的音频驱动设置对话框中，选择 ASIO，根据项目需求及计算机性能来调整 Buffer Size（缓冲大小）的值为 128 或更高（如 512），如图 3-17 所示。单击 ASIO Control Panel 按钮，可以打开如图 3-14 所示的设置面板，请参照相关参数来进行设置。

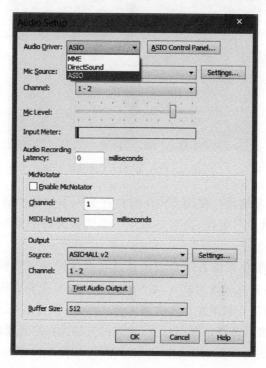

图 3-17　选择 ASIO，并调整 Buffer Size（缓冲大小）

（3）当五线谱乐器数量多时，例如写的是大乐队谱，播放时占用内存较大，低延迟播放会出现失音的情况，需要将此项调到 1024 或更大。如果用户的计算机安装了专业声卡，则可以参照安装 ASIO 的方式来更改驱动程序。

3.5　录音操作中的注意事项

（1）无论是 Audition 还是 Cubase/Nuendo 音频软件都有监听选项，监听一般使用较为专业的监听耳机，主要用于在录制歌曲时使用耳机听伴奏音乐，在动漫片配音时使用耳机一般的原因是为了听着其他轨的环境声或音乐以便于能够放松心情投入到故事剧情中，与唱歌同理，监听对于配音者的水平发挥很有帮助，有时可能因为将麦克风与打开的音箱靠得太近而产生啸叫，简陋录音环境的音箱传出的声音也会录入麦克风里，对主要的声音形成干扰，因此对于大多没有专业录音棚的工作者来说，建议录音的同时要关闭音箱或关闭监听按钮。在使用 Audition CS6 录音时关闭监听的操作方法如图 3-18 所示。

采用电脑制作配乐或片头音乐作品有其独特的优势，操作方式相对灵活，音色纯度高。近距离采用音箱监听音色一般不会出现反馈啸叫，一般佩戴耳机来监听，不必考虑周边环境较为细微的噪音，完全可以在夜深人静的环境下工作且不会干扰他人，这也是选择数字化音乐创作的一大优势。具体可以体现在集体课教学的实验环节上，有效地避免了嘈杂

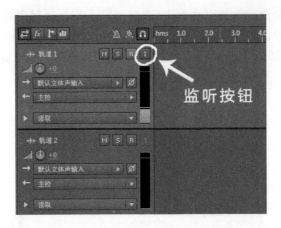

图 3-18　Audition CS6 录音时关闭监听的操作方法

的、互有干扰的音乐练习场面！使用 Finale 软件在旁人不知情的情况下，静悄悄在工作室内独立完成一部流行歌曲的创作，甚至是编写一部气势磅礴的大型交响乐作品都是完全可以做到的。

（2）在 Windows 7 操作系统右下角右击系统托盘区的喇叭图标并选择"录音设备"选项，打开声音对话框，将麦克风设为默认，对硬件进行测试检查麦克风是否接好，一般情况下完成测试后问题即可解决。如果经过多次测试仍无声音，很可能是麦克风或者音频插口有问题，音频插口的位置要分清楚前置与后置，检查的方法为在声音属性栏中，右击麦克风，选择"属性"命令，在弹出的对话框中检查插座信息即可，如图 3-19 所示。

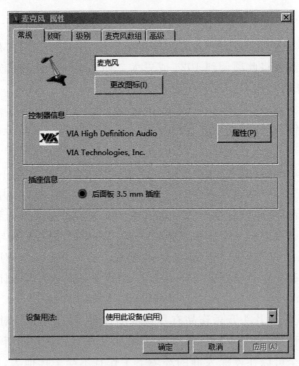

图 3-19　检查与测试麦克风

（3）防风罩也叫防喷罩，曾被一些非专业人士误认为是专门用作防止录音中喷口水的，其实它的主要用途是减弱说话的时候呼出的气流影响到音质，防止录音中常常出现的喷麦现象，令音质更加纯净。由于电容麦克风的敏感性，防风罩一般是出现在电容麦克风的组合配置中。一般不用动圈式麦克风。最常用的防风罩有一个支架与话筒架相连，使用起来很方便。如果用户有专业电容话筒和专业声卡但是没有配备防风罩，那么录音时可以在话筒上套个丝袜，也可以达到有效防止喷麦的效果。在汉语语言录制过程中，尤其首个字母是 P 的文字发出的音气流较大，最容易造成喷麦现象，在设备配置不全的情况下可以将话筒斜放在嘴部的斜侧面一点，以避免正对着口部发音产生的气流，防风罩被广泛用于专业录音棚以及个人工作室中，它的外形如图 3-20 所示。

图 3-20　防风罩（防喷罩）

（4）电容麦克风由于太敏感，通常需要安装麦克风防震架，来减缓由话筒架传递的震动，图 3-21 展示的是 RODE M2 电容麦克风采用防震架的效果图。

图 3-21　电容麦克风防震架

第4章

Adobe Audition CS6 软件安装

4.1 Adobe Audition CS6 的安装步骤

以 Adobe Audition CS6 试用版为例，安装时请参照下面的安装过程截图。

（1）将下载的安装包解压至指定的目录，如图 4-1 所示单击"下一步"按钮。有清理安装包习惯的用户可以将安装包下载到桌面，以便于安装后及时删除。

图 4-1　解压安装包至指定的目录

（2）解压过程如图 4-2 所示。

（3）耐心等待初始化安装程序结束执行，如图 4-3 所示。

（4）在弹出的窗口中选择第三个选项，即最下方的"作为试用版安装"，如图 4-4 所示。

（5）弹出 Adobe 软件许可协议，单击"接受"按钮，如图 4-5 所示。

图 4-2　文件解压进行中

图 4-3　初始化安装程序进行中

图 4-4　选择"作为试用版安装"

图 4-5　Adobe 软件许可协议

（6）如图 4-6 所示，接下来显示"需要登录"界面，试用的条款要求用户要提供 Adobe ID 注册信息，如果没有 Adobe ID，请注册一个，输入注册的信箱地址作为 ID 登录（如果 Adobe ID 注册提示失败，请返回断网再重新安装一次）。

图 4-6　需要 Adobe ID 登录的界面

（7）在左下方语言选择栏选择用户想要的语言，这里选用"简体中文"后单击"安装"按钮，如图 4-7 所示。

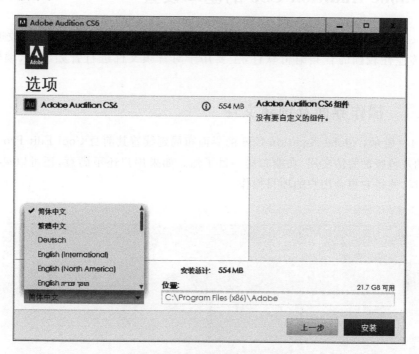

图 4-7　选用语言模式为简体中文

（8）需要等待几分钟，安装好就可以使用了，如图 4-8 所示。

图 4-8　等待安装进程结束

4.2　Adobe Audition CS6 的基本设置

Adobe Audition 是美国 Adobe Systems 公司在 Cool Edit Pro 软件基础上改进得到的，它是一款专业性较强的音频编辑软件，主要用于对音频文件进行音频混合、编辑和特效处理。

4.2.1　操作界面及创建文件

如图 4-9 所示，Adobe Audition CS6 的界面布局延续着其前身 Cool Edit Pro 的美观大方，默认的灰色版面简洁实用，功能布局一目了然。如果用户还不满意，还可以灵活地调整其窗口布局，使得它更合用户的项目操作。

图 4-9　Adobe Audition CS6 的界面布局

在默认窗口中，Adobe Audition CS6 界面大致分为工作区、素材区、编辑操作区等。这些窗口都可以拖出来关闭，或者任意调整大小、位置，还可以对其进行重新排列组合等编辑操作。被关闭的窗口可以通过在菜单栏中选择相应选择把关闭的面板重新显示在用户界面。每个面板被激活时都会在标题的右边显示出一个小叉，单击小叉可关闭该面板。多个面板的组合窗口可以在右侧的小图标目录上右击，在弹出的快捷菜单中选择"关闭面板组"命令来关闭相应面板组，如图 4-10 所示。

创建单轨音频的组合键是 Ctrl＋Shift＋N，也可选择"文件"→"新建"→"音频文件"命令，就可以弹出一个"新建音频文件"窗口，输入用户想要的文件名，这个窗口允许用户对采样率、声道、位深度参数进行设置，设置好参数单击"确定"按钮即可创建空白可编辑的单轨波形编辑区，如图 4-11 所示。

创建多轨音频文件的组合键是 Ctrl＋N，或者选择"文件"→"新建"→"多轨合成项目"

图 4-10 关闭面板组选项

命令,就可以弹出一个窗口。如图 4-12 所示,输入项目文件名称,这个窗口允许用户对文件夹位置、模板、采样率、位深度参数进行设置,"主控"栏提供了声道选择项,一般的音乐文件均使用立体声,语音则可以选择单声道,也可以选择双声道。单声道的文件在播放时声音的效果是声道居中的,左右声道的音量大小是均衡的,相对适合做主音使用。"新建多轨项目"窗口的设置是对所有的音轨生效的。如果"主控"选项选择的是"立体声",那么创建出来的所有轨道都是立体声,在轨道头的位置也会默认显示出立体声输入的选项。

图 4-11 创建单轨音频文件的设置窗口

图 4-12 创建多轨音频文件的设置窗口

4.2.2 常用面板

打开软件查看 Adobe Audition CS6 菜单栏,如图 4-13 所示,包括 9 个菜单选项。每个菜单后的括号中为该菜单含义的英文首个字母,Alt 键加上这些字母的组合即可作为组合键打开该菜单。打开菜单的组合键分别为文件(Alt+F)、编辑(Alt+E)、多轨合成(Alt+M)、素材(Alt+C)、效果(Alt+S)、收藏夹(Alt+R)、视图(Alt+V)、窗口(Alt+W)、帮助(Alt+H)。

图 4-13　Adobe Audition CS6 菜单栏的 9 个菜单选项

任何一组菜单中的灰色选项都是不可用选项,例如展开"视图"菜单(Alt＋V)可以看到6 组叠置菜单,如图 4-14 所示,黑色文字的菜单命令表示可以单击输入命令实现对窗口的各类操作,而灰色显示的菜单命令只能在有了音频素材文件后才能被激活命令使用。

图 4-14　可用/不可用选项示意图

Adobe Audition CS6 软件默认的组合键在每个菜单栏的菜单面板里,单击后在各项操作命令的右侧可以看到与之相关联的组合键的标注,按照标注在键盘上操作组合键一样可以达到执行该命令的目的。

工具栏:编辑处理音频的常用功能以小图标显示在菜单栏下方的工具栏中,用户将在后面的学习中掌握其使用方法。

首先初步认识一下菜单栏中各个菜单选项。

导入任意一个音频文件并比较一下在单轨波形编辑操作界面与多轨合成操作界面菜单的不同点,通过比较,可以发现单轨界面菜单栏中的文件、编辑选项与多轨界面菜单组中的各级子命令都是一样的。图 4-15 为单轨波形编辑操作界面的"文件"菜单,图 4-16 为多轨

合成操作界面的"文件"菜单；图 4-17 为单轨波形编辑操作界面的"编辑"菜单，图 4-18 为多轨合成操作界面的"编辑"菜单。

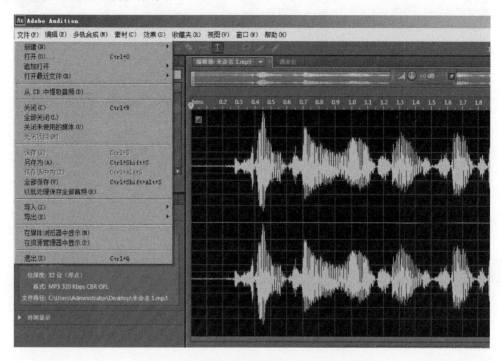

图 4-15 单轨波形编辑操作界面的"文件"菜单

图 4-16 多轨合成操作界面的"文件"菜单

图 4-17 单轨波形编辑操作界面的"编辑"菜单

图 4-18 多轨合成操作界面的"编辑"菜单

　　菜单栏中的"多轨合成"菜单在单轨界面编辑时子菜单中灰色的内容处于未激活状态，如图 4-19 所示，在多轨界面时其菜单命令才被激活，如图 4-20 所示。

图 4-19　单轨波形编辑操作界面的"多轨合成"菜单

图 4-20　多轨合成操作界面的"多轨合成"菜单

"素材"菜单与"多轨合成"是一样的,在单轨界面编辑时各级子菜单为未激活状态,如图 4-21 所示,只有在进行多轨界面编辑时菜单命令才被激活,如图 4-22 所示。

图 4-21 单轨波形编辑操作界面的"素材"菜单

图 4-22 多轨合成操作界面的"素材"菜单

图 4-23 为单轨波形编辑操作界面的"效果"菜单,图 4-24 为多轨合成操作界面的"效果"菜单。

图 4-23　单轨波形编辑操作界面的"效果"菜单

图 4-24　多轨合成操作界面的"效果"菜单

　　"收藏夹"菜单的特点与"多轨合成""素材"菜单正好相反,其菜单命令是在单轨编辑时才被激活的,如图 4-25 所示;而在多轨编辑时则呈现出部分激活的状态(只有 2 个选项被激活,其他各级子菜单不被激活呈现灰色显示),如图 4-26 所示。

图 4-25　单轨波形编辑操作界面的"收藏夹"菜单

图 4-26　多轨合成操作界面的"收藏夹"菜单

Adobe Audition CS6 工作界面

Adobe Audition CS6 的工作界面主要由 3 个操作界面构成，3 个视图窗口分别为多轨编辑窗口(0)、单轨编辑窗口(9)与 CD 编辑窗口(8)。括号中的 0、9、8 分别是这 3 个窗口的组合键。

5.1 重置面板

对 Adobe Audition CS6 的面板窗口可进行自由的拖曳操作，按照自己的意愿重新组合，实现这一点很简单，在面板名称上右击或单击每个面板右上角的选项图标，即可弹出命令选项，再选择浮动面板选项，将之拖曳到用户想要的面板区域与其他面板组合或作为浮动窗口使用即可。单击每个浮动窗口右上角的小叉号即可关闭该窗口，但是这样的操作尤其是在初期的练习常常导致界面布局混乱，工作起来很不方便也很不美观。如何才能恢复它们至默认位置呢？下面以单轨编辑操作视图为例说明。当文件窗口太乱想要恢复默认设置时，可选择"窗口"→"工作区"→"重置'默认'"命令，如图 5-1 所示。

在弹出"重置工作区"窗口单击"是"按钮，如图 5-2 所示，即可将杂乱无章的面板窗口布局恢复至默认状态。

单轨编辑窗口(9)供用户录制音频素材并对录入的音频进行剪辑与特效处理。同样也可以对通过其他录音方式(如手机录音)获得的音频文件进行编辑操作。在单轨编辑窗口中进行的操作是破坏性的，如果在单轨编辑窗口做过的编辑与改动，那么在返回到多轨编辑窗口之后会自动改变原素材文件，多轨中的原音频素材会附加上变动的信息内容与音色特效。

多轨编辑窗口(0)被用来合成语音与背景音效或音乐，在多轨编辑窗口进行的编辑操作是可以被恢复的，具有再次编辑的特征。如剪开的两段音频素材文件中的任何一段都可以通过拉伸其长度显示出原先被剪掉的音频部分，直至拉出素材全部的音频文件。

图 5-1 通过"重置'默认'"命令恢复面板至默认位置

图 5-2 单击"是"按钮恢复窗口布局至初始状态

CD 编辑窗口(8)编排音频文件后将其转化为 CD 音频,将编排好的音频刻录到 CD,通常用来刻录音乐光碟。当然也可以选择使用其他专业刻录软件,如德国 Ahead 公司出品的 Nero 软件就是一款功能强大的支持多种刻录格式和功能完善的刻录软件。

5.2 操作面板分类

为了方便讲解,本书将操作界面做了简单划分,单轨界面由 7 个板块组成,如图 5-3 所示。

菜单栏:包括 9 个菜单选项,提供对文件的编辑操作等,单击每个菜单栏中的菜单选项都会出现一个下拉菜单。

工具栏:显示快捷图标,为提供按钮式操作的控制条。

文件选择区:显示出打开的波形文件、MIDI 等各类音频文件。

面板组:包括 4 个面板,标记有效地管理操作的进程,有助于批量分类进行文件管理。属性栏列出了选择文件的大小、采样率、位深度等音频属性;媒体浏览器用户查看与调用其他媒体资源;效果架可以调用加载效果器,多用来添加环境混响和制作声音特效。

单轨波形编辑区:是单轨操作界面最为常用的工作区,大部分的工作如降噪、变调、音频再编辑等操作都是在这里进行的,一般通过在编辑区进行的调整,音频质量与效果都可以得到大幅度的提升。

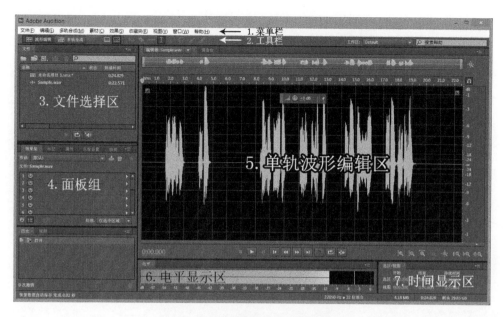

图 5-3　单轨编辑界面面板设置

电平显示区：实时显示出用户的音量大小情况，是用来监视音频的音量级别的。

时间显示区：是用于时间选择与查看的面板，它可以对音频的波形起始位置和结束点进行定位，以达到精确选择的目的；也可以用来查看波形在显示窗口里的起始点、结束点和长度。

多轨波形编辑区的界面布局与单轨基本相同，也能添加各种音效并可以监听，将多轨音频文件合成输出为一个文件也叫缩混，单轨波形编辑区的裁剪等编辑操作是破坏性的，其结果会直接影响多轨合成界面的音频文件，如图 5-4 所示。

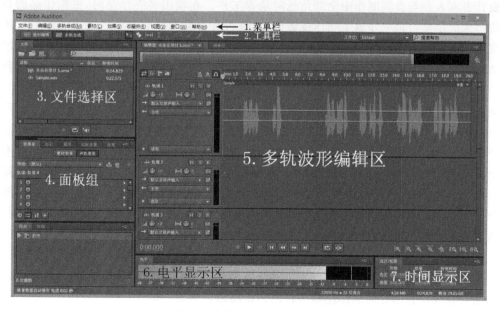

图 5-4　多轨合成界面面板设置

语音的录制

　　一个高效率的制作流程应当是一气呵成的,制作过程将会很好地保留艺术家的创作灵感,至少在初稿制作阶段创作者通常需要大刀阔斧地为作品塑形,这也是为何要尝试简化音频制作流程的原因,在流程中提倡由创作者本人承担剧本里所有角色台词对话的任务。

　　音频处理提供了强大的变声变调功能,个人担任所有角色的录制工作,可以通过声效处理制作出不同年龄段及不同音高的角色配音,可以满足大部分卡通动画片的配音工作。创作者在 Animatic(动画预览片)制作阶段应当保持制作的连贯性与流畅性,尽可能多地让角色设计者本人参与音频制作中全部角色的录音工作。在输出最终作品时,根据作品的目标定位再来决定是否进一步返工制作或做修改,是否有必要选择有经验的播音员或专业配音者来参与语音补录工作。当然从语音的发音标准来说,一个专业的播音员会使得录入的音质清晰很多,音色也要更加醇厚与温暖,却不一定符合动画创作者设计的角色特征,也就是用户常说的"不搭",工作流程存在着较为麻烦的沟通的过程。在漫长的动画制作过程中,动画创作者最为可贵的一气呵成的艺术灵感会在疲劳中被太多的"不搭"因素破坏,作品质量不可避免地受到影响,在动画配音的工作中过于繁杂的工作程序或难以避免的无关信息的交流都会影响工作的进行。鉴于创作者对于角色的理解度,自己配音的角色将更加富有鲜活的生命力以及个性特色;否则很可能成为有质量无艺术的作品,这也是很多动画电影虽然有制作精美的画面,作品却缺少感染力的原因之一。动画电影属于娱乐产业,最终呈现在观众眼中的作品不需要太多的专业理论去分析,动画电影中的作品艺术性的高低好坏,剧本是否富有创意,风格是否不落俗套,角色塑造是否成功是普通观众靠直觉即可辨识的。

　　大多数情况下邀请专业配音演员来参与制作的做法是没有必要的,配音者很难在短期内对用户所设计的角色有深度的理解。避开烦琐的制作程序可以缩减制作时间,让动漫创作者亲自参与语音部分的制作能够与自己创作的角色融为一体。

　　在实际的教学过程中,验证了高校学生都可以胜任语音输入的工作。此外,师范类的高

校学生本身也需要语言的练习来通过普通话测试以获取教师资格证,结合这些便利条件,通过进一步规范发音清晰度,经过 1 周左右的合理训练,通过对后期编辑优化音频内容的学习完全可以制作出合格的配音作品,让动漫创作艺术家或动画学习者 DIY 出自己的配音方案与音频作品。显而易见,有关稿本设计部分,场景对话类录音的文案撰写需针对不同类型的角色特征、剧情及其风格来量身制作出符合角色特征的台词、接近角色特征的语气和源素材录入的声调处理方案;清晰明了的音频设计方案应该出现在动画分镜头稿本内,那里应该包括每一个场景的排序编号,例如,SC01、SC02、SC03,以此类推,为角色设计的特定声调的处理说明应在创作初期标注在分镜头稿本的备注栏内。所有的对话部分应该在录制前被记录在分镜头脚(稿)本上。

6.1 语音的录制环境

录音室也叫录音棚,主要是为了避免环境噪声干扰而建造的专门用于采集声音样本的工作间,在装修材料上多使用内部有很多小孔的吸音材料,声波遇到这类材料会发生反射,经过声波的叠加后声音就会变小。此外,也会采用密度强的材料如钢板等。普通的学习者很难隔绝外界噪声对录音棚的影响,应尽量选择夜深人静的夜晚或午休时间录制语音,如果是在校生的语音采样作业,则需要找到一个安静场所用手机采样,在校园集体宿舍中制作时需要得到室友的配合,尽可能营造安静的工作环境。适当的噪音被采集后可以通过降噪处理来减少噪音对音频原素材的影响。

6.2 语音制作的基本流程

利用手机的录音采样除了考虑到现有手机大多配有专业录音软件 App,良好的便携性使得它极为方便使用。在语音采样上,本书将使用 iOS 系统的手机以及 Android 系统进行教学示范,其他型号的手机可以参照这两种演示方式来采集音频文件。根据教学中总结的经验,因地制宜,采用高效率与便捷的手机录制语音素材的方式使得实验作品得以顺利地完成。此类语音输入的方式及效果在教学实践中被多次验证优于采用机房通用的耳麦一体化的麦克风录入的语音效果。语音制作的步骤细分为两套流程,其中 Android 版手机采样的详细步骤将在课件教学项目一《配乐古诗欣赏》中给出。

有的噪音是人耳无法听到的,如荧光灯、静音状态下的空调声、远处的车流声等,不细听是听不到这些细微的声音的,这些噪声的频率通常为 60Hz。一些场景由于追求真实的临场感设计,需要通过现场录音完成采样,这时手机采样无疑会显示出其极大的便利优势。在室外录制对话时,由于工作时注意力较为集中,远处的飞机声也不会被留意到,这些不为人所留意的声音却会被录音机忠实地记录下来,现场录音的不便之处在于监听,因此建议每一个场景的录音应该有 2~3 个令制作者满意的版本供后期编辑。在处理动画片中的特殊场景的录音时,如果条件便利,可以在就近场所室外采样以增加真实的临场感。Audition 软件通过混响设置可以模拟出空间感,混响的参数设置有时不理想,可以考虑利用直接现场采样,如在楼道里(洞穴中的场景也可以尝试在楼道里模拟),都可以达到很好的效果并节约用户的工作时间。手机室外录音有着很好的自然环境效果,当然它不是万能的,比如不能水下录

音,也存在着不少音频硬件部分的设计缺陷,几乎所有的手机在直录时都会放大细微的噪声,防风也是一大难题,因此还要避免在运动状态下录音,需要制作者根据实地情况做好防风避风的准备工作。对于多媒体类学生的动画作业、毕业设计乃至投稿国内外动画电影节的参赛作品,音频制作部分的原素材采用手机采样的方案是可行的。当然,与处理画面环节一样,声音的和谐优美也需要反复尝试、进行必要的后期处理、精心调节一系列均衡参数来尽可能提升音频品质。一部好的动漫片需要环境声效来衬托,声音的设计是一门艺术。为了保证质量,建议角色语音对话部分在室内相对安静的空间录制,再根据场景的设计规模加以不同的混响,把室外场景的录音采样作为环境声效分轨编辑处理。每个动画导演在日常的生活中都应该尽可能留意积累音频素材,如市场的喧嚣声、远处及近处的轮船马达声、夏日树梢枝头的蝉鸣声、孩子的啼哭与欢笑声……所有的这些音频素材都应该归类命名存放,具体案例可以去参照 Sounddogs 音频网站那样的分类方法。

例如,用户参照 Sounddogs 声效目录的分类命名方式,如图 6-1 所示。

https://www.sounddogs.com/sound-effects-categorie

SOUND EFFECTS CATEGORIES

Airport »	Amphibians »	Animals »	Applause »
Aviation »	Bars Restaurants »	Basketball »	Bells »
Birds »	Boats,Marine »	Buildings »	Buses »
Cars Specific »	Cars Various »	Cartoons »	Casino »
Communications »	Construction »	Crowds »	Dogs »
Doors »	Farm Machines »	Feet Footsteps »	Fight »
Fires »	Foley »	Guns »	Hockey »
Horns »	Horses »	Hospitals »	Household »
Humans »	Industry »	Insects »	Crowds Kids »
Machines »	Magic »	Metal »	Military »
Motorcycles »	Nature »	Office »	Police Fire »
Rain Thunder »	Rocks »	Science Fiction »	Snow »
Sports »	Sound Design »	Toys »	Traffic Various »
Trains »	Trucks Specific »	Trucks Various »	Vehicles »
Voices »	Water »	Whoosh »	Winds »
Wood »	Glass »	Boom Tracks Low Frequency »	Plastic »

图 6-1　Sounddogs 的声效目录

6.2.1　iOS 手机的语音采集

在此教学范例中,用户尝试使用手机当作麦克风来使用以录入用户想要的语音文件。苹果手机在 iSO11 以后,优化了语音备忘录,此次实验采用的音频采样手机的机型为 iOS 系统的 iPhone8 操作步骤如下:

(1) 开机后,找到桌面的"附加程序"中的"语音备忘录",如图 6-2 所示。

(2) 进入"语音备忘录",单击中间的红色圆形按钮开始录音,如图 6-3 所示。

(3) 在教学示范中采用的是朗读古诗《悯农》。开始录音后,以均匀的语速使用普通话按照下文读出:锄禾日当午,汗滴禾下土。谁知盘中餐,粒粒皆辛苦。录音结束后单击"完成",

图 6-2 找到手机桌面的"附加程序"文件夹

图 6-3 单击圆形按钮开始录音

如图 6-4 所示。

（4）为录制的音频文件命名为"测试"并保存，保存后的文件如图 6-5 所示。

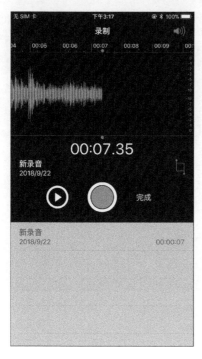

图 6-4 录音结束后单击"完成"

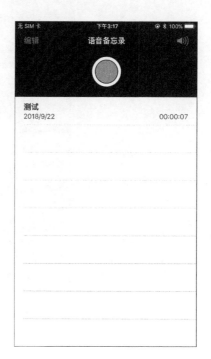

图 6-5 命名为"测试"保存文件

（5）在录制好的语音文件左下方有转发图标(加向上箭头)，可将文件转发到自己的邮箱或给 QQ 或微信好友，如图 6-6 所示。

（6）从手机转发出音频文件后，需要在电脑上下载下来！比较快捷方便的做法是在电脑上登录 QQ，可以在刚刚已发送的历史消息中，将该 m4a 格式的文件下载至电脑，也可以从好友、同学、自己的其他 QQ 号上获取该音频文件。

（7）将下载的文件重新命名为"悯农语音"后拖入 Audition 界面左上方的文件选择面板内*，如图 6-7 所示。

（8）双击导入的音频文件"悯农语音．m4a"，弹出单轨波形编辑窗口，如图 6-8 所示。

苹果手机的语音备忘录可用于语音的素材采集，不过不能直接输出为 MP3 格式，经过了上述步骤后可以方便地输出为用户想要的音频格式，接下来可以随心所欲地展开音频编辑合成工作了。

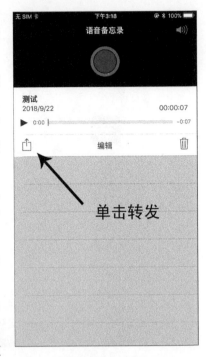

图 6-6 将录制好的音频文件转发

图 6-7 将文件拖入文件选择面板

* 如果拖进去时出现弹窗，请按照弹提示步骤对首选项进行设置即可。

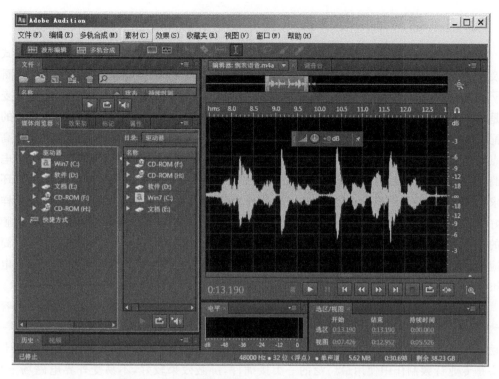

图 6-8 单轨波形编辑窗口显示下的"悯农语音"文件

除了语音备忘录可以制作语音素材,还可以通过下载专用的 App(如录音机)来进行音频采样的工作。具体的方法为:打开苹果应用商店 App Store 搜索找到名为录音机的 App 下载安装后,安装与语音备忘录相似的方法一样可以将语音输出至电脑并保存为 WAV 或 MP3 等通用音频格式。

6.2.2 Android 系统的语音采集

Android 系统手机应用数量众多,品牌也较多,主要有摩托罗拉、索尼爱立信、三星等,包括国产的华为、中兴、小米等,本书采用的是小米 5 手机,具体的语音采样步骤将在课件教学项目一《配乐古诗欣赏》中给出,请参照 7.1 节的内容。

6.3 硬件准备

不同的系统对不同的音频硬件设置的方式也有所不同,录音开始前需要对内置式或外置式声卡进行设置。遇到电脑没有声音的时候,需要检查是否安装了声卡的驱动程序,检查 Windows 的系统托盘区域有没有"小喇叭"图标,按住 Win+R,启动"运行"界面,输入 devmgmt.msc 命令打开"设备管理器"进行查看,单击打开"声音、视频和游戏控制器"安装或更新驱动程序。驱动程序首选利用电脑配套的驱动盘,若没有,则根据用户的声卡型号,在 http://drivers.mydrivers.com/驱动之家下载一个安装运行,下载安装驱动精灵可以执行相关的恢复功能。安装声卡的驱动程序后,重启电脑恢复声卡的运行。

6.3.1　话筒选用与录音环境

话筒也叫麦克风或传声器,从外形上来说分类有手持话筒、鹅颈话筒、耳麦一体戴式话筒及挂式话筒等。从连接方式上可分为有线话筒与无线话筒。从功能上分为动圈式(Dynamic microphone)话筒与电容话筒(Condenser microphone)。不少录音室配置的麦克风是性价比较高的动圈式麦克风是 Shure(舒尔)的 SM-58,这几乎成为音频广电行业的标准配置,在音质上可以胜任为动漫片角色配音的任务;电容话筒具有灵敏度及指向性高的特点。因此,它较为适合用于专业的音乐制作,如果有将来录歌打算的用户建议配置高电容话筒,可以选用德胜系列以及德国百灵达生产的 B2-PRO、B1-PRO 等。电容麦克风对环境要求比较高,如果制作环境比较嘈杂,录音的效果则会大打折扣,还不如动圈麦克风采样效果好。核心组成部分是由两片金属薄膜组成的级头,当声波引起其震动的时候,金属薄膜间距的不同造成了电容的不同,而产生电流,由电流变化转化成信号,电容话筒需要与话筒相对应的话筒放大器或者调音台来提供电源。用户通常把电容话筒需要的电源称为幻象电源(Phantom Power)通常为 48V,依照话筒型号等情况而定,两款话筒基本外形如图 6-9 所示。

在使用话筒录音时要保持距离适中,嘴与话筒保持约一个拳头的距离,过近的距离容易导致"喷麦",反映在波形图上为突然凸出的过载音量。也不可离话筒太远,尤其是质量一般的动圈式话筒的话筒线不宜过长。如果用户有较为专业的话筒,建议使用卡侬插头。卡侬插头是专业音频制作中使用最广泛的一类接插件,屏蔽效果较好,不易受外界电磁场干扰。卡侬插头有公插头和母插头,插座也有公母之分使用时候要注意对位,如图 6-10 所示。

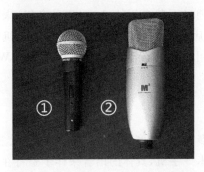

公插头

母插头

图 6-9　①动圈式话筒与②电容话筒　　　　图 6-10　卡侬三芯公插头和母插头

用户推荐专业的麦克风无论是动圈式还是电容式都要选用卡侬接插件连接对应的功率放大器,再经过专业声卡(外置声卡)连入电脑。尤其电容式的话筒要用卡侬接插件以应对敏感的高品质音质输入。电容麦克风具有很高的灵敏度,可以感应到非常细微的声波信号,可以采集到精准的原音,48V 幻象电源供电使得电容话筒比起动圈话筒使用起来灵敏度要高出很多!在录制工作开始之前应尽可能做好准备工作,如在话筒架上安装防风罩、关闭门窗做好录音环境的降噪工作、关闭发出噪音的空调或风扇等电器。没有防风罩的情况下可以使用丝袜做一个简易的防风罩。与做运动前的准备工作相似,录制语音前让配音人员饮用一些白开水以保持嗓子的湿润,需要保持安静的录制环境,有经验的配音演员会逐步跟着剧情迅速进入工作状态。在录音时应当尽量保持身体的静止,这对于初次采用电容话筒的用户来说很不适应,因为哪怕是轻微的手持稿本纸张的抖动声,声波也会被放大形成强烈的

干扰噪声,从而影响原音采集的音频质量。

如果用户可以负担高昂的费用,还可以选择电子管电容话筒,如 AKG 公司的带电子管放大器的 C12VR 电容话筒等。此类话筒的设计音色柔和温暖,容易给人带来愉悦的感觉。很多人会夸大某个流行歌星的天生嗓音如何,大多的情况下是一个认识上的误区,这个误区是出于商业原因而忽略了录音技术存在、有意地推崇个人能力导致的,这些天才歌手发出的令人愉悦的音色与设备和调音技术是息息相关的。因此,很多用户有过失败的经历,屡次被自己录下的声音"吓到"过。配备好的音频设备也将使情形大为改观,令人有耳目一新的感觉。好的话筒加专业声卡,再加上音频技术知识的运用大多数用户都可以发出"有磁性"的声音并有能力唱出好听的歌,一切都将变得简单与轻松起来。

普通用户在制作音频时缺少必要的隔音设施,没有专业的录音棚作为音频制作部分的硬件支撑,昂贵的录音棚租金又让许多人望而却步。数字音频技术在这时会帮助用户缩短与他人的差距,由学习计算机操作步骤迅速上手,跳过实际的乐器操作阶段,跳跃式前进使得用户与专业音乐工作者很快处于同一起点上。在经过一段将计算机键盘化作"万能乐器"的学习过程后,用户也可以制作出美妙经典的动漫配乐作品。

尽管本书极力推崇简单的音频制作流程,但用户还是要遵从自然规律,尽可能将原素材精心制作好,而不是调用各种音频处理技术去反复处理一段糟糕的音频素材。语音部分的录入是由电流脉冲方式传递的音频信号,不是数字信号而是模拟信号的输入,因此对录制环境的要求较高。如果用户没有不幸地住在嘈杂的公路边,或居住环境不幸存在着其他无法排除的、难以避免的夜间噪声干扰,那么当夜幕降临时,他人都进入了梦乡,鸟儿也停止了鸣叫,万籁俱寂,无论是采用何种录制方式,即便是动圈式话筒或手机来录入语音音频,在这样的时刻录制语音是配音阶段的最佳选择。因为工作性质的特殊性,不难发现在现实生活中存在着这一类喜爱夜间工作的音频工作者。

6.3.2 外置声卡与内置声卡

声卡也叫音频卡,是实现声波与数字信号间转换的必备硬件。声卡分为外置式声卡与内置式声卡(简称内置声卡)。内置声卡插在 PCI 插槽上,不需要额外的电源,直接通过 PCI 或 PCI-E 供电,故障率相对较低,兼容性、易用性好一些,稳定性也强一些。不过现在采用分离式设计的外置声卡的技术日趋成熟,普通的外置声卡越来越多地出现在音乐工作者的音频硬件配置清单中,它在便携电脑和台式机上都可以使用,出行携带也很方便。可以实现工作场地移动化,例如将简易的录音工作室跟随着主人自由地建在卧室、客厅、旅馆等地方。使用前要留意根据麦克风话筒的类型采用与之相配的电源供电,专业的语音录音对录音环境的要求高,尤其在涉及 48V 幻象电源供电的电容式麦克风时,需要在录音环境做好隔音措施,例如,墙面做软包隔音处理或装置吸音板等。MIDI 音乐制作的工作原理则完全推翻了这一制作模式,声卡上配有耳机接口,在工作时戴上耳机就可以做到静悄悄地完成音乐制作中的所有程序。

对专业从事音频工作的人员推荐配置外置式声卡,内置式声卡容易受到计算机主机的电磁干扰,输出的音频文件使用灵敏性高的耳机监听时会明显听到低噪声。外置式声卡独立的供电设计,使其有充足的电能供其音频芯片运行,从而免受计算机电源电流或电磁干扰的影响,外置式声卡可以脱离计算机作为一个独立的解码编码设备来使用。但是 USB 接口

的优先级低于 PCI 接口，系统繁忙时 USB 接口因无法争取到足够的 CPU 时间从而会出现断续的情况，外置式 USB 接口声卡不要同时与其他大数据量传输的 USB 设备（如 USB 硬盘）同时使用，否则会出现爆音现象。外置式声卡有很多种型号可供用户选择，作为配音为主的配置，可以选用价格在千元左右的外置式声卡来搭配 Shure（舒尔）的 SM—58 话筒或电容话筒（使用时打开 48V 供电按钮）。外置式声卡如图 6-11 所示。

图 6-11　外置式声卡外观图

非广播媒体专业类的学校针对台式机的配置通常会忽视音频卡的专业性特征而注重其他硬件的性价比。厂商为了降低用户采购成本推出将声卡置于主板的板载式声卡，相对于独立内置式声卡成本较低的板载声卡出现在越来越多的主板中，板载声卡芯片在性能上的完善与提高以及价格的下降使它得到了广大用户的认可。

本书着眼于动漫片配音配乐的过程学习，结合大多数院校尚未普及专业设备的现状，对专业声卡不做特殊要求。普通板载声卡配置的计算机就能满足本书所有内容操作的需要。需要注意的是，此类外置式专业音频卡在使用中通常会搭配功率放大器一起使用，否则输入的信号不够强劲饱满。在使用时还需要对声卡进行相关的参数设置方可正常运行。

6.3.3　如何检测电脑配置的声卡型号

了解声卡的型号有助于选择对应的驱动程序来安装。在电脑配置了多款声卡时也可以准确地选择在录音及输出工作中希望使用到的声卡型号。可使用以下两种方法检查电脑中配置的声卡型号。

(1) 在桌面右击"我的电脑"，选择"属性"→"设备管理器"→"声音、视频和游戏控制器"，可以显示声卡的型号，如果前面有黄色的"?"就说明缺少声卡驱动，在国内诸多的软件发布平台如华军软件园（网站链接地址 http://www.onlinedown.net/）上，在"搜索"栏输入用户的声卡型号，再单击"搜索"按钮，接着从打开的界面中选择所需要型号的声卡驱动程序下载安装后运行就可以了，如图 6-12 所示。

在不想使用声卡时，则可以在"声音、视频和游戏控制器"中右击声卡型号，选择"卸载"，将其删除即可。

(2) 除了通过"声音、视频和游戏控制器"选项可以检查显示出用户的声卡型号，再介绍另一种检查声卡型号的方法：在 Windows 7、Windows 10 等操作系统上也可单击左下角的"开始"图标，单击"运行"并在出现的对话框中输入 dxdiag，打开"DirectX 诊断工具"，在各个声音选项卡中找到用户声卡的型号，如图 6-13 所示。

图 6-12　搜索声卡驱动程序

图 6-13　DirectX 诊断工具

（3）鉴于不同型号的声卡安装形式各不相同,外置式的专业声卡的安装也可以得到较好的服务。如 ICON 系列音频卡产品有商家的售后服务群提供在线帮助,用户在线预约排队后由其工作人员进行一对一的安装指导。对于大多数人使用的普通声卡,如果在运行中出了问题,若配套说明书及光盘均不能帮助用户解决,可留意一下操作系统是 Windows 7 还是 Windows 10,部分声卡在 Windows 10 操作系统下不能运行的时候,可以联系厂商尝试对声卡驱动进行升级或安装补丁文件解决问题,可在百度或 360 搜索栏直接根据自己搜索到的声卡型号来搜索相应的声卡驱动安装教学视频或文本教程,本书在此处不作一一列举!

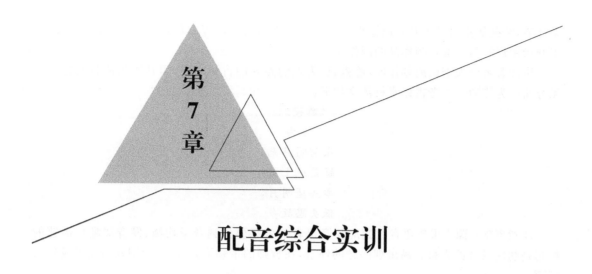

第
7
章

配音综合实训

本章包含项目一《古诗欣赏》音频制作以及项目二《四格漫画》音频制作。

项目一《古诗欣赏》建立音频素材库需要通过手机采样语音,选择从网上下载的与之风格相搭配的背景音乐。教学范例选择古诗《静夜思》的音频制作,通过观察教师的演示步骤及上机操作了解通过手机语音采样的制作流程,熟悉导入 Adobe Audition CS6 软件进行编辑合成的基本操作方法与实验步骤。要求课堂上根据教师的示范步骤上机操作,完成指定的语音处理流程,即对现场采集的语音样本进行音频标准化处理及降噪,并完成音频块的剪辑与淡入淡出等特效处理,掌握作品完稿输出的基本技巧等。学完本章后,应对音频混编的知识有初步的了解。现场采集音频允许学生短暂离开教室约 10~15 分钟,在教室外寻找安静的环境录取语音。

项目二《四格漫画》音频制作要求学生在规定时间内完成一部由四格漫画改编的动画短片的制作,由于动画片的制作周期相对较长,因此该作业设定的制作周期为一周,在该部实验作品中需要结合画面(要求为静帧动画或图文动画即可)为短片配音,配音部分分为语音与一定数量的音效声,通过综合性练习增强学生的素材编排及管理能力,了解音频在动画配音中的具体应用流程。动画短片的流程会涉及音视频合成的软件,学生需要对相关软件(如 Final Cut 或 Premiere 等)有所了解。下面将概述 Premiere 软件的简单合成音视频步骤,供缺乏 Premiere 基础知识的部分学生选择学习。

7.1 项目一《古诗欣赏》音频制作

7.1.1 录制语音前的准备

语音通过手机完成采样。下面首先进入语音部分的首个音频作品设计与制作的课程教

学环节,掌握从素材录入到合成输出音频作品的完整操作流程。现在就以李白的《静夜思》来开始用户的第一部音频作品的制作学习。

唐代著名诗人李白所创作的《静夜思》为人们熟知的古诗之一,因其语句清新质朴韵味无穷而广为传诵。参考古诗素材范文如下:

<div align="center">

《静夜思》

李白

床前明月光,

疑是地上霜。

举头望明月,

低头思故乡。

</div>

注意事项:课堂采集语音尤其应注意语音的效果要做到音量均衡、发音清晰! 语速的控制是初次录音的人最容易出现问题的环节,在教师的带领下先练习,控制好语速以及句间停顿。

本次教学示范的手机型号:小米 5 Android 版手机,音频软件:录音机。

第一次课堂作业的语音录入采用集体齐读的练习方式,选用朗朗上口的古诗在初期的学习过程中尤为重要。集体朗读的方式除了避免单机分录现场嘈杂无序的场面,还会产生意想不到的丰富饱满的音频效果,有效地弥补了初次录制语音产生的紧张感。此次作业要求不必过高,勇敢地开口发声并按照以下的步骤完成语音编辑合成等环节的操作,输出MP3 提交课堂作业即可根据任课教师设定的评分标准予以通过。

古诗欣赏《静夜思》音频作业的评分标准为 5 分制:操作步骤正确、语音完整(完整地读出了整首包含标题作者的诗歌)即可获得 3 分;背景配乐选择适当,淡入淡出及音量控制合理可评 4 分;发音清晰可辨、吐字清晰标准富有听力的美感(不得让背景的集体朗读声盖过自己的声音)可评为 5 分满分。

7.1.2 建立背景音乐的素材库

第一部课堂练习形式的作品在背景音乐的选择上可以由学生上网搜索选用免费的音乐资源。这样安排教学过程的好处是在学习的初级阶段即向学生传递感知学习的主导思想,将学生习惯的理论学习认知逐步转移到应用类型的学习上来。通过为语音素材配乐去主动感知作品意境的创作过程,同时兼顾节奏的协调性操作,经过反复的实践操作来选定配乐作品,自主搭配的操作过程将有效激发学生的学习兴趣,初步塑造了学生对音色及选曲风格的认知。古诗的朗读适合搭配舒缓旋律的曲目,可选用具有地方特色的乐曲,如采用古筝或古琴、竹笛、箫等民族乐器演奏的曲子。

为能表达出古诗的意境,熟练多轨编辑界面的操作,同时体会制作过程中的趣味性,在项目一古诗欣赏《静夜思》音频作品设计与制作的学习中会使用下载的音乐作品来进行编辑与合成的操作练习。在入门阶段,可以选用现成的背景音乐作为烘托古诗意境的陪衬,仅作为学习用途。建议当用户完成了 MIDI 制作的学习后,再重新编辑合成一套自己的完整的原创音频作品。

7.1.3 语音采集的操作步骤

下面演示使用 Android 系统的手机来进行语音采集。

（1）如图 7-1 所示为小米 5 手机界面，打开"系统工具"→"录音机"。

图 7-1　打开"录音机"

（2）找到录音键开始录制语音，将手机麦克风对着自己的口部并保持约一个拳头的距离，请使用标准的普通话在教师的组织下集体朗读《静夜思》，录制完毕命名为"静夜思"后保存，如图 7-2 所示。

图 7-2　录制完毕后命名保存

（3）回到"录音机"界面，在文件列表中打开文件"静夜思"，试听满意后转发给 QQ 好友获得音频文件，如图 7-3 所示。

图 7-3　试听并转发 QQ 好友获取"静夜思.mp3"文件

（4）将接收到的文件名为"静夜思.mp3"的音频文件直接拖动至 Audition 软件的文件选择面板中，双击"静夜思.mp3"文件，即可在单轨界面的工作区显示出该文件的波形以便展开后续的编辑学习，如图 7-4 所示。

图 7-4　直接拖动文件至 Audition 的文件选择面板中并双击打开

7.1.4 编辑语音

对导入的"静夜思.mp3"音频文件展开编辑,在优化音频的声音品质时,需要按照以下三个步骤来处理音频文件。

(1)首先要做的是对音频文件做标准化处理,按 Ctrl＋\组合键将音频文件完整显示在编辑工作窗口中,如图 7-5 所示。

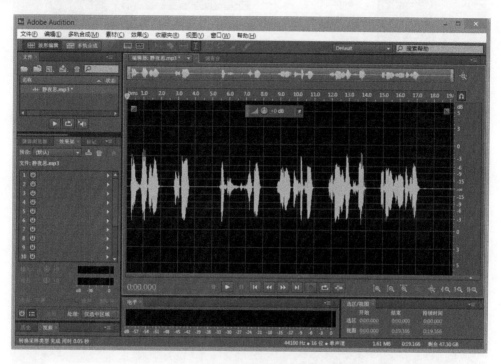

图 7-5 按 Ctrl＋\组合键将音频文件完整显示

(2)在菜单栏依次选择"效果"→"振幅与压限"→"标准化(破坏性处理)"命令,如图 7-6 所示。

(3)在"标准化"面板中设置标准化参数为 98,选中"DC 偏差调节"后单击"确定"按钮,如图 7-7 所示。

(4)放大音频可以看到语音间隙的噪音,在间隙部分(这里选择 5 秒左右的位置)上拖动左键,可以看到白色的被选择部分,右击,在弹出的快捷菜单中选择"采集噪声样本"命令,也可以在选择了语音间隔的区域部分后使用组合键 Shift＋P,如图 7-8 所示。

(5)菜单栏中依次选择"效果"→"降噪、修复"→"降噪(破坏性处理)"命令,也可以按组合键 Ctrl＋Shift＋P 执行这一操作,如图 7-9 所示。

(6)在弹出的对话框中单击"选择整个文件"按钮后,单击"应用"按钮,如图 7-10 所示。

(7)可以清楚地看到所有的语音间的间隔噪音全部被削弱或消除了,效果如图 7-11 所示,戴上耳机播放听听效果吧。

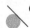

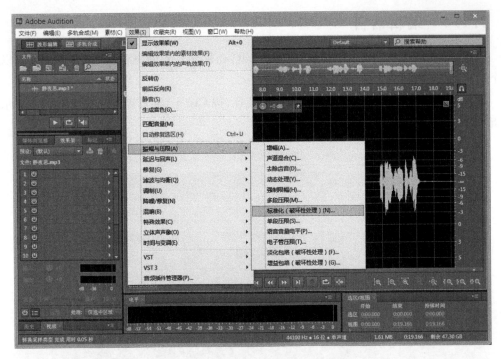

图 7-6 标准化(破坏性处理)音频文件

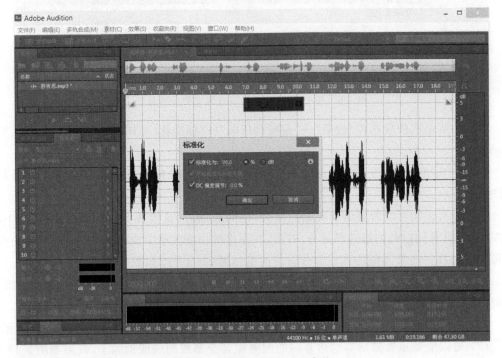

图 7-7 设置标准化窗口的参数

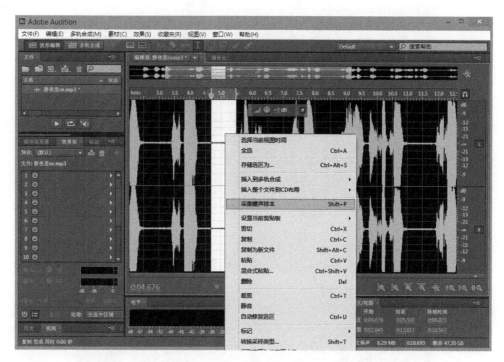

图 7-8　在静噪选择区域右击，选择"采集噪声样本"(Shift+P)命令

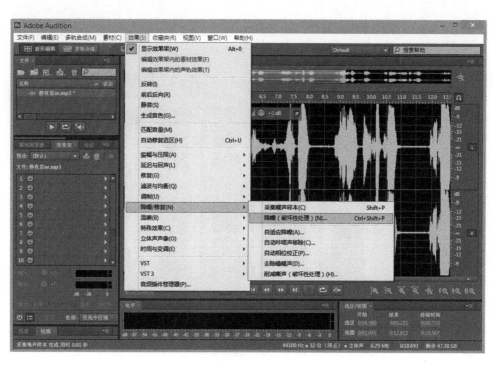

图 7-9　选择"降噪(破坏性处理)"命令

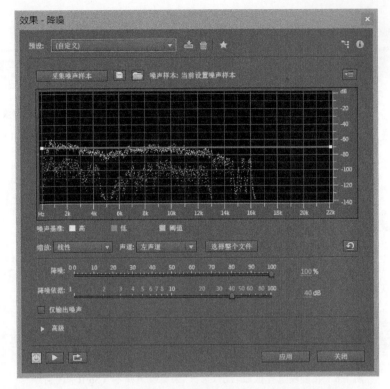

图 7-10　选择整个文件(Ctrl＋A)并应用

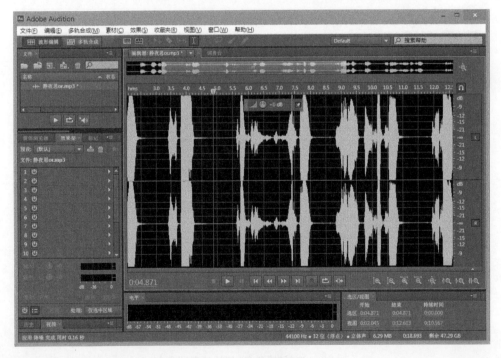

图 7-11　噪音被削弱

(8) 将光标置于波形编辑区中滚动中轮可以放大或缩小窗口,组合键分别为"＋""一"号;拖动上方半透明的滚动滑条可以快速查看文件的各个位置点,如图 7-12 所示。放大振幅显示的组合键是"Alt＋＝",缩小振幅显示的组合键是"Alt＋一"。如果用户记不住这些组合键也没有关系。在波形编辑区下方右侧也有这些操作的快捷图标,将光标放在图标上就会显示出图标的组合键文字标识。在多轨界面中则需要将光标放在轨道上方的滚动滑条中,滚动鼠标中轮可以缩放音频文件在界面中的显示时间。

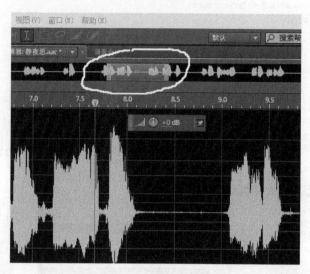

图 7-12 拖动滚动滑条快速查看文件的各个位置点

在多轨轨道中,滚动鼠标中轮可实现上下轨道查看功能,轨道头上的中轮滚动则是批量放缩每一个轨道的宽度(高度)。

(9) 用鼠标左键拖动选择语音中间的一段停顿,再右击并选择"静音"命令,就可以将停顿处的微弱残存噪音清除干净,如图 7-13 所示。处理句尾时不可收得太紧,注意不要紧接

图 7-13 "静音"处理句尾或句首技巧

着语音波形结束处的位置,例如 8.1 秒的位置推后一点至大约 8.2 秒的位置,这样的处理可以使得语气收得自然;同理在处理波形前端时也是一样的处理方式,否则类似"飞""喘"这类汉字的音头 f、ch 被部分被切去后会导致效果不自然的情况发生。

(10)对于录制中不小心产生的细微"咔嗒"声,可以使用"效果"→"降噪/修复"→"自动咔嗒声移除"命令消除,如图 7-14 所示。

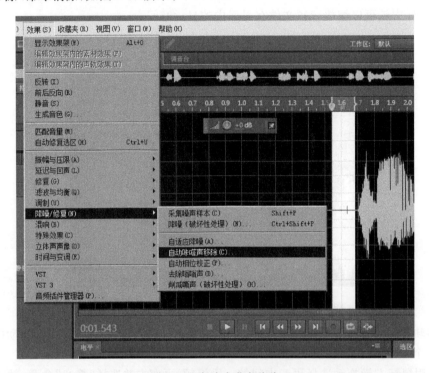

图 7-14　自动咔嗒声移除

(11)在弹出的窗口中选择"预设"→"强削减"命令后单击"应用"按钮,如图 7-15 所示。

图 7-15　选择"预设"→"强削减"命令后单击"应用"按钮

(12)可以看到,细微的咔嗒声明显被消除了,咔嗒声消除后的效果如图 7-16 所示。

(13)使用相同的办法清理掉其他部分的细微的咔嗒声,或者将停顿的部分完全作静音处理。处理语音部分时对于对话中空闲时段的周边自然环境噪声一般均作静音处理,在合成时另外分轨单独编入环境混响音效,这些音效都将起到很好的剧情烘托作用。

(14)在处理录音的时候,如果觉得语气不够自然,例如,在读出"静夜思,李白"后想要停

图 7-16　咔嗒声消除后的效果

顿久一点,可选择大约在 5 秒的位置在此处添加 2 秒的停顿时间。操作步骤为:将光标放置在波形编辑区 5 秒左右的位置单击,再选择"编辑"→"插入"→"插入静音"命令,如图 7-17所示。

图 7-17　插入静音

（15）弹出"插入静音"的时间设置窗口，在"持续时间"中输入 2 秒（0：02.000）后单击"确定"按钮，如图 7-18 所示。

图 7-18　输入静音时间值

（16）在图 7-19 中可以看到 2 秒的静音部分已经被插入，在制作中时常会需要用户在文件的多处位置添加静音，在实际操作时为了便捷，最普通的做法是第一段通过"插入静音"命令得到一段相对较长的静音，用 Ctrl＋C 组合键复制一段静音，在合适的位置用 Ctrl＋V 组合键插进去，听效果单击拖动删除部分或反复使用 Ctrl＋V 组合键增长静音时段来快速达到理想的节奏控制效果。

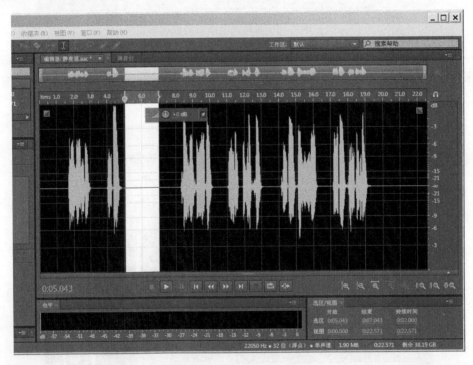

图 7-19　静音输入后的效果

（17）选择"静夜思.mp3"文件右击，新建名为"静夜思"的多轨文件项目，如图 7-20 所示。

（18）至此，单轨波形编辑区的静夜思语音音频文件已经被转入了多轨波形编辑界面，并在第一轨显示出来了，如图 7-21 所示。接下来将通过在第二轨加入背景音乐的方式来学习多轨编辑的方法。

图 7-20　新建多轨文件项目

图 7-21　新建的"静夜思"多轨波形编辑界面

7.1.5　配乐素材

1. 音乐选择

动画片的配乐主要分为主题音乐(Opening Theme,OP)与背景音乐(BackGround Music,BGM)。主题音乐通常一部动画片只有一曲,可以根据剧情设计反复出现以增强特定场景的效果,在片尾通常也会出现起到烘托主题的效果。背景音乐在动画片中主要用来衬托除了主题音乐表现的特定场景以外的其他场景,制作时可以与角色对话的音轨并行,能够辅助情感的表达、提升场景的感染力,可以让观众产生情绪上的波动从而产生身临其境的

感受。

在开始音乐制作之前,需要下载一些资源来辅助学习,例如配乐诗歌作品等。当前在我国高等院校中随意下载网络上的音乐作品用于学习是普遍存在的现象,不过随着作品制作的深入可能将作品公布用于传播或者需要参赛或出版发行,就会牵扯到版权问题了。为了避免日后陷入版权纠纷的麻烦,首先需要了解什么样的音乐可以供用户无偿使用。一般音乐作品规定的权利的保护期为作者终生及其死亡后五十年,截止于作者死亡后第五十年的12月31日;如果是合作作品,截止于最后死亡的作者死亡后第五十年的12月31日。从上述条款可以得知,凡音乐原创者去世超过50年的作品都进入了公有领域(Public Domain,PD),属于社会公共资源,即全人类公有的文化遗产,不再有版权的问题,不再受著作权法保护因此可以被使用。值得注意的是,如果是现代的人翻唱或重新制作古人的音乐作品也是有版权的,所有者就是这些演奏者或改编者,此外一些标记了"CC0"(Creative Commons 在中国正式名称为知识共享)的音乐也不考虑版权方面的问题,或者是声明了基于 CC 3.0 协议的音乐作品也是可以被自由使用及再编辑的,但要注名原作者及来源处。对于不知道作者即佚名的音乐,例如一些民俗山歌、地方小调等,这些音乐也可以被用来加工改编、重新制作。

2. 搜集音乐素材

作为学习过程中的辅助资料,需要下载配乐作品。下面介绍配乐素材的两个搜集方法。第一种是在网易云音乐、百度音乐、搜狗音乐下载,此类下载方法需要首先下载相关的播放器,以网易云播放器为例,搜索音乐作品名称下载。

打开网易云音乐搜索,输入古筝并下载到指定目录,选择中国古典风味的乐曲作品。此处教学范例中选择《汉宫秋月》,如图 7-22 所示。

图 7-22　下载古筝名曲《汉宫秋月》

　　第二种为在计算机中存储的音频文件，或者在播放网络影视音频资源的同时，采用Audition 软件的"内录式"采集方式获得。内录方式的步骤为：选择"编辑"→"首选项"→"音频硬件"命令，如图 7-23 所示。

图 7-23　选择"首选项"→"音频硬件"命令

　　在"音频硬件"选项组中的"默认输入"一栏更改音频输入方式，如图 7-24 所示。

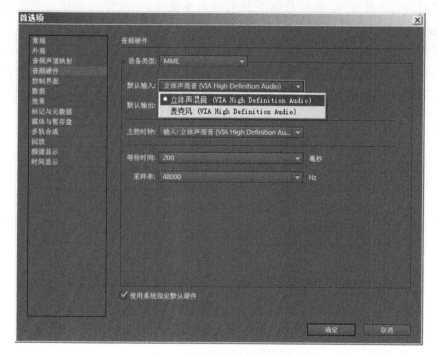

图 7-24　更改音频默认输入方式

设定好内录方式后,就可以开始播放任意一个音频学习资源了。接下来单击圆形录音键或者按 Shift＋空格键即可一边播放一边实时采集声音素材了! 如图 7-25 所示。

图 7-25 "内录式"采集声音素材

播放时声音不要过大,要留意电平显示的大小变化,一般情况下尽量将音量大小控制好,较高音量部分的电平显示应该在接近右侧 0 的位置为佳,但是不要超过 0,过大的音频形成破音音质会受到损坏,录制的电平过低也会影响音频的清晰度。在不要超过最高限度的前提下尽量录入清晰的音频文件,之后再进行标准化调整以均衡各个源素材的音量。

7.1.6 配乐诗制作步骤

(1) 选择下载的古筝曲《汉宫秋月》,打开 Adobe Audition CS6 进入单轨编辑模式后直接将文件拖入界面的文件选择区或单轨波形编辑区,光标的右下方会出现一个小小的加号松开即载入音频素材,载入后即可进行编辑操作;若是录制的音频素材,那么此时音频文件已经以未命名文件形式出现在用户的文件选择区了! 为了示范过程的清晰性,此处将文件重新命名为汉"宫秋月.wav",如图 7-26 所示。

(2) 按 Ctrl＋\组合键完整显示音频文件后双击选择配乐素材,或者使用 Ctrl＋A 组合键也能做到全选,与处理语音素材一样,首先在单轨编辑模式下做标准化处理,此处不再赘述。从录入的音乐素材可以看到这个音频文件是双声道文件,即左(L)右(R)声道,用户在接音响的时候将音箱分开放置在显示器的左右两侧。在音轨右侧尽头有简写的小方块按钮上标注有 L-左声道以及 R-右声道,如图 7-27 所示。

图 7-26　将采集到的音频文件重命名

图 7-27　左(L)右(R)声道示意图

（3）单击小方块内的 R 关闭右声道，播放音乐监听声音来自哪个音箱，再观察该音箱是否放置在左边位置，调整好音箱的摆放位置，如图 7-28 所示。

注意：音箱的摆放位置在音频设计中是重要的，如果用户的动画片场景中有一辆汽车从左方远处驶来穿过画面消失在右方的远处，那么用户的音箱首先应该在摆放位置正确的前提下再进行音频设计，否则会因为声画不统一而容易产生视听上的混乱与不适。

（4）在左上方的文件选择区选中两个文件，右击，在弹出的快捷菜单中选择"插入到多轨合成"→"新建多轨项目"命令，如图 7-29 所示。

图 7-28　根据测听来调整音箱摆放位置

图 7-29　选择"新建多轨项目"命令

（5）在弹出的窗口中为多轨项目命名，并指定文件输出的位置，确定"采样率"为44 100Hz，"位深度"为 32 位，单击"确定"按钮，参数设置如图 7-30 所示。

（6）由于静夜思音频文件的源文件采样率为 22 050Hz。因此弹出与项目采样率不匹配的提示对话框，单击"确定"按钮，如图 7-31 所示。

（7）可以看到操作界面跳转到多轨工作区，两个音频文件被并排列在第一、第二轨上。在文件选择区第二行多出了一个修改了采样率后的"静夜思"语音音频文件，它的采样率已经发生了变化（被更改为 44 100Hz 的 WAV 文件了），如图 7-32 所示。

（8）接下来对这些波形文件的音频块进行编辑，可以使用工具栏里的第二项切割素材工具把过长的背景音乐部分裁切一分为二，并删除多余的部分，也可以直接拖动音频块右下

图 7-30 多轨项目的参数设置

图 7-31 单击"确定"按钮重新匹配文件采样率

图 7-32 修改了采样率后的"静夜思"语音音频文件

方小三角以调节音频块的长短。在用户已经明确知道了作品长度的前提下,也可以在单轨波形编辑界面框选需保留的部分并裁切(按 Ctrl＋T 组合键)即可,这里用户拖动第一轨背景音乐音频块的长短至合适位置;在单击激活任一音频块时,按住 Ctrl 键的同时滚动鼠标中键可以对音频块进行横向的大小变化操作;将鼠标置于轨道头位置按住 Ctrl 键的同时滚动鼠标中键可以对音频块进行纵向的大小进行变化操作,这样做的目的是便于音频块的精

确编辑；将第二轨语音部分的音频块放置在 5～10 秒的起始位置。调整后文件的长度与位置的关系大致如图 7-33 所示。

图 7-33 调整文件的位置关系

（9）在第一音轨上向音频块中间拖动左右上方的小正方形，可以制作出背景音乐的淡入和淡出效果，如图 7-34 所示。

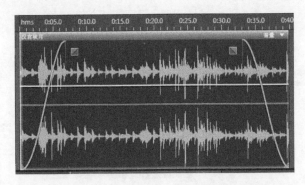

图 7-34 背景音乐的淡入和淡出效果制作

（10）经过试听，感觉语音的句间不够舒展。可采用工具栏前两个快捷图标，即①"移动工具"，②"切割选中素材工具"来裁剪语音素材并拖动到合适的位置，如图 7-35 所示。

音轨的左侧称为轨道头，第一行除了标注出轨道数，右侧还有四个小方块图标分别为 M(静音)、S(独奏)、R(录音)和 I(输入电平监视)。如图 7-36 所示，单独选择一个音轨并单击轨道头的 S，可以避开干扰。在多轨界面监听单轨声音，S 是英语单词 Solo 的缩写，即独奏的意思，激活它其他所有音轨会同时被静音。第二行左侧的圆形图标为音量，往右增大

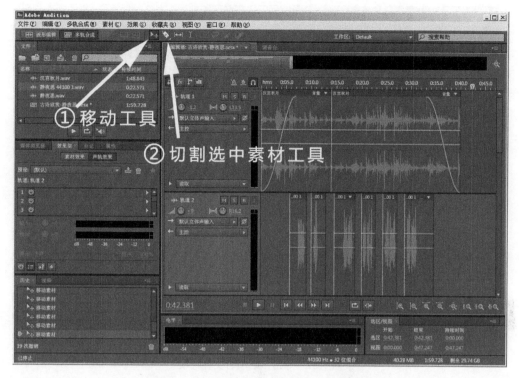

图 7-35　裁剪语音素材并拖动到合适的位置

（十），往左减小（－），右侧的圆形图标为立体声左右声道的平衡调试按钮，单击按住并左右拖动改变数值，当用户往左边拖动时右边的音箱音量减小，而此时语音部分则变得更加清晰了。根据自己的现场感觉去测试不同的数值带来的不同效果，试听满意后就可以输出了。

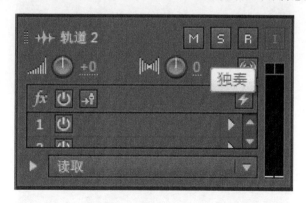

图 7-36　S(独奏)在多轨界面监听单轨声音

（11）选择"文件"→"导出"→"多轨缩混"→"整个项目"命令，如图 7-37 所示。

（12）确认文件名以及输出的位置等相关信息无误后，在弹出的对话框中单击"确定"按钮即可输出合成的音频作品。现在去听听作品的效果，如果满意，就可以提交 MP3 格式的音频作业了！如图 7-38 所示。

注意：第一次音频作品在输出格式上建议采用体积较小的 MP3 文件，便于提交给教师批阅，提示：不要忘记按照任课教师的要求来命名文件！

图 7-37 导出多轨项目文件选项

图 7-38 多轨缩混设置(MP3 格式文件)

7.1.7 课程回顾与知识拓展

本节主要涉及单轨波形编辑与多轨波形编辑两大不同的操作界面,通过在这两种模式下的学习掌握自音频素材采样至编辑合成、输出的完整步骤。在单轨波形编辑的学习中教师除了演示语音的采样,同时展开波形编辑的操作示范,学生需要了解音频文件标准化、提

取噪音样本及降噪处理音频、静音处理的操作步骤。同时练习在单轨波形编辑区插入静音以及裁剪音频长短。除了前面制作步骤中提到的方法,通常每种操作都有其他的操作方式,关于这些方法的扩展知识需要在日后的操作中逐步来掌握,不必要全部提到的,围绕着操作的步骤列举一例即可。

例如在单轨波形工作区的全选操作有很多种方法。

(1) 按 Ctrl+A 组合键;

(2) 单击一下左键,接下来的编辑操作均是针对全部的波形文件,基本与播放指针从头拖到尾部的全选是一样的,也有例外,例如,无法执行裁剪与删除等;

(3) 在工作区完全显示出音频波形的情况下连续二次单击也可以全选;

(4) 在不完全显示音频文件的情况下连续三次单击也可以全选;

(5) 在单轨波形工作区右击,选择"全选"命令;或选择"编辑"→"选择"→"全选"命令,同样可以达成全选波形文件的目的。

在随后的课堂练习中,可通过上机操作来熟悉应用组合键及操作流程的每一个环节,独立操作完成制作一部音频小作品,重点了解掌握降噪的操作方法,对比单轨与多轨操作的不同之处,同时了解单轨编辑对源音频素材的破坏性特点。鼓励学生之间交流各自的制作心得体会!

1. 熟悉组合键

- 复制:按 Ctrl+C 组合键复制文件。
- 粘贴:按 Ctrl+V 组合键在播放指针处粘贴插入文件,指针后的文件向后延伸。
- 混合粘贴:按 Ctrl+Shift+V 组合键在播放指针处粘贴插入文件,指针后的文件与插入的文件混合粘贴后文件长度不变。混合度比例大小可在弹出的窗口调节,如图 7-39 所示。

图 7-39 混合粘贴的混合度比例调节窗口

- 剪切:按 Ctrl+X 组合键剪下并移除选择的区域,结束点后的文件前移到选择的起始点组成新的音频文件。
- 裁剪:按 Ctrl+T 组合键剪下并保留选择的区域,起始点与结束点前后的文件删除。
- 删除:按 Del 键删除选中的波形文件,删除中段波形时前后自动合并成为新的波形文件。
- 撤销:按 Ctrl+Z 组合键撤销上一步操作命令。

- 播放/暂停：按空格键反复按下空格键即为执行走带控制器中的播放与暂停。
- 录制：按 Shift＋空格键录音开始与结束。
- 全部缩小：按 Ctrl＋\组合键显示全部音频文件。
- 全选：按 Ctrl＋A 组合键可选取全部波形文件。
- 关闭/激活左声道：按 Ctrl＋Shift＋L 组合键保留右声道可编辑状态。
- 关闭/激活右声道：按 Ctrl＋Shift＋R 组合键保留左声道可编辑状态。
- 重复上一步：按 F2 键重复上一步操作。

按 F2 键重复上一步操作在编辑音频时非常有用处，例如，Adobe Audition 没有提供静音组合键，静音的方法是用户选择一段波形后右击，选择"静音"命令，或者是选择"效果"→"静音"命令来完成静音的操作。但是对于较长的大段对话，可能会有多处需要处理为静音，如果对每个需要静音的位置单独处理很麻烦，这时用户应该采用 F2 键来执行重复上一步操作就很容易达到快速静音的目的了。

2. 滚动条操作

通过拉动单轨波形编辑区上方滚动条左右两侧的边也能控制单轨波形区内的音频文件显示大小。将光标移动到时间刻度线上，通过左右拖动来定位播放的起始位置，如图 7-40 所示。在音频文件部分显示的前提下，将光标放在滚动条上，会出现一个小手标志，可以拖动滚动条调整单轨波形编辑区的音频波形显示位置。

图 7-40　拖动滚动条的操作

3. 编辑合成音频素材的课堂训练

课堂练习可以参照下面的方法来完成，不同的操作方式对知识点的提升有帮助。

（1）单轨波形编辑界面中，建立一个声音文件（按 Ctrl＋N 组合键），左键拖动选中某段音频，在右键快捷菜单中选择"插入到多轨中"命令，切换到多轨视图；可以看到音频文件的选择部分形成了一个新的波形音频块，并被显示在多轨编辑界面中。

（2）在多轨编辑界面先拖动左键，发现可以左右及上下移动波形音频块所在位置。

（3）再试试右键拖动波形音频块，发现该音频块被复制了一个，移动到任一新位置（如果有重叠会融合并根据位置变化自动产生淡入淡出效果）松开右键会弹出快捷菜单，如图 7-41 所示，选择"复制到这里"命令，拉动音频块右下角的小三角区域，发现该音频块保留

图 7-41　右键拖动复制音频块

了原有音频块的属性,可以被拉伸。将该步骤重新做一次并选择"复制唯一到这里"命令,拉动音频块右下角的小三角区域,发现该音频块只能缩小编辑,无法拉伸,仅仅保留了原音频块显示区域部分的可编辑状态。"移动到这里"命令与左键移动功能重复,可以忽略。

(4)改变轨道头位置关系的方法:将光标移到轨道头左上方位置,会变为小手图标,按住任意一个轨道头都可以上下拖动进行位置上的调整变化,这里按住轨道 1 向下拖动下移一轨,如图 7-42 所示。

图 7-42　改变轨道头位置关系

(5)单轨波形编辑界面选中"汉宫秋月.wav"文件的中间一小段,按组合键 Ctrl+T 可以看到文件的一部分被裁剪了下来。在右键快捷菜单中选择"插入到多轨中"命令,切换到多轨视图,可以看到这部分音频文件被显示在多轨编辑界面中。由于轨道 1 在上一步的操作中被移至轨道 2,配乐部分被自动导入到了轨道 1。双击轨道 1 还可以对其名称进行修改,这里改为"汉宫秋月",如图 7-43 所示。

图 7-43　双击轨道重命名为"汉宫秋月"

（6）在轨道头按住 Ctrl＋鼠标中轮滚动放大轨道，看到导入的音频块中间有根音量控制线（也称为包络线），单击可以在包络线的任意位置增加控制点，拖动每个控制点可以控制音量的大小，往下为小，越向上则音量越大。请参照图 7-44 制作出这样的配乐效果，感受一下当语音开始的时候配乐相对减弱的效果。利用多轨的包络线的控制点同样可以实现淡入淡出效果。

图 7-44　通过音量包络线实现淡入淡出效果

（7）在任意空白处右击，在弹出的快捷菜单中选择"导出缩混"→"整个项目"命令，如图 7-45 所示。接下来在弹出的窗口中按照前面的教学示范设置即可，单击"确定"按钮可以导出 MP3 格式的作业。

图 7-45　导出 MP3 格式的作业

4. 使用 F11 键转换音频的采样类型

在编辑操作的过程中,有的同学可能认为单声道和立体声在此次实验中用处不大,此外有的操作案例需要将单声道音频文件转换为立体声文件。Audition CS6 可以对采样类型中的声道和位深度进行修改转换,按 F11 键可以帮助用户自由地对音频文件的声道及采样率进行转换,可以手动修改或按照预设值来对音频文件进行采样类型的转换。在这里将"汉宫秋月. wav"转换为单声道的音频文件。值得注意的是,转换音频采样类型的操作需要在单轨波形工作区中操作,如果还在多轨编辑窗口,那么在文件选择区双击音频文件即可进入单轨模式。按 F11 键弹出窗口后,将立体声声道更改为单声道即可成功进行转换,如图 7-46 所示。

图 7-46 立体声声道转换为单声道

5. 音量大小的检测

单轨波形编辑界面与多轨编辑界面的下方都有电平显示控制区,操作原理一样。此处以单轨波形编辑界面为例介绍,观察一下合适的音量大小的电平显示情况。

(1)音量的大小在单轨波形编辑区的上方,将光标移动到圆形小旋钮处左右拖动即可调节振幅(音量)的大小,如图 7-47 所示。

图 7-47 使用小旋钮调节振幅(音量)的大小

(2)下面分别给出显示电平的过大(如图 7-48 所示)、过小(如图 7-49 所示)以及适中(如图 7-50 所示)的情况,在调节音量时应该结合观察电平的显示情况来控制大小。除了调

节振幅以外，一个较为省事的办法是在 Audition CS6 中通过前面提到的音量标准化操作来完成对音量的调节操作。

图 7-48　音量过大的电平显示图

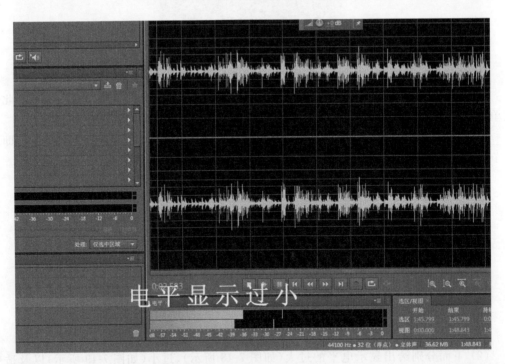

图 7-49　音量过小的电平显示图

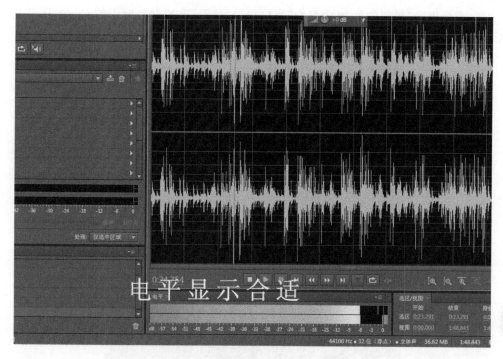

图 7-50 音量适中的电平显示图

注意：一般情况下，无论在音量过大还是在过小的情况下，一个较为简单的处理方式为选中全部的音频文件，再选择"选择效果"→"振幅与压限"→"标准化处理"命令，将值设定在 90～100 之间，单击"确定"按钮即可。

6. 为音频文件增加混响

（1）在单轨编辑界面左侧面板组单击效果架，右击第一行（或任意一行）右侧的小箭头，在弹出的快捷菜单中选择"混响"→"室内混响"命令，如图 7-51 所示。

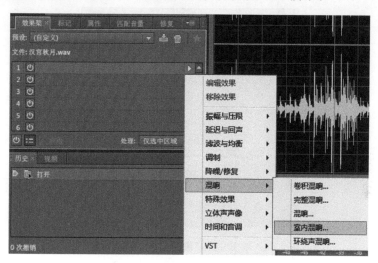

图 7-51 为伴奏音乐增加混响效果

（2）在弹出的"机架效果-室内混响"窗口选择"预设"下拉列表框中的 Great Hall 选项，然后关闭该窗口，如图 7-52 所示。

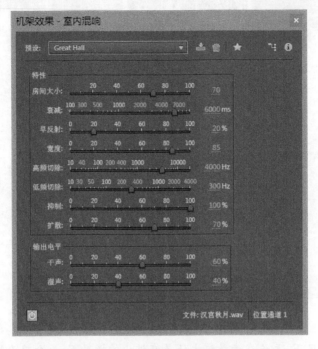

图 7-52　Great Hall 的设置参数

（3）在面板组的"效果架"面板中，可以看到室内混响已经被添加在第一行，单击"应用"按钮后，所选择的混响效果才可以被添加到配乐文件中，如图 7-53 所示。室内混响效果混编入配乐文件后，试听可以发现音乐变得更加空旷了，这就是混编后的声音。观察"效果架"面板，可发现"室内混响"的字样也会消失，表明其已经被应用到了音频文件中。

图 7-53　单击"应用"按钮添加室内混响效果

7. 均衡器

在语音效果的处理过程中，常常对素材不满意。比如，由于录制环境以及采样设备的原

因导致声音太尖锐或太低沉(习惯上称之为太闷的音色),可以通过均衡器来调节,均衡器有"FFT 滤波""参数均衡""图形均衡器(10 段)""图形均衡器(20 段)"等。通过"图形均衡器(30 段)"中用户可以通过手动来调节声音效果。10 段、20 段、30 段是指推子的数量。选择"图形均衡器(20 段)",如图 7-54 所示。

图 7-54　选择"滤波与均衡"→"图形均衡器(20 段)"命令

在菜单栏选择"效果"→"滤波与均衡"→"图形均衡器(20 段)"命令,可以打开图形均衡器或其他均衡器。20 个推子直观地模拟了真实均衡器。反复操作可以发现左侧加厚和加强低音,右侧明亮以及加强高音,按空格键播放音频文件可以同时调节这些推子,调节下方的"主控增益"可以对均衡器处理后的音频总音量进行提升或衰减,耐心调节直到满意,如图 7-55 所示。

均衡器调节规律如下:

- pop(流行音乐)——人声和伴奏结合平均,曲线的波动不大。
- Rock(摇滚乐)——左右两边提升较大,低音突出 Bass 音色的厚实,高音的部分则明亮通透。
- Jazz(爵士乐)——提升了 3.2~5kHz 的部分以增强临场感。
- Classic(古典乐)——高低音两部分提升,突出乐器的表现。
- Vocal(人声)——人声范围较窄,主要侧重调节中频部分。

每个均衡器都提供了一些预设效果,在"预设"下拉列表框中找到名为 Old Time Radio 的预设文件,按空格键播放时可以听到老收音机的效果,如图 7-56 所示。

倘若用户已经对录音的效果比较满意了,不要忘了在单轨界面左侧的"效果架"面板中

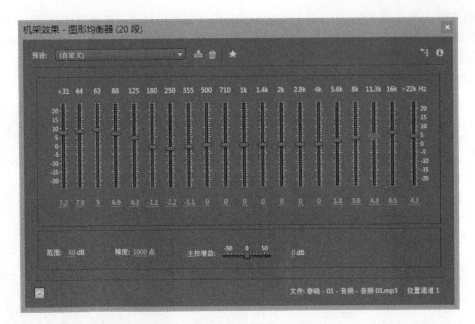

图 7-55 "图形均衡器(20 段)"操作界面

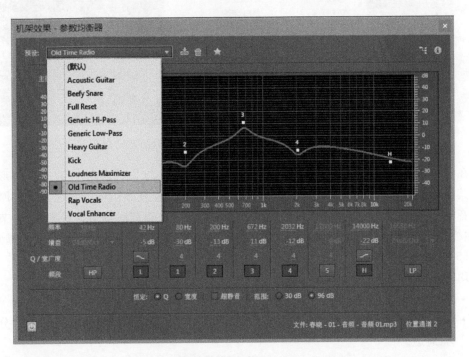

图 7-56 选择"预设"文件 Old Time Radio

单击"应用"按钮,将效果添加进音频文件里而不仅仅是预听,如图 7-57 所示。

8. 使用预设效果架

(1) Audition CS6 的"效果架"面板也提供了效果器组合的预设值,在"预设"下拉列表框中选择 Default 选项,如图 7-58 所示。

图 7-57　单击"应用"按钮将效果
　　　　添加进音频文件

图 7-58　选择 Default 选项

（2）选择一个名为 EQ-Compressor(flat)的效果文件，如图 7-59 所示。

图 7-59　选择名为 EQ-Compressor(flat)的效果文件

（3）可以看到这个预设效果架文件调用了"参数均衡器"和"动态处理"两个效果器，如图 7-60 所示。

图 7-60　效果架文件调用效果器信息

9. 制作电话语音

如果在用户设计的剧情中，有打电话的场景，那么在听筒里传出来的声音和现实里的声音是不一样的，听筒声音有它的音效。Audition CS6 在收藏夹提供了这样的一键式预设效果的操作。选择"收藏夹"→Telephone Voice 命令，如图 7-61 所示。

图 7-61　选择"收藏夹"→Telephone Voice 命令

7.2　项目二《四格漫画》设计与制作

7.2.1　四格漫画素材准备

本节的四格漫画题材的制作需要提交的是视频作品,以小组为单位合作完成项目二《四格漫画》自主选题动画片的制作,学生根据人数以及故事内容需要自行组合或由教师指定为2~3人的制作小组,作品的测评重点在作品的音频部分包含语音与音效的结合等方面。在评分时可以参考下面的标准来进行,以百分制为例,分值分配为:作品的音频制作部分占50%的分数,画面效果占20%的分数,完成作品后撰写的实验报告占30%的分数;由于制作的动画短片为图文动画的形式,内容通常非常简短(30~60秒),因此将制作周期设定为一周还是较为合理的,具体的要求由各任课教师根据自身教学的实际情况自定,此处仅供参考!

本次实验的制作步骤在第一阶段与项目一相同,是将手机录制的场景对话通过软件进行变声处理,再通过下载及制作的效果声为场景增加环境声效,音效设计部分将根据个人作品中情节的需要自行决定采用多少音轨,作为课程练习的要求,建议学生在制作时至少要配3个以上效果声。最后将制作好的配音与音效文件全部导入 Premiere 软件并合理摆放音频块的位置,注意图文搭配的合理性并控制好影片的节奏,这些编辑工作完成之后,全部的音视频合成输出为 MP4 文件提交作业,同时根据制作心得书写一份实验报告。

实验要涉及绘图的部分,美术基础较差的同学可以在华军软件园搜索各类漫画制作软件来辅助设计,如图 7-62 所示。

图 7-62　搜索各类漫画制作软件用于辅助设计

对于非专业类动画学院的学生(例如影视传媒类、教育技术等专业的同学),平日课程没有使用过拷贝台或手写板,也缺乏手绘基础,虽然学科中涉及美术基础以及动画制作,但并非是逐帧动画而是以图文动画为主,作为课程学习的辅助资料,可从网上下载四格漫画作品来完成配音的作业,一个规范的制作流程是找出一个合理的方式完成制图或尝试临摹后的二次创作,即在创作初期采用修改参考图的方式,来完成作业中的图片素材部分的工作。有关专业的动画制作与编辑学习内容不在本书的范围内,本书仅简单使用在 Premiere 中编辑多幅(4 张或以上)图片以生成图文动画的形式,在音视频混编的工作流程中同时完成作业中视频部分的制作。

对于动画专业或有意向朝着动画专业化目标迈进的同学,建议在本次作业中采用原创的漫画作品,音效设计中一些较为复杂的采样如机场候机大厅嘈杂的人流、海面上轮船的汽笛声、风雨雷电声等等,可以去专业的音频网站下载素材,而脚步声、开关门、校园环境声等均可以尝试 DIY 自己制作源音频素材,并在实验报告中予以说明,作品的原创度应该作为重要的评分依据。尽量多地运用原创音频的素材,将会让学习者的作品逐步呈现出强烈的个性化特征。对于缺少扎实的美术功底的同学,可以尝试借助强大的计算机绘图软件辅助设计,创造一些制图的方法,例如参考不同的漫画角色,在 Photoshop 中将参考图放在底层,上面新开一层并赋予 50% 的透明度,参考辅助图来绘制出角色五官,再对得到的不同的角色五官进行重新组合的方式来得到全新的角色,当然应该改动与加工(例如,将嘴角上台或下沉等改动),进行二次创作,或者采用漫画制作工具自带的模板来辅助创作。利用一些手机 App,可以直接在手机上选择五官、肤色、衣饰等组合成为个人喜欢的角色,这些都不失为好的创作辅助方法。

提示:以日常生活故事、寓言故事或者是幽默笑话为主题,请尽量避免恶搞类题材、避免将恶搞类故事的角色设计为政治或英雄人物,倘若有用户认为作品的创意点必须涉及这一类角色设计,那么在作品制作或发布之前将内容大纲或作品提交给教师审查,建议制作者在听从教师及来自多方的建议后再考虑发布或出版。

7.2.2　实验报告的撰写

实验报告是阶段性的文字总结(可以附作品或制作步骤的截图),书写报告是实验课的书面考查,它可以真实地反映出学习过程并有助于巩固所学到的知识内容,有助于教师了解到学生个体的学习效果并有助于把握整体的学习进度。实验报告中的过程分析与结果部分要求学生根据自己的设计步骤找出重点与难点,找出制作过程中存在的不足之处,对未解决的问题展开解析以期在下一个实验中能够有所改进。同时对自己的作品即实验的结果进行评价,在教学过程中鼓励学生将作品上传到网上并在学生之间展开互评活动以增加学习的趣味性,此类互评活动对于开拓学生的创新性思维模式起到了积极促进的作用。实验报告分为三个部分:一,目的与原理;二,设计步骤;三,过程分析与结果。在附录 A 中将提供报告的空白模板供参考。

制作四格漫画对于有一定美术基础的人或动漫爱好者来说是非常便捷的事情。在网上搜索关键词"四格动漫"或"四格漫画"便可以找到很多多幅画面合一的漫画作品。四格漫画的画面不需要太复杂,课堂教学示范部分应当跳过手机语音采样部分,重点演示图片在 Photoshop 中的简单编辑过程以及 Premiere 中的音视频编辑合成及输出的过程。不仅

强调制作流程的简单化,台词稿本设计(或选择的故事情节)也应该简单一点,可以选择两三个角色的作品来配音,对白简短不必太多。本节示范的声效部分依然采用下载的方式。

　　简明扼要是四格漫画的重要特征之一,因此在题材内容的选择上定位在表现一段简短的小故事、小段子或小笑话。有关校园题材的参考动漫设计作品相信网上不难找到。较为有效的制作方式是找到自己喜欢的风格,先从模仿做起,逐步转入再创作,通过实训而形成自己的绘画特点,加上再吸收的多方元素从而融合形成自己的创作风格,完成从临摹到创作的学习过程。自己再创作很重要!目前国内的二维动画主流影片,无论是《魁拔》还是《大鱼海棠》等都呈现出非常明显的日式特征,不可否认的是,日本动画在二维动画电影领域独占鳌头,目前在二维动漫领域是最值得用户学习的对象。无论是针对动漫电影市场还是用户初学者,在初级学习阶段,模仿是一种学习的捷径。

　　年轻的学生直面创作时最大的问题在于没有信心,对于没有做过的事情心里没有底,大多数学生想得过于复杂。因此,在项目二的制作过程中假设面对的是绘画音乐均为零基础的学生。

　　以下的这些角色配件的模板为编者原创,因此可以被使用本书的用户临摹或拍照、扫描后使用。读者可按下面的文字及配图大胆地进行实践。采用书中配图很方便,推荐直接拍照或下载手机扫描软件,之后在 Photoshop 中重新开一个层描一遍,如果需要在 Photoshop 中为角色上色,则所描的线条都要封口。关于平面设计的具体制作步骤本书略过不提!

　　此外,手机上有角色制作的 App 有眼睛、鼻子、耳朵、嘴巴、发型甚至服装和鞋子等模板供用户任意组合输出。

7.2.3 动画短片制作步骤

　　声音的设计分为两个部分:对话设计与声效设计。本着快速上手的原则,下面跳过分镜头稿本的制作步骤,根据如图 7-63 所示的四格漫画稿以及对话及音效设计方案部分展开制作步骤的学习!首先完成配图及对话设计的制作。

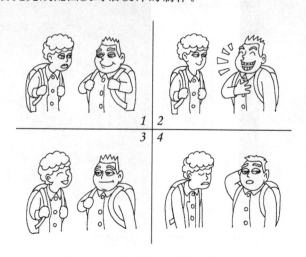

图 7-63 《优秀生》四格漫画参考图

1. 四格漫画参考图

下面教学演示动画短片《优秀生》的制作过程。该部短片通过两位中学生的对话，讽刺了那些不愿意为目标而付出努力的人，这些人是语言的巨人、行动的矮子。

短片对话部分由组员合作实录完成，录制后的音频文件的名称显示在对话文字后的括号中，对话设计如下：

小红：小明，我听说你报名参加了学校的长跑比赛？好了不起哦！

（小红_001.mp3）

小明：嗨！难道你没听说过我是出了名的一不怕苦、二不怕累的优秀生吗？我这次的目标是拿冠军哦！（小明_001.mp3）

小红：哈哈……我也报名参加了，那明天上午用户早上六点起来训练吧！（小红_002.mp3）

小明：啊？这样啊？六……六点太早了，太冷了！我……我，我起不来呀！（小明_002.mp3）

小红：唉……（小红_003.mp3）

2. 标记及导出文件

一个快捷的制作方式是语音录制部分按照不同的角色来单独录制，这里先录入小红的声音，完整的音频文件被导入或录入后可以在单轨波形编辑界面，单击拖动一个区域后按F8键标记一段文件，也可以在文件播放时一边播放一边按F8键来对标记文件进行语句分段。用选择的方法拖动三个区域，得到三个标记区域，在面板组中的"标记"面板可以看到这三个文件，如图7-64所示。

图 7-64 按 F8 键标记一段音频文件

选中三个标记文件后激活上方的工具栏图标,选择第5个图标,如图7-65所示,导出选中范围标记的音频为分离文件。

图7-65 导出选中范围标记的音频为分离文件

取消弹窗里第一行的文件名后小方框里的"√",表示不必在文件名内使用标记名称。将前缀名用角色的名字(此处角色的名字为小红),后缀开始设定为001后单击"导出"按钮,如图7-66所示。

图7-66 导出范围标记设置窗口

打开用户设定的输出文件夹,可以看到被标记的文件已经被按照顺序导出为MP3音频文件,如图7-67所示。

图7-67 被按照顺序导出的mp3格式文件

按照相同的办法,把角色为小明的音频文件也制作出来。在制作一个角色对话较多的动画片时,这样的制作方式的优势才会被体现出来!此外,用户在制作一些语音教学类课件(例如,英语 900 句、四六级单词词汇的音频文件)时,也会常常使用到这样的处理方式。

3. 声效设计

片头音乐制作的学习尚未开始,因此本次制作略过片头直接从第一个场景(sc)开始,以下为 4 个场景的声效设计。

(1) sc01:校园的清晨,隐约中夹杂着鸟儿的叫声;

(2) sc02:小明拍胸脯的啪啪声;

(3) sc03:无;

(4) sc04:背影观众的笑场声。

sc01 场景可以在校园的清晨实录,鸟儿的声音如果录不到可以去声效网站下载。此外,在刚开始创作阶段,一些笑声、哭声等特殊的声效设计起来难度较大,所以允许采用网上下载的声效替代,在作业评分时应当依据各场景的音频原创度的高低来适当给予加分或减分处理。

在 Photoshop 中先将该四格漫画分成 4 张单独的图片,也可以采用截图加保存的方式,将图片的 4 个场景分为 4 张图片。这里这 4 个文件被分别命名为 sc1. tif、sc2. tif、sc3. tif、sc4. tif,如图 7-68 所示。

图 7-68　各场景的图片素材

4. 声音素材下载

声音素材大多取自于网站,下载时需要输入关键词查找!通过观察第一个场景的文案部分:校园的清晨,隐约中夹杂着鸟儿的叫声;如图 7-69 所示,用户尝试在打开的 Sounddogs 音频网站中输入英文单词:School,Birds,Morning(不用逗号采用空格键也可以),回车后在右边的最下方可找到一个链接。现在用户来了解这 3 个区域的使用步骤:播放小图标、播放进度条和下载链接点。

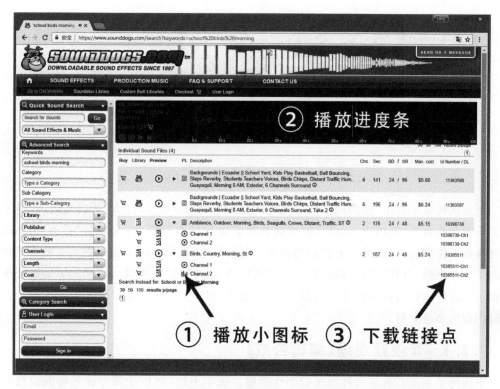

图 7-69　在打开的 Sounddogs 音频网站中输入英文单词：School，Birds，Morning

　　音频文件的链接下拉菜单中会显示出①播放快捷小图标，将光标置于上面即可自动播放，在文件显示区上方可以看到②播放进度条，播放开始后按空格键可以暂停，如果用户认为文件过长，可以将光标放置在播放进度条上，选择任意的位置再按空格键播放以节约时间，经过查找认为在最下方链接的音频文件的 50～60 秒处可以被用在第一个场景的背景声效中，接下来右击③下载链接点。

　　右击③下载链接点后，在弹出的快捷菜单中单击"链接另存为"命令，在弹出的对话框中将默认的文件名 Sounddogs-Preview-10395511-Channel2 改名为"校园清晨.mp3"，保存到自定的目录中即可，如图 7-70 所示。

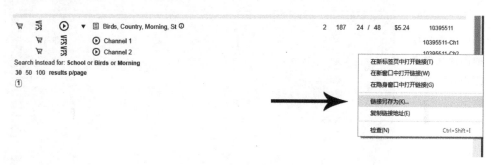

图 7-70　对下载的音效文件重新命名并保存

　　如果需要更高音质的音频文件，请单击播放进度条左下方的购物车标志图标后注册并购买，这里的下载仅供学习使用，如图 7-71 所示。

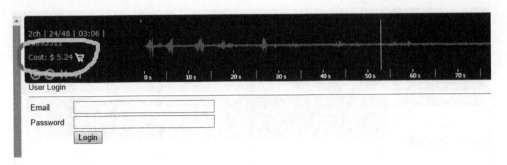

<p style="text-align:center">图 7-71　购买音频文件的注册页面</p>

在此次教学示范中,使用同样的方法输入关键词"audience,laugh"下载笑场声,将下载的笑场音效改名为"笑场声.mp3",拍胸脯的声音由自己录制获得,命名为"拍胸脯.mp3"。素材准备工作到此为止,除了未演示的语音录制部分(与项目一的方法一致),在教学范例中使用了 3 个声效,分别是"校园清晨.mp3""笑场声.mp3"和"拍胸脯.mp3"。学生提交作品时除了作品有角色对话或画外音的部分,在音效素材库中应该至少准备 3 个音效作为合成编辑作业的必备素材。

7.2.4　音视频混编(编辑合成)

下面简单示范音视频文件混编的制作步骤。版本不同,制作步骤的描述可能也会有所不同,下面的制作步骤说明仅供参考。

(1) 安装软件(操作步骤略),打开 Adobe Premiere CC 2015 软件导入素材,Premiere 界面左侧下方项目面板上会写有"导入媒体以开始"文件,将四张图片拖入后缩略图会显示在面板上,如图 7-72 所示。

<p style="text-align:center">图 7-72　导入图片素材至 Adobe Premiere CC 2015 软件</p>

（2）将文件拖入时间轴面板，面板中写有"在此处放下媒体以创建序列"字样。先把图片素材拖进编辑区，会发现四张图片已经按顺序排列在第一轨道上了，如图 7-73 所示。

图 7-73 把图片素材拖进编辑区

（3）调整图片的位置，将第二张与第四张图片移到第二轨。每个图片错开排列的同时可根据对话长短大致拉出长度，在轨道头 V1V2 位置按 Shift 键加滚动鼠标中轮可以拉宽轨道以便进行编辑操作，如图 7-74 所示。

图 7-74 对拖入编辑区的图片进行位置调整

（4）在视频 V2 轨右击任意一张图片，在弹出的快捷菜单中选择"显示剪辑关键帧"→"不透明度"→"不透明度"命令，如图 7-75 所示。

（5）在选择 V2 轨上图片的前提下，将光标置于图片上，单击 V2 轨上的点添加与移除关键帧（此处添加四个点）后，下拉最前与最后的点做出淡入淡出效果，如图 7-76 所示。

（6）以相同的方法对图片 sc4.tif 进行淡入处理，如图 7-77 所示。

（7）拖入所有的音频文件，分别置于 A1A2 音轨，合理排列在所在位置，并注意控制好动画短片整体的节奏变化。文件"拍胸脯.mp3"在本教学范例中是单击轨道头（A2 音轨左

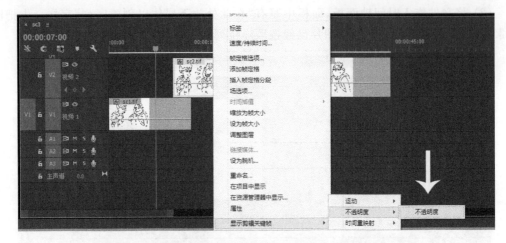

图 7-75 选择"显示剪辑关键帧"→"不透明度"→"不透明度"命令

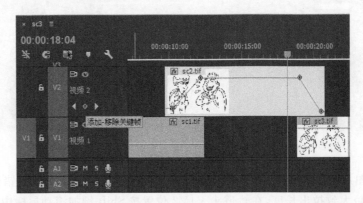

图 7-76 做出淡入淡出效果

图 7-77 sc4.tif 的淡入处理

侧小圆圈标注)的小麦克风图标进行自动录音,由电脑麦克风录入生成的,当然语音采样的方法多种多样,也可以使用手机录音获得。作品完成后图片与音频文件的排列外观如图 7-78 所示。

(8)选择"文件"→"导出"→"媒体"命令,或按 Ctrl+M 组合键,如图 7-79 所示。

(9)在弹出的"导出设置"窗口中选择右侧"多路复用器",在"基本设置"的下方还有一个"多路复用器"选项,选择 MP4 格式。导出的目录要设置一下,方便用户在导出后能快速找到刚刚完成的动画作品,这里命名为"优秀生动漫短片.mp4",如图 7-80 所示。

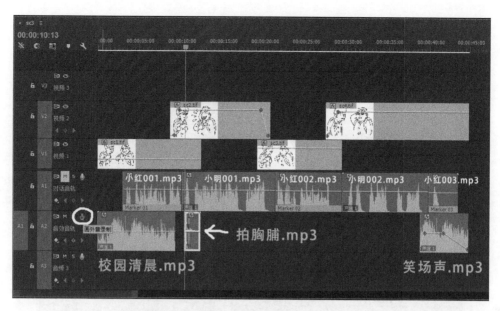

图 7-78 图片与音频文件的排列外观参考

图 7-79 打开导出设置的窗口

（10）现在单击最后一行的"导出"按钮就已经可以导出作品了。如果想提高视频的分辨率，使得短片看起来清晰美观，则需按四个步骤设置输出参数来调整视频分辨率，设置完毕就可以单击"导出"按钮输出第一部动漫短片作品了！还可以为视频添加片头片尾字幕，不过作为音频类制作教材本书略过该部分的制作步骤示范。最后不要忘记了按照任课教师的要求命名文件，例如在文件名中加入学号及姓名等，否则会为教师的作业批阅及管理工作带来麻烦，如图 7-81 所示。

图 7-80 "导出设置"窗口

图 7-81 "导出设置"窗口的操作步骤示意图

7.2.5　课程回顾与知识拓展

本节以四格漫画图片为基础,要求学生以小组合作形式设计制作一部原创动漫短片,通过制作《优秀生》全片的过程演示,使得学生能够了解到简易的动漫短片的制作过程。制作自己的作品能很好地检验学生的主观能动性、小组成员之间的协同作战能力,在实验中一定会有各种各样的问题出现。课程中需要运用多个操作软件,该次实验对学生的应用能力提出了进一步的要求,在本章节的学习结束后,应该可以初步掌握编辑制作一部简单的动漫短片的制作流程并解决了小组合作中存在的基本问题。

在音频编辑方面 Audition 的功能显然比 Premiere 强大很多,界面也更加便于音频的编辑操作。在制作声画同步要求较高的动画片时(例如对口型的配音、角色奔跑时的喘气声或脚步声等),也可以将 mp4 格式的动画文件拖入 Adobe Audition 中,尝试根据画面的节奏来录音,这一步要求制作者录制前应当反复观看视频,熟悉画面节奏。在完成了音频编辑合成后就可以导出理想的音频文件去与视频文件合成输出了。

(1) 当拖入 MP4 或 AVI 视频文件时,通常会弹出警告提示窗口,如图 7-82 所示。

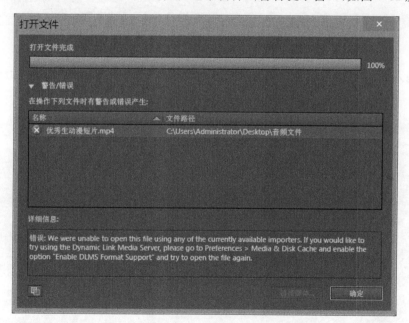

图 7-82　Audition 拖入视频时的警告提示窗口

在图 7-82 中,"We were unable to open this file using any of the currently available importers. If you would like to try using the Dynamic Link Media Server, please go to Preferences>Media & Disk Cache and enable the option 'Enable DLMS Format Support' and try to open the file again."译文为:用户无法使用任何当前的进口打开这个文件,如果用户想尝试使用动态链接的媒体服务,请选择"首选项"→"媒体与暂存盘"命令,"启用 DLMS 格式支持",然后再次尝试打开文件。

(2) 选择"首选项"→"媒体与暂存盘"命令,选中 Enable DLMS Format Support 复选框,如图 7-83 所示。

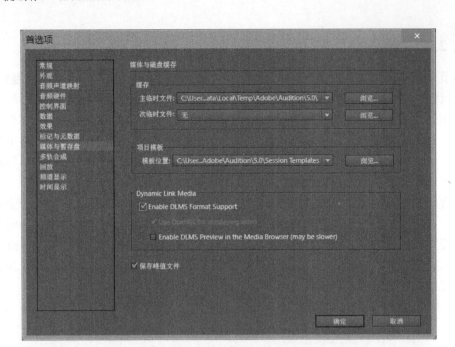

图 7-83　选中 Enable DLMS Format Support 复选框

（3）拖入 MP4 视频文件至多轨波形编辑界面工作区，如图 7-84 所示，文件已经显示在窗口中。

图 7-84　将 MP4 视频文件拖入多轨波形编辑界面的工作区

将视频导入 Audition 软件,可以在多轨波形编辑界面播放视频和背景音乐,佩戴耳机监听并且实时录制角色对话或解说配音。跟着画面录音是最佳的语音录音方式之一。

除了选择四格漫画作为创作素材,也可以制作较长篇的故事,对于广为流传的故事如中国成语故事、伊索寓言、安徒生童话、格林童话、一千零一夜等等,都可以被用来制作成动漫短片并上传到网站上去与他人分享。

推荐几个故事素材链接如下:

- 小故事网(中国寓言/童话故事/成语故事)http://www.xiaogushi.com/diy/shaoer/。
- 5068 儿童网(伊索寓言)http://www.5068.com/gs/ys/。
- 故事 365 网(儿童故事)http://www.gushi365.com/ertonggushi/index_6.html。
- 童话故事网(安徒生童话/格林童话等)http://www.tonghua5.com/。
- 喜马拉雅 FM(睡前故事/一千零一夜)https://www.ximalaya.com/ertong/257813/。

7.2.6　课堂练习《害羞的小刺猬》

对于那些即兴创作者,不愿意过多地进行整理工作,希望提高制作效率。编者并不提倡这样的做法,故在此列举一例来阐述可能出现的问题。

例如在制作小故事的时候,出于各种各样的原因,很多人并不能花费太多的时间在准备工作上,拿起故事稿本大致浏览过后马上就会开始制作,录音的顺序也是按照故事的顺序来,那样的话,某一角色的对话台词会零散地出现在故事的各个不同的时间位置上。即使用户压低声调或抬高声调以区别出不同角色的语音特征,但是仍然难以应付不同性别的角色,另外大多动物类角色由于体积不同,声调的区别需要加强。例如水牛或大象这类动物由于体积庞大,声调也需要被设计得低沉才会使得音频与画面完美结合,而小松鼠、小刺猬这类体积较小的动物的声音则需要被设计的尖细,需要夸张地调高声调才能做到尖细的高音卡通声调。这样的设置并不难,但是很容易出现不同位置同一角色的声音不同,容易出的问题包括音量大小不同以及设置的音效参数前后不同。下面以经典寓言故事《害羞的小刺猬》来示范如何快速统一处理同一角色声音的方法。

中国的童话寓言在妙趣横生的小故事里蕴含着深刻的道理。通常虽然故事简短却有着一定的教育意义,给人们带来启发! 下面来学习《害羞的小刺猬》中刺猬这一角色语音对话的制作步骤。为了突出,对小刺猬的话(包括表现心理活动的画外音)做了加粗加下画线处理。

1.《害羞的小刺猬》文字稿本

小刺猬在山上采了一篮野花,第二天,他提着花篮要去集市上卖。

水果、衣服、书籍……集市上的东西可真不少! 听到一阵阵吆喝声,小刺猬不禁紧张起来,他站到一个角落里,试着张开嘴,却怎么也喊不出来。

"<u>这样吆喝多不好意思呀!</u>"小刺猬心想。这一天,他一朵花也没卖出去,小动物们看到他,还以为他是来买花的呢。

第三天,小刺猬又拿着花篮,来到集市上。这一次,他开口了,很小声地说:"<u>卖花,谁买花!</u>"声音好小哦! 小得只有他自己听得到。

"嗨,小家伙,你这样卖东西可不行哦!"旁边卖工具的乌龟爷爷说话了。"来,放开嗓门,跟着我说:'卖花,新鲜漂亮的花哟!'"

乌龟爷爷响亮的声音起到了效果！很快大家就朝这边走来了。

小刺猬也受了鼓舞,也跟着大声喊:"卖花,新鲜漂亮的花哟!"

"这花真美,给我一枝!"

"也请给我一朵吧!……"

小动物们纷纷过来买花了。小刺猬忙坏了,他一边拿花一边说:"下次再来!"

这一天,小刺猬的花全卖光了,最后,小刺猬把花篮送给了乌龟爷爷。

"谢谢您给了我的胆量!"小刺猬鞠了一个躬,唱着歌离开了。

用户前面所学的音量标准化、降噪等音频处理的步骤都是整个音频文件需要的。因此在前两步的操作中可以对整体进行处理。在后面的语音制作步骤中还将学习到批量处理的方法。与老的版本不同,Adobe Audition CS6 用到了菜单栏的收藏夹来记录对单个文件的操作过程,并用相同的操作过程记录文件来批量赋予给同一角色的所有音频文件,这样单个角色在故事里的所有对话设置的参数相同,符合同一人说话的特征。除非有特别的语音设计需要,一般批量处理后保持同一角色在影片中的所有设置参数是一样的,没有必要做更改。课堂作业的目的是使学生熟悉语音的声调处理步骤。课堂语音的录音环境较差,在实际语音录制时可以采用小组练习后短暂离开教室(10～15 分钟),在室外使用手机采样以避开教室内嘈杂的环境。

2.《害羞的小刺猬》语音制作步骤

(1) 录制全文(连同故事情节一起录入),这一次的录音方法和上一次分角色录入的方法不同,是由一个人从头读到尾一气呵成录制而成,中间出错也不必停顿,必要时暂停,再接着录制,录完后删除错误重复的部分,对于衔接过紧的地方插入静音以补充时间。音量标准化处理为 98%,降噪处理后的音频文件如图 7-85 所示。

图 7-85 降噪处理后的《害羞的小刺猬》音频文件

（2）选择出小刺猬的语音部分，按 F8 键做出标记，在编辑区上方可以看到 1、2、3、4、5 五个部分被选中，选中的区域被显示在面板组的标记面板中。框选标记面板中的五个文件，单击 6 处圈中的按钮，导出选中范围标记的音频为分离文件。这一步在项目二中已经有详细的制作步骤说明，如图 7-86 所示。

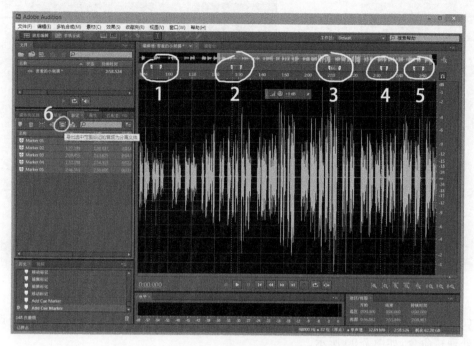

图 7-86　按 F8 键标记音频文件中的对话位置点

（3）在弹出的窗口（如图 7-87 所示）设置相关参数，导出文件后显示出五个文件，如图 7-88 所示。

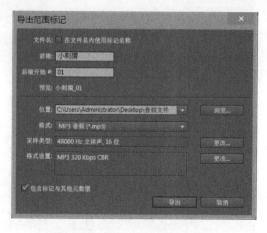

图 7-87　导出标记的音频文件　　　　图 7-88　显示五个文件

（4）打开任意一个刚刚生成的小刺猬音频文件，也可以选择全段故事中的任意一句小刺猬的话。这里打开小刺猬_01.mp3，选择"收藏夹"→"开始记录收藏效果"命令，如图 7-89 所示。

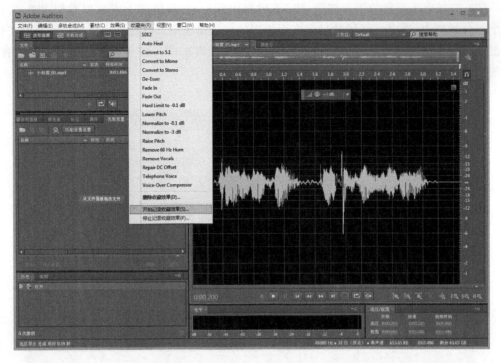

图 7-89　选择"开始记录收藏效果"命令

（5）现在已经开始记录用户的操作了。选择"效果"→"时间与变调"→"伸缩与变调（破坏性处理）"命令，如图 7-90 所示。

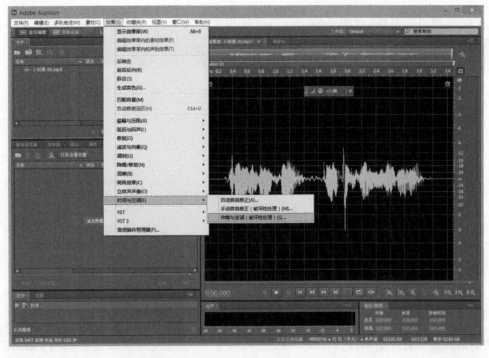

图 7-90　选择"伸缩与变调（破坏性处理）"命令

（6）在弹出的窗口中将"变调"拖至位置15处，请注意这个数值不是一成不变的。具体要看最终的声音效果与角色设定是否吻合，要根据自己录入的声音来设置不同的参数，通常体积小的动物设置的变调参数在10以上即可产生尖细的声音效果。设置好后单击"确定"按钮，如图7-91所示。

图 7-91 设置"变调"参数

（7）用户还可以增加其他效果（如混响）等，这里不再添加其他操作，选择"收藏夹"→"停止记录收藏效果"命令，如图7-92所示。

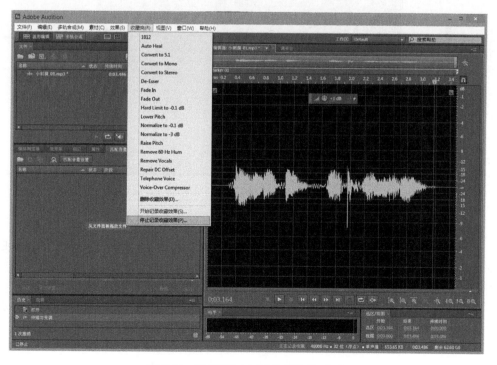

图 7-92 选择"停止记录收藏效果"命令

（8）在弹出的窗口单击"确定"按钮，生成"小刺猬"记录步骤的文件，如图7-93所示。

图7-93 单击"确定"按钮，生成"小刺猬"记录步骤的文件

（9）重新启动Adobe Audition CS6软件，在面板组的批处理命令面板中导入需要进行批处理的文件，单击同一行右侧的下拉三角按钮选择"小刺猬"，如图7-94所示。

图7-94 导入需要进行批处理的文件后从下拉箭头选择"小刺猬"

（10）单击"导出设置"按钮，如图7-95所示。

（11）弹出的窗口确认选中"与源文件位置相同"及"覆盖现有文件"两个复选框，不必填写前缀后缀，建议对源文件做个备份，以便进行后期的修改工作，格式设为MP3后单击"确定"按钮，如图7-96所示。

（12）回到批处理面板后不要忘记单击"运行"按钮，方可对所有的选中文件执行"小刺猬"的批处理操作，如图7-97所示。

图 7-95 打开导出设置

图 7-96 将格式设为 MP3 后单击"确定"按钮

图 7-97 运行"小刺猬"的批处理操作

（13）在文件选择区选择任意一个文件并右击，在弹出的快捷菜单中选择"在资源管理器中显示"命令，打开文件位置，用户会发现其中的音频文件已经是小刺猬的声调了，如图 7-98 所示。

图 7-98　选择"在资源管理器中显示"命令

7.2.7　课后作业题

1. 作业要求

请以小组合作形式完成少儿有声故事《小马过河》的寓言故事音频制作，音频作品需体现出不同角色的声音特征，同时要求保持故事的流畅性、情绪饱满、语音清晰可辨、变声处理技术应用得当。

作业提交方式：请将完成后的 MP3 音频文件上传至喜马拉雅 FM 音频网站（网址 https://www.ximalaya.com/）或其他音频类网站并提交作业链接地址。

备注：此次音频作品仅为语音处理作业，无须配环境声效及背景音乐。

2. 少儿故事《小马过河》参考全文

<div align="center">

小 马 过 河

</div>

在森林里住着一匹小马和它的妈妈。

有一天，马妈妈对小马说："小马你已经长大了，能把这半袋麦子送到河对岸的小磨坊去吗？"小马正想着要出去玩，所以听到后马上回答道："好啊！好啊！我现在就出发。"

小马驮起半袋麦子，向着小磨坊跑去。小马跑着跑着，忽然发现有一条小河挡住了去路，河水哗哗地流着。这下可让小马为难了，心想：这条河究竟会有多深呢？我能不能过去

呀？ 如果现在妈妈在身边,问问她该怎么办那该有多好呀!

正在这时,小马看见河边有一头老牛正在吃草。小马跑过去问道:"牛伯伯,请你告诉我,这条河深不深？ 我能蹚过去吗?"老牛说:"不深! 不深! 水很浅,刚没过小腿,一定能蹚过去的。"

听了老牛的话,小马开心地立刻跑到河边,正准备下河的时候。突然听到了松鼠的惊呼声:"小马,小马,千万别过河! 别过河! 河水会淹死你的!"小马吃惊地问:"难道水很深吗?"松鼠一脸严肃地说:"深得很呢! 我的一个伙伴前天就是掉进这条河里淹死的!"

小马连忙收住脚步,他叹了口气,说:"唉! 看来我还是回家问问妈妈吧!"

小马驮着半袋小麦,又跑回了家里。妈妈看到他失落的样子感到很意外,忍不住问道:"小马,你怎么又回来啦?"小马低着头说:"有一条河挡住了我的去路,我过不去了。"妈妈说:"那条河不是很浅吗?"小马说:"是啊! 牛伯伯也是这么说的。可是松鼠说河水很深,前天还淹死过他的小伙伴呢!"妈妈听后笑着说:"那么河水到底是深还是浅？ 你认为他们谁说的对呢?"小马低下了头,难为情地说:"没……没……我没想过。"妈妈温柔地对小马说:"小马,你光听别人说可不行哦,应该自己动动脑筋、好好想一想,河水到底是深是浅,你去试一试就会清楚了。"

小马又回到了河边,勇敢地抬起了前蹄下水了,河水从它的脚下花花地流过,当他走到河中央的时候,小马发现河水才淹到了他的大腿处。小马自言自语道:"哦,原来河水既不像老牛说的那样浅,也不像松鼠说的那样深。"

小马蹚过河,顺利完成了妈妈交给它的送麦子的任务。当小马返回到了家里,妈妈情不自禁地夸奖它说:"我的孩子终于长大了,能帮妈妈做事了,小马真棒!"

小马露出了开心的笑容!

7.2.8 综合实训作品(选做题)

请在以下列出的两份综合实训作业题中任选一份作为学生的期中考试内容。

1. 小组音频作业《面试》

请参照《面试》故事梗概,设计制作一部音频作业。内容包括:设计不少于三个角色的语音对话;三个以上的声效设计(如车流声、电梯开关门声、办公室内打字声、咖啡杯声等);场景设计至少为街道(室外)及办公室内(室内)两部分。

(1)《面试》故事梗概:小王一早起来打车去面试,遇到堵车,为了不迟到下车奔跑至面试的公司,上了电梯……(后面请自由展开创作)

作品提交格式(建议):MP3。

作品时长:2~5分钟。

(2) 参考评分标准。

语音与文案设计(20 分):

语音设计 10 分,内容包括姓名、作者介绍或作品简要介绍(可选)等。要求普通话!

文案设计 10 分,故事大纲及故事梗概。

艺术应用(10 分):

剧情合理,语音应用恰当、音质好并具个性特征;各场景音效设计丰富以及合理的节奏运用。

完整丰富(25分):

作品提交完整! 故事设计合理,主题分明。语音与背景声效部分处理和谐、主次分明、设计呈现出丰富多彩性;应具有设计风格统一及操作演示的流畅性特征。

创新性(25分):

此点要求不可照搬教学视频范例或互相模仿作业,在突出创新性的同时保持作品各部分的和谐。

音色音量(20分):

音色优美正确、延音适当悦耳、音量控制运用得当。

2. 英语四、六级词汇课件制作

(1) 作业要求:由小组合作形式完成音频课件制作作业;利用本章节所学的批处理以及音视频合成知识,从英语四、六级词汇中任选30个单词或短句,设计制作一个用于词汇学习的音频课件。

音频部分需要包括语音及背景配乐。

视频部分制作方式不限,可以采用各种微课制作方式,如手机固定位置后拍摄纸面,录制者边执笔书写边讲解或采用Camtasia、录屏大师等制作工具制作。

作品提交格式(建议):MP4。

作品时长:5~10分钟。

(2) 参考评分标准。

语音与文案设计(20分):

语音设计10分,内容包括姓名、作者介绍或作品简要介绍(可选)等。要求普通话!

文案设计10分,提交相关电子文档或设计报告。

艺术应用(10分):

语音清晰饱满,音频作品与视频的结合的完美性,符合视听审美要求!

完整丰富(25分):

作品提交完整! 语音与背景音乐部分处理和谐、主次分明、设计呈现出丰富多彩性;应具有设计风格统一及操作演示的流畅性特征。

创新性(25分):

此点要求不可照搬教学视频范例或互相模仿作业,在突出创新性的同时保持作品各部分的和谐。

音色音量(20分):

音色优美正确、延音适当悦耳、音量控制运用得当。

动漫音乐与音乐理论

　　初级用户刚开始写作音乐时都会出现信心不足的问题,本书的音乐制作教学范例会尽可能简化乐理基础知识,但这是无法回避的知识点! 它是走进音乐世界的第一把钥匙。美术与音乐、舞蹈、戏曲是姊妹艺术,它们都是相通的。会唱歌、会乐器的学生学习数字音频技术就容易得多,在创作过程中也会有更多的想象力。因此,会一门乐器(例如钢琴、吉他等),日常喜爱听音乐的同学学习起来会相对轻松一点。在学习中需要了解各种乐器的基本性能与音色,那些平时积累储备的音乐感觉对于动画片配乐的创作流程是很重要的,它会大大缩短用户的制作时间,具体体现在所创作的音频作品在音色与节奏上是否可以迅速产生与画面融合的效果。本书采用由浅入深的案例教学方式,理论上是针对零基础,或接近零基础的同学。请参照书中的案例严格按照具体的操作步骤去练习,配乐制作学习阶段的教学目标是经过短暂的学习过程,每个用户都能够提交一份合格的音乐写作作品。

　　数字音频技术用于创作音乐和传统的模拟音频技术制作不同,它是将声音信号进行数字化再处理,音色纯净无噪音,随着近年来操作软件的功能飞速提升与更新,传统的大型录音设备的诸多功能被逐步并入到软件或各类软音源效果器插件中,为音乐学习者打开了方便之门,让创作的门槛大大降低。强大的软音源插件技术使得数字音乐的制作形式得以广泛传播,也为跨学科的应用拓展提供了可行性,为动漫配乐的原创化内容提供了可操作性,同时对数字化音乐的普及起到了推波助澜的作用。

　　8.1节围绕国内外动漫音乐的制作展开简要分析,8.2节简单地阐述基础乐理知识,基础乐理结合数字音频技术的学习使得普通学习者一样可以轻松地尝试配乐部分的制作与创作。即便如此,对于那些将音乐看得高不可攀或者患有音乐学习恐惧症的而无法正常学习理论知识的同学,还可以尝试另一种方法——跟随书中由浅入深的教学范例选择"案例学习法"的方式,即在学习了第7章和8.1节后,先跳过8.2节,直接从第9章开始学习! 书中使

用 Finale 打谱制谱软件制作的教学案例,会忽略大多烦琐的理论,选择在操作过程中对相关的必要乐理知识点进行简单讲解,围绕每个范例中遇到的难点也可以对照着第 8 章的内容来学习。学习者将在越来越多的案例练习过程中逐步掌握基础乐理知识,而难度较大的多调性的学习实际上在数字音频技术的课程中是没有必要的,可以按照最简单的 C 调学习方式完成乐谱写作再转化成创作所需的调即可。

8.1　动漫音乐

动漫音乐与动画片相互融合与促进,二者通常有着相对应的品质。目前日本、美国引领着潮流,在为动漫片配乐方面侧重量身定做,可谓下足了功夫! 国内与动画相关的音乐产业价值观一直在追随与效仿日本与美国,这是可以理解的,发展需要有一个学习、模仿到创造的过程。二维动画的发展带动了新兴的动漫音乐制作产业,出现了一批职业动漫音乐创作人。在日本,一些专职于计算机游戏或动画音乐的作曲家也随着动画片作品的流行而享有盛誉,例如,为宫崎骏配乐的久石让、与新海诚合作的白川笃史等。动漫产业呈现出多元化发展的局面,相信未来我国也会陆续出现面向世界的动漫音乐制作人,并逐步将民族化的音乐引入动漫市场。

业界普遍对于动画制作流程一直存在着操作上的惯性偏见,过于投入画面制作的操作情况造成了音频领域的创作力量不足,缺少音乐表现力度的画面苍白无力,不可避免的后果就是难以换来丰厚的票房与利益回报。动漫领域的音频制作开始逐步得到重视,却存在着制作风格照搬照抄的模式。终于,受到美国迪士尼公司出品的动画电影《狮子王》的影响。我国 1999 年出品的、历时三年制作的动漫电影《宝莲灯》在音频制作中首次亮出了大手笔,邀请李玟、刘欢、张信哲等豪华明星阵容演唱了多首主题曲,美声唱法、通俗唱法、藏族的民歌曲调齐上阵。在 80 分钟的片长内,连同背景音乐,音乐总长度超过 70 分钟,并在上映前提前发行主题曲进行宣传。在配音制作上,该片邀请了姜文、徐帆、宁静、陈佩斯、朱时茂等参与配音,为中国动画史音频制作上的首次尝试。音频制作上庞大的投入终于为其带来了丰厚的回报,先后获得了第 19 届中国电影金鸡奖最佳美术片奖、第 6 届中国电影华表奖优秀美术片奖、第 9 届中国电影童牛奖优秀美术片奖。除此之外,还获得在上海的票房稳居榜首,全国票房第三的佳绩。成为了新中国成立之后的第五部动画长片(前四部为《大闹天宫》《哪吒闹海》《天书奇谭》和《金猴降妖》),也是篇幅最长的一部动画巨作。本书聚焦于音频制作的内容,因此不对其动作设计及角色设计等画面内容做进一步的分析,观众会做出自己的评价。但是当用户评价该片的时候,去除国内对动画片传统理解上的偏见,你会发现在这部产自于上海美术电影制片厂的动画片在音频设计与制作上称得上是一次精心策划的鸿篇巨制!

1997 年,在徐克导演的动画作品《小倩》(如图 8-1 所示)中,作曲家雷颂德将他的电子音乐融入到剧情中,这不得不说是一次大胆的尝试,这部根据电影《倩女幽魂》改编的电影动画本是古代题材,却融入了现代的流行音乐元素,如同该剧中着古装的角色却持有现代通信设备手机一样,融荒诞与和谐于一体。《小倩》在音频制作上的设计非常精致,首度尝试为每个角色量身定做了角色歌,该片在音频制作上带动着香港动画音乐,取得了一个飞跃式的突破! 在其后的发展阶段中,2001 年的《麦兜故事》里将角色歌与古典音乐互为结合,并采用

了节奏明快的粤语版古典音乐,这一做法使得该部动画片能与当地的观众产生共鸣,大受欢迎。值得一提的是,当内地国产动画电影在模仿日美动画的风格甚至是操作模式的时候,香港动画电影却悄悄进行着变革,试图找到一条适合自身发展的本土音频制作风格之路。

图 8-1　根据电影《倩女幽魂》改编的电影动画《小倩》

相对于音乐发展的历史长流来说,动漫音乐仍然属于新兴的音乐类型。既然它属于音乐,一定摆脱不了相关的音乐理论。对于部分缺乏音乐基础理论的同学来说,理论是枯燥而乏味的,缺少乐感的同学甚至会感到不知所措。学习乐理其实需要一个耐心、长期的过程。本书尝试着摸索出一条新路,也提出了新的学习方法,如本章节开头所述:先跳过 8.2 节,从第 9 章开始学习 Finale 打谱制谱软件的制作,然后围绕着范例操作再来对照着第 8 章的相关内容进行学习。在应用中摸索着学习音乐理论知识,在本书设计的教学范例中将乐理作为辅助内容,针对所需掌握的知识点的具体内容来进行操作并允许在操作过程中存在着对乐理知识一知半解的现象,这与专业的音乐院校的学习方式不同,例如,在这里首先学习软件应用的步骤,可以先按照网上下载的乐谱画出音符,即使用户并不知道这个音是什么,画对了就是满分!

这样的学习方法可以在模仿的过程遇到疑问并在解决该疑问或难题的过程中逐步了解相关的乐理知识,先从皮毛入手再逐步加大难度,通过操作练习题、实训题最后引领入实质的核心部分——音乐创作。这条被验证可行的学习道路虽然很难以做到一帆风顺,但总比因音乐太难把握而放弃它要好!对音乐的质量好坏不分,感知不到音质细节、力度与节奏,从动画电影音视频不可分的角度来说一定会影响到用户的动画片作品的创作质量!本书对制作作品的步骤提出快捷有效的新方式,观念和认知可以改变,去除对音乐的畏惧心理,却需要潜心去钻研。通过耐心地学习并按照要求去完成每一个实验作品,逐步揭开音乐世界的神秘面纱,当学习者对音乐有了一个全新的认知,也就向前迈出了坚实的一步,这对提升用户的音乐鉴赏力也大有帮助。

8.2 基本音乐理论

8.2.1 什么是音乐

将乐音和噪音按照一定的规律、法则进行排列组合形成的创作序列,并通过人声和乐器加以表现的艺术形态叫做音乐。音乐分为声乐和器乐两大类,从其风格上则大致分为古典音乐、民俗音乐、流行音乐等。值得一提的是,用户所说的古典音乐通常是指欧洲古典音乐而非中国古代的古曲。

音乐是一门抽象艺术,古今中外创作的音乐作品只有通过人声歌唱、乐器演奏、大众传播才能成为音乐。它也是听觉艺术,是时间艺术,是音响艺术,随时间而产生,随时间而消失,是人类表达生产劳动、社会实践和思想情感的重要手段之一。音乐具有鲜明的教育、审美、娱乐三大社会功能。现在音乐已经走进千家万户,深入到人际交流和社会活动的方方面面,成为人们生活中不可或缺的精神食粮。

从历史发展上看,音乐被分为东方音乐与西方音乐,东方音乐以中国汉民族古时期的音乐理论为基础,是基于宫(1)、商(2)、角(3)、徵(5)、羽(6)的五声音阶,古曲或一些传统的汉族歌曲如《小城故事》是没有 4 和 7 这两个音的,长期的民族欣赏习惯影响着民族创作风格,例如在《二弦映月》《渔舟唱晚》等带有强烈民族风格曲调的乐谱中,主旋律部分罕有 4 和 7 这两个音。随着互联网文化的流行以及得益于国家改革开放的政策,世界文化呈现出丰富多样的形式,尤其是当中国打开了国门,人们惊喜地发现除了京剧、黄梅戏、地方民歌等传统音乐还有 Jazz(爵士音乐)、Bossa Nova(波萨诺瓦音乐)、Reggae(雷吉音乐)、Rock and Roll(摇滚乐)和 Blues(布鲁斯音乐)等西方诸多的音乐形式。当这些音乐形式被引入中国后无疑对音乐市场的扩大化起到了积极的推动作用,人们开始关注音乐。近年来,国内的音乐节也开始在各地盛行开来,使得越来越多的年轻人投身于音乐相关的产业,例如开设音乐培训学校或琴行,从事音乐教育、成立演唱组合发行数字专辑或 CD 唱片、举办大型音乐会各类演唱会或小型酒吧弹唱的各类音乐表演、发行音乐刊物、从事音乐研究以及举办音乐相关的研讨会与专题讲座等各类音乐交流活动等等,同时带动了乐器生产、维修、交易等制造与服务行业的发展,从业人员呈逐年迅速增加的趋势,形成了强大的社会经济产业链。音乐带给人们的精神愉悦与审美享受是无穷的。一部好的动画片一定离不开好的音乐的陪衬,好的音乐一定会强化画面的效果,对人的情绪或心理产生强大的影响力,或令人心旷神怡或令人振幅,调动着观众的激情。1 2 3 4 5 6 7(即 do re mi fa sol la si)七个音传唱了几千年,并且将永远传唱下去,证明了音乐艺术具有强大的生命力。在下面的乐理知识学习中,为了便于快速上手而穿插入简谱记谱法进行辅助讲解。

8.2.2 什么叫乐音体系

在音乐中使用的、有固定音高的音的总和,叫乐音体。换言之,钢琴上 88 个黑白键代表了音乐中所有的音,88 个音构成一个体系,叫乐音体系。乐音体系中的音按高低顺序排列(上行或下行),叫音列。乐音体系中各音称为音级,每一个音都是一个音级,都有一个名称,各音级相互之间均有一定的音高关系。

8.2.3　基本音级的名称(音阶的名称)

C　D　E　F　G　A　B或者1　2　3　4　5　6　7(do　re　mi　fa　sol　la　si)七个具有独立名称的音级叫基本音级,或叫音阶。七个基本音级即为钢琴上一组白键所发出的音。

七个基本音级有音名和唱名两种名称。音名用英文字母标记:C　D　E　F　G　A　B,唱名用音节标记:do　re　mi　fa　sol　la　si,简谱用阿拉伯数字标记:1　2　3　4　5　6　7唱成do　re　mi　fa　sol　la　si,简单明了。七个基本音级的级数分别用罗马钟表数字在上方标记Ⅰ　Ⅱ　Ⅲ　Ⅳ　Ⅴ　Ⅵ　Ⅶ。

钢琴上的一组白键七个音与其相对应基本音级的音名、简谱中的唱名以及级数标记对照排表如图8-2所示。

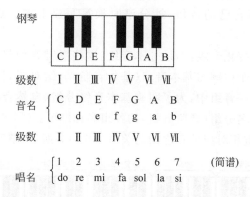

图8-2　钢琴一组白键七个音的音名、唱名及相对应的音级对照表

钢琴上的88个键中有52个白键,36个黑键。52个白键由低到高有52个不同音高的音,音乐中基本音级或基本音阶只有七个(C　D　E　F　G　A　B或1　2　3　4　5　6　7),52个音需要按照七个音一组进行分组。

8.2.4　音的分组

钢琴的88个音基本涵盖了音乐中使用的全部音,其中52个白键代表高低不同的基本音级,也叫基本音阶。钢琴正中一组音的第一个C音(do音)叫中央C,从中央C向上下两头划分(向上叫上行,向下叫下行),共分为九个音组,每一组七个音都是C　D　E　F　G　A　B(1　2　3　4　5　6　7)。为了区分高中低音组,分别用音名(英文字母)的大写和小写,并且在英文字母的右上方或右下方加数字序号来标记,大字组大写,小字组小写,简谱也相应地在上下方加点以示高中低。

中央C一组叫小字一组,依次上行为小字二组、小字三组、小字四组和小字五组。

小字一组:c^1　d^1　e^1　f^1　g^1　a^1　b^1,1　2　3　4　5　6　7　　中音组

小字二组:c^2　d^2　e^2　f^2　g^2　a^2　b^2,1　2　3　4　5　6　7　　高音组

小字三组:c^3　d^3　e^3　f^3　g^3　a^3　b^3,1　2　3　4　5　6　7　　倍高音组

小字四组:c^4　d^4　e^4　f^4　g^4　a^4　b^4,1　2　3　4　5　6　7　　倍倍高音组

小字五组:c^5　　　　　　　　　　　　　　　,1　　　　　　　　　　倍倍倍高音组

从小字一组依次下行为小字组、大字组、大字一组、大字二组。

小字组： c d e f g a b,1 2 3 4 5 6 7　　　　低音组

大字组： C D E F G A B,1 2 3 4 5 6 7　　　　倍低音组

大字一组：C₁ D₁ E₁ F₁ G₁ A₁ B₁,1 2 3 4 5 6 7　　　倍倍低音组

大字二组：　　　　　　　　A₂ B₂,　　　　　　6 7　　　倍倍倍低音组

由七个基本音级构成的音组叫完全音组,少于七个音的音组叫不完全音组。小字五组只有一个音 C₅,大字二组只有两个音 A₂B₂,是不完全音组,其他都是完全音组。上述所有音组中的音级都是自然音级(音阶都是自然音阶)。

简谱记谱法有一些缺点,上下加点太多,既不方便又难看懂。在学习音的分组时都用大字组、小字组,不用倍倍高音组、倍倍低音组这样的称谓。音乐中使用简谱,常见的只用到上加两点到下加两点,加三点、四点的一般不用,简谱民乐总谱中需要使用。各种高音、低音民乐器都各有自己的音域,抄分谱时换算写成上加一点、下加一点,写成两点的极为少见。

钢琴上 36 个黑键是变化音级,不是基本音级,这些黑键音均包括在各音组中。以后另作介绍。下面是钢琴 52 个白键与基本音名(基本音阶)分组对照表,可以明显看出 36 个黑键都夹在 52 个白键的每一音组中,为了明确基本音级分组(自然音阶)这一概念,黑键暂时略去,只记忆七个白键音名分组(音阶分组)的各组名称即可。

钢琴的分组以及白键相对应的音之间的关系如图 8-3 所示,请对照着图来分析:

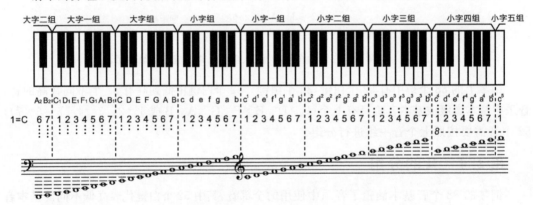

图 8-3　钢琴的分组与白键音阶排列示意图

(1) 钢琴有两个组是不完整的,低音区的大字二组的白键仅有 A₂ 6(la 音)、B₂ 7(si 音)两个音,高音区小字五组仅有 C₅ 1(do 音)一个音。

(2) 小字一组的第一个音 C,即高音谱号后接着的第一个音、下加一线的不升不降的 1(do 音),这个音被称为中央 C,第三间是高音的 1(do 音),上加二线为倍高音的 1(do 音)。可以选择记住这三个 C 音的文字,其他的线间的音再做慢慢推算。练习多了自然所有的音都知道了!

(3) 书中涉及的所有音域范围局限在小字组、小字一组、小字二组之内。

(4) 以 C 作为主音,任意一个八度音阶构成的自然大调式,简称 C 调,教材所写的曲目均为 C 大调,其音阶结构为"全全半全全全半"。全为全音,半为半音,这一知识点还将在后面反复提到。

（5）知道了"全全半全全全半"的音阶结构关系后，用户很容易根据图示来推算出有哪些升降音了。下一个步骤可以去了解什么是等音，以及进一步了解哪些音有等音关系了。

（6）和弦的内容被设定在模板中，学习者在初级学习阶段不必涉及过深的内容，后面会在创作部分提到采用最为广泛的大小和弦及属七和弦！创作部分的章节会根据实际应用的情况来学习，例如根据出现的简单的和弦来了解与之相关的理论。和弦部分的音乐理论部分本书略过，期望在日后的以高级创作为主的教材中再做进一步的学习。

8.2.5 变音记号与变化音级

音的最小单位叫"半音"，音数是 1/2，两个半音相加等于一个全音，音数是 $1\left(\dfrac{1}{2}+\dfrac{1}{2}=1\right)$，在七个基本音级或基本音阶排列中，音与音之间的距离有半音和全音之分。从自然大调音阶的排列规律来看，一个八度中八个音的关系为：1 到 2 是全音；2 到 3 是全音；3 到 4 是半音；4 到 5 是全音；5 到 6 是全音；6 到 7 是全音；7 到高音 1 是半音。基本音级中只有 E—F（3—4）、B—C（7—1）之间是半音。其余五对相邻之间均为全音，如 C—D（1—2）、D—E（2—3）、F—G（4—5）、G—A（5—6）、A—B（6—7）等都是全音。换言之，在每一组自然音阶中，音与音之间的距离都有两对是半音，五对是全音。

用来表示升高或降低基本音级的记号叫变音记号，被升高或降低的音叫变化音。在音乐中使用的变音记号共有五种，符号、名称和含义分别如下：

"♯" 升号 表示升高半音

"b" 降号 表示降低半音

"×" 重升号 表示升高一个全音

"bb" 重降号 表示降低一个全音

"♮" 还原号 表示将已经升高、降低的音恢复原位

上述变音记号中的升号与降号可以作为临时升降号来使用，是直接放在需要升降的音符前的变音记号，与谱号后面的出现的升降号不同的是，临时升降号只在同一小节内起作用，超出了该小节则不起作用。

"♯"升号和"b"降号成为谱号的后面的变音记号时，也被认作是调号。出现的数量以及位置决定着该乐谱为何种调的乐谱。

"♮"也含有升高或降低的意思。带有♯（升号）、b（降号）、×（重升号）、bb（重降号）记号的音级，叫做变化音级。变化音级是由基本音级演变而来的，在音乐中被广泛使用，钢琴上的黑键音都是变化音级。另外，钢琴上的白键音也可用作变化音级。变音记号的作用有两种：一是用作调号，写在五线谱每行行首，管所有高中低音的升与降；二是用作临时变化音，写在小节内，只管本小节和本线间，写在音符的左边，隔小节一般不起作用，但多见隔小节作提示的，另外在同一小节内对于本线间的音，也只向后管，不向前管。

为了更为直观地了解升号、降号与还原记号在五线谱中的应用，以标准音 6（la）为例参考图 8-4 来了解它们的应用方法，这里出现的升降号的使用方法也是用户必须学习的临时升降号。常见乐谱中在谱号后面出现的升降号本书将不会使用！使用升降号的方法是在写出音符后，按键盘上的＋（加）、－（减）键来完成对该音符升降符号的输入。

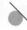

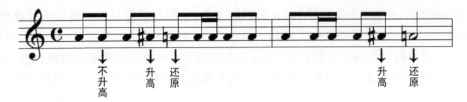

图 8-4　升号、降号与还原记号在五线谱中的应用

8.2.6　音高关系：等音、半音、全音

音高相同而名称不同的音叫等音，等音有等音程、等音调、等音和弦等等，用途广泛。用五种变音记号处理基本音级或音阶，可以看出，每个音都可以加♯、♭、×、bb、♮记号。确定音高关系，必须要将钢琴上 36 个黑键提出来讲解，每组自然音级中都有五个黑键夹在五对全音中，那正是五对全音中间的"半音"。七个自然音级加上五个变化音级等于十二个音，它们之间全是半音关系，将一个八度平均分成十二个"半音"，叫十二平均律，这十二个半音都是均等的。

在等音关系中，每组七个音除♯G＝♭A(♯5＝♭6)有两个名称外，其他每个音都有三个名称。也就是说，每一组十二个"半音"中，任何一个音都可以升、重升、降、重降，构成三个等音，只有♯G＝♭A(♯5＝♭6)是两个等音。

下面列出音名等音、唱名等音和一组钢琴白键、黑键上的等音。

1. 音名等音

C＝♯B＝bbD	E＝×D＝♭F	♯G＝♭A
♯C＝×B＝♭D	F＝♯E＝bbG	A＝×G＝bbB
D＝×C＝bbE	♯F＝×E＝♭G	↗♯A＝♭B＝bbC
↗♯D＝♭E＝bbF	G＝×F＝bbA	B＝×A＝♭C

2. 唱名等音（简谱）

1＝♯7＝bb2	3＝×2＝♭4	♯5＝♭6
♯1＝×7＝♭2	4＝♯3＝bb5	6＝×5＝bb7
2＝×1＝bb3	♯4＝×3＝♭5	↗♯6＝♭7＝bb1̇
↗♯2＝♭3＝bb4	5＝×4＝bb6	7＝×6＝♭1̇

3. 钢琴黑白键之间的等音关系（如图 8-5 所示）

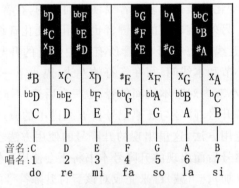

图 8-5　钢琴黑白键之间的等音关系

8.3　五线谱记谱法

8.3.1　乐谱、记谱法、读谱法

声乐、器乐、键盘和其他特色乐器(例如吉他)使用的书面符号叫乐谱。用符号、记号、文字、数字以及图表等书面记录音乐的方法叫记谱法。世界通用的记谱法是五线谱和简谱,其他乐谱包括文字谱、演奏谱、图像谱、古琴谱、吉他谱、锣鼓谱等,中国古代记谱法叫工尺谱,现已失传。世界上应用最多的是五线谱。学习、练习、演唱演奏、阅读的方法叫读谱法,例如,简谱读谱法和线谱读谱法,五线谱又有固定调唱名法和首调唱名法两种读谱法;管弦乐队中各种乐器的调不同,学习总谱,叫总谱读法。

8.3.2　五线谱(音的高低与长短)

五线谱是目前世界上通用的一种记谱法,由五条横线构成,用来记录音符、休止符及各种演奏、演唱记号。越往上为越高的音,越往下为越低的音,与钢琴或其他键盘乐器的关系是在五线谱上音越往高走,在琴键上就会越往右侧走,音越往低走在琴键上就会越往左侧走。

如图 8-6 所示,五线谱中五条线和四个间,由下而上,分别为第一线、第二线、第三线、第四线、第五线以及第一间、第二间、第三间、第四间。实际上,除去升降的音五线谱只有九个音。

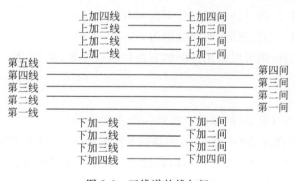

图 8-6　五线谱的线与间

在记谱时,"五线四间"无法满足音高的要求,需要记录更高或更低的音时,可以在第一线的下方或第五线的上方加记短横线表明加线加间。加记的横线与间的名称叫"上加线"与"上加间"以及"下加线"与"下加间"。如上加一线、上加二线、下加一线、下加二线、上加一间或下加一间等。

为了避免加线加间过多造成记谱混乱,可以使用辅助记号,来表示或代替加线与加间。例如:

上加 8 ＿＿＿＿＿　表明提高八度演奏;

下加 8 ＿＿＿＿＿　表明降低八度演奏。

线间的具体名称如图 8-6 所示。

在手写使用五线谱记谱时需要注意,每条加线与加间只可记录一个音,都是短线,不能将所加的横线连接成一条长线。

图 8-7 所示,以最常用的高音五线谱为例,五条横线从下往上数,分别为 1 线、2 线、3 线、4 线、5 线,相关联的音分别为(mi sol si re fa),五条线的中间有四个间,也是从下往上数,分别为 1 间、2 间、3 间、4 间,相关联的音分别为(fa la do mi)。学习时需要反复朗读背诵,熟记于心中。

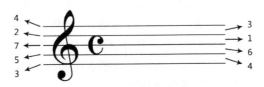

图 8-7　五线谱的五条线和四个间

背诵口诀:12345 线,mi sol si re fa

　　　　　　1234 间,fa la do mi

五线:1 线 mi、2 线 sol、3 线 si、4 线 re、5 线 fa

四间:1 间 fa、2 间 la、3 间 do、4 间 mi

在熟记了五线四间的音后,尝试再记住如下上加四线间以及下加四线间的音。需要一个反复记忆加应用的过程才能记住它们:

五线谱上加一线、二线、三线、四线分别为 la,do,mi,sol

五线谱下加一线、二线、三线、四线分别为 do,la,fa,re

五线谱上加一间、二间、三间、四间分别为 sol,si,re,fa

五线谱下加一间、二间、三间、四间分别为 re,si,sol,mi

如果记不住这些音,则可以采用推断的方法找出这些音,例如,用户先记住 do 这个音的三处位置:

(1) 下加一线 do。

(2) 三间,高音 do(在 do 的基础上提高一个八度的 do)。

(3) 上加二线,倍高音 do(在高音 do 的基础上再次提高一个八度的 do 即为倍高音 do)。

有关五线谱上其他音的记忆方法可以以此类推,这样的记忆方法的好处是通过音符排列之间的位置关系有效帮助用户的记忆,根据不同位置记住的音符来快速推算出该音符上下的其他相关联的音符。此外,还可以通过儿歌的方式来记忆,不一一列举!

在音乐教学中一般采用首调或固定调的方法进行教学,唱歌的人最好首先选择首调唱名法来学习,而学乐器的人优先学习固定唱名法。首调唱名法是根据大调音阶"全全半全全全半"的音程关系把大调式的主音(Ⅰ级音)唱做 do,其他依次唱做 re、mi、fa、sol、la、si;它把小调式的主音(Ⅰ级音)唱做 la,其他依次唱做 si、do、re、mi、fa、sol。这样,只有 C 大调和A 小调,唱名和音名的对应关系是一样的。在首调唱名法中,do 的位置和高度可以是移动和变化的,例如 G 调的 do 就不在下加一线或第三间了,五线谱的第二线、上加一间等原 C大调乐谱的 so 的位置被唱成了 do,同样按照"全全半全全全半"的音程关系推断出升 F 这个音并标记在五线谱第五线上,此时的五线谱就是 G 大调乐谱了。

对于大多数缺少乐理知识的同学来说,唱出 C 调之外的首调音阶可能会感到很别扭。

如果全部按照 C 调乐谱理解则会简单明了,因此在初级教学中均采用 C 大调,所有的乐理知识都围绕则 C 大调来进行。在这个阶段用户可以忽略掉首调固定调二者之间的区别。在学习掌握了如何在 Finale 中写出 C 大调 MIDI 音乐后,遇到其他的调,用软件也能很方便地将 C 大调曲谱改为需要的其他调。如果不涉及歌唱的伴奏,可以将其他调的乐曲一律改为 C 调来写,写对乐谱一样输出的是优美动听的音乐。对于创作部分的实验,本书采用模板套用的方式来辅助学习,以帮助普通用户完成音乐的创作环节,这一学习方法即为选用模板所列的和弦中的音符来作为旋律主音并根据一定的原理略加改动的创作方式。值得一提的是,此类做法不会涉及版权。以同样曲调结构为基础展开的创作,例如基于 12 小节的、同样的和声进行的歌曲创作,如⑥⑥⑥⑥②②⑥⑥③②⑥⑥或①①①①④④①①⑤④①①这样的 Blues 风格,可以产出千百首原创歌曲就是这样的原理。

8.3.3 音的高低与长短

音的高低称为“音高”。音的长短称为“音值”。音高与音值在音乐表现中尤为重要,正是有了音高和音值才能区分出各种音符所组成的旋律。所谓音符,就是用来记录不同长短关系的音的符号。与音符相对应的是休止符,休止符是指记录不同长短关系的音的间断的符号,有什么样的音符就有什么样的休止符。音符、休止符分为单纯音符、单纯休止符和附点音符、附点休止符。以下介绍几种常见的音符与休止符。鉴于本书涉及的音乐知识较为初级,为了便于快速上手,书中所有乐谱的都是以四分音符为一拍的,如拍号为 2/4、3/4、4/4等。如果用户发现需要写的乐谱拍号是 3/8 的,如意大利民歌《桑塔露琪亚》,对于此类经典的歌曲网上大多都会有另外的 3/4 记谱方式,用户可尝试搜索 3/4 的乐谱去写!尽量把理论概括化或简化。在以四分音符为一拍的前提下,节拍的时值如图 8-8 所示。

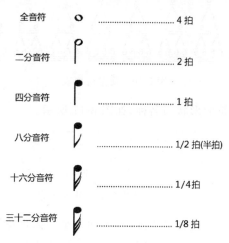

图 8-8 以四分音符为一拍的前提下节拍的时值

在五线谱中用不同形状的符号来表示不同时值的音符。各种音符的时值之间有密切的关系,相邻之间的音符时值比例为 2∶1,即一个全音符等于两个二分音符,一个二分音符等于两个四分音符,一个全音符等于四个四分音符等,例如,以 6(音符 la)为例,对于一个 4/4拍的曲子,每小节只能填入一个全音符,需要唱成 6 - - -(四拍),而对于二分音符,在每小节四拍的谱子里只能填入两次,2 拍+2 拍等于 4 拍正好填满,唱成 6 - 6 -,很显然,可以听到

二分音符写入一个小节需要唱两次 6！如何根据作曲的需要填入四分音符,那么这一小节就要被唱四次 6,需要唱成 6 6 6 6(四拍),一次一拍,四次四拍也正好填满了每小节为四拍子的一小节。以此类推,可以很方便地得到其他的诸如八分音符、十六分音符的写法。五线谱音符的写法及时值关系图,如图 8-9 所示。

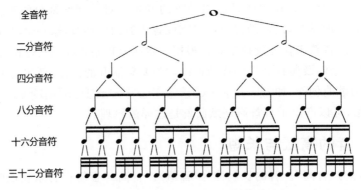

图 8-9　五线谱音符的写法及时值关系图

简谱音符的写法及时值关系图,如图 8-10 所示。

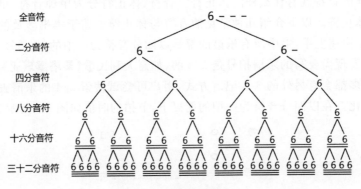

图 8-10　简谱时值表

本书涉及的所有休止符的形状与名称,如图 8-11 所示。

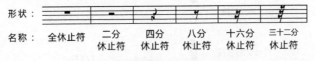

图 8-11　休止符的形状与名称

休止符时值计算方式与音符计算方式相同,即一个全休止符等于两个二分休止符,一个二分休止符等于两个四分休止符,一个全休止符等于四个四分休止符,以此类推。在运用休止符时,要注意全休止符的特殊用法。全休止符又称整小节休止符,即在乐谱中有整小节需要休止时,无论是什么拍子,全部都用全休止符记写。另外,多小节或整段休止可在一小节内标明,如 $|\frac{4}{}|$ 表示休止 4 小节; $|\frac{50}{}|$ 表示休止 50 小节。

加在音符后面的小圆点叫附点,带点的音符叫附点音符,附点的作用是延长前面音符时值的一半,计算方法是音符长度再加一半。休止符一样。

以上所说的各种音符、休止符均为单纯音符和单纯休止符。除此之外,还有单附点音

符、单附点休止符,以及复附点音符、复附点休止符等。在各种单纯音符、单纯休止符右边加上一点,便成了单附点音符、单附点休止符,加上两点便成了复附点音符、复附点休止符。附点音符、休止符的时值是在原音符、休止符的时值上增长一半,复附点音符、休止符的时值是在第一个附点增长时值的基础上,再增长第一个附点时值的一半,如图 8-12 所示。

名 称	写法	时 值	名 称	写法	时 值
附点二分音符		♩ + ♩	附点二分音符		▬ + ☇
附点四分音符		♩ + ♪	附点四分音符		☇ + ☇
附点八分音符		♪ + ♪	附点八分音符		☇ + ☇
附点十六分音符		♪ + ♪	附点十六分音符		☇ + ☇

图 8-12 附点音符与附点休止符的时值

在附点音符、附点休止符中,常用的是单附点音符、单附点休止符,复附点音符、复附点休止符较少使用。

在记写五线谱时,既要简洁明了,又要规范合理,因此必须要在五线谱上正确记写各种音符和休止符。

音符由符头、符干、符尾三部分组成(全音符只有符头,没有符干、符尾;二分音符、四分音符只有符头、符干,没有符尾),记写五线谱时,符头、符干、符尾以及附点的方向和位置,都要符合书写要求。音符符头要呈椭圆形,全音符左高右低;二分音符、四分音符、八分音符、十六分音符等,左低右高,音符全部记在线上或间内。

符头在三线上,符干可上可下。如符干向上,则写在右边;符干向下,则写在左边。如有符尾则一律向左。符头在三线以上,符干一定要向下,写在左边,符头在三线以下,符干一定要向上,写在右边。如有符尾则一律向右。在多声部乐谱中也有例外,高音声部符干一律向上,低音声部符干一律向下。两个八分音符一拍,四个十六分音符一拍,符尾可以分开写,为了美观,也可以连起来。符干相当于三个间的长度,加线过多的音符符干,其长度应写至第三线。

在许多个音符用共同符尾连接在一起时,符干的方向应以距离三线最远的符头为参照来设定,在 Finale 2014 软件中会自动设定方向,当用户练习的时候,从网站上下载一段五线谱的图片照样来写,可能会发现音符符干与网络图片显示的不一致,这不会影响最终输出的音乐本身,可以不用管它。或者选择菜单 Utilities(实用工具)→ Stem Direction(符干方位),再选择 Up(上)或 Down(下)来调节,快捷翻转符干方式为激活该音符的状态下,单击 L。

休止符一般写在五线谱的中间。全休止符写在四线下,贴着四线;二分休止符写在三线上,贴着三线。其他各种休止符写在靠近三线的位置。如图 8-13 所示。

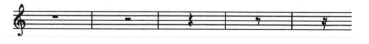

图 8-13 休止符的写法

8.3.4 打拍子

练习打拍子有助于加强用户的节奏感,这对未来的创作有着很大的帮助。首先一起来练习一拍子的打法。如图 8-14 所示,练习一下一上为一拍子,等于一个四分音符的时值,可以很容易推算出:分解开来的上、下分别为半拍,为八分音符的时值。

无论是几拍子的音乐,用户都可以采用一拍子的打法来打,例如二拍子打两下、三拍子打三下、四拍子打四下,这些都很好理解。用户也可以参照下面专业的指挥打法来打拍子。这里仅仅列出了右手的打法,练习的时候对着图一边数拍子一边打,左手打拍子的方向相反即可,如果是双手练习,则右手打大拍子(动作幅度较大),左手打小拍子(动作幅度较小),如图 8-15 所示。

图 8-14　右手的一拍子打法

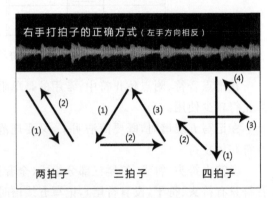

图 8-15　拍子的专业打法

8.3.5 谱号与谱表

本书中所有的音乐制作教学范例均统一采用的是高音谱号(\oint),其他中音谱号、低音谱号及谱表知识在范例中不会用到,仅作为增补知识点来选择性学习(可略过)。

1. 谱号

在五线谱中,用来确定绝对音高位置的符号叫"谱号"。常见的谱号有三种:

(1) 高音谱号(\oint)。以五线谱二线为中心记写,说明二线为小字一组的 g 音位,称为"G 谱号",也叫"高音谱号"。

(2) 中音谱号(\mathbb{B})。以五线谱三线为中心记写,说明三线为小字一组的 c 音位,称为"中音谱号",也叫"C 谱号"。以四线为中心,记写小字一组的 c 音位,称为"次中音谱号",同样也叫"C 谱号"。

(3) 低音谱号($\mathcal{9}$)。以五线谱四线为中心记写,说明四线为小字组的 f 音位,称为"F 谱号",也叫"低音谱号"。

通常钢琴乐谱会出现由右手演奏的高音谱号(\oint)和由左手演奏的低音谱号($\mathcal{9}$),为了简化乐理知识,部分曲谱会更改低音谱号为高音谱号全部采用高音谱表(G 谱表)来写,这样的目的是日后用户投入创作的时候,简化音乐理论而更多焕发起创作时的艺术灵感。

2. 谱表

(1) 五条线加记高音谱号,叫高音谱表。高音谱表主要记录小字一组及其以上各组音,

常为女声、童声歌曲记谱使用,用到上加一线。二胡、小提琴、长笛等高音乐器记谱更高,可用到上加五线、六线。

(2)五条线加记中音谱号,或次中音谱号,叫中高谱表或次中高谱表,这两种谱表常为中、低音乐器(如大提琴、中提琴、长号等)记谱使用。

(3)五条线加记低音谱号,叫低音谱表。低音谱表主要记录小字组及其以下各组音,常为男声歌曲和低音乐器记谱所使用。谱表与谱号的写法如图 8-16 所示。

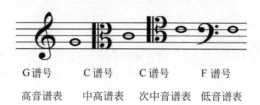

G 谱号	C 谱号	C 谱号	F 谱号
高音谱表	中高谱表	次中音谱表	低音谱表

图 8-16 谱表与谱号的写法

以上三种谱表不仅可以单独使用,也可以联合使用,组成不同的谱表,比如大谱表、联合谱表、总谱。

大谱表由高音谱表和低音谱表所组成,有两种写法:一是用直线将两种谱表连接,再在直线左侧加花括线构成,这种谱表适用于钢琴谱、风琴谱、扬琴谱、琵琶谱等;二是用直线将两种谱表连接,再在直线左侧加粗的直括线构成,这种谱表适用于合唱、重唱、重奏等。联合谱表是用直线将单声部谱表和伴奏用的大谱表连接组合而成,或将几种谱表连接组合而成。比如独唱独奏谱、合唱谱、合唱加钢琴伴奏谱或钢琴重奏谱。总谱是由多行谱表联合组成,一般供乐队演奏使用,主要有民族乐队总谱、管弦乐队总谱等。在记谱时必须注意,在每行谱表的开头,都应该记写谱号与调号,如果只有谱号没有调号,就无法确定音高与调。记写民族乐队或管弦乐队总谱时,由于各种乐器的调不同,应当仔细标记清楚。几种常用的谱例如图 8-17 所示。

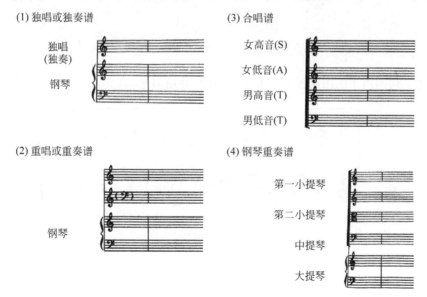

图 8-17 几种常用的谱例

8.3.6 初识五线谱之简易练习题

（1）将下列 3/4 拍子的图谱抄在下方空白谱内。边写边唱或读，注意图谱使用的是四分音符，每个一拍，每小节三拍子所以三个音/小节。

（2）将下列四拍子的图谱抄在下方空白谱内，并唱出或读出相应的音。

（3）将下列四拍子的图谱抄在下方空白谱内，并用铅笔标记出相应的音。

第 9 章

配乐制作篇

为什么要将音乐制作融入动漫课堂呢？通过学习真的能写出美妙动听的音乐吗？多年来音乐基础教育的匮乏使得所有人对此都心存疑虑，下面就带着忐忑不安的心去推开这扇通往音乐制作新世界的大门。

对动漫作品音频部分的原创性的认知应该是严肃的，版权保护意识理应渗透到每个人的意识中。在西方发达国家，例如英国的动画设计专业（Animation and Design），尽管学院的课程安排中开设有音频专业选修课程，但是课程本身课时安排较少，学习周期相对较短，与国内相同的是让多媒体专业的学生迅速投入音乐创作绝非容易之事！于是采用经过音乐创作者本人授权的作品成了大多数多媒体动画专业学生的选择，这样的做法也影响到作品的风格，使得作品呈现出丰富的地方性特征。

大多数动画创作包含了密不可分的音视频两部分，创作者应该意识到一切利用他人作品获利、并未经他人授权许可而使用了其作品都是不被允许的！对于获利的理解与认知不应该仅限于赚到钱的商业用途，在一些地方性的动画类赛事中广泛地存在着忽视音频制作的原创性，没有对音频原创性提出具体要求的问题；在高校最为重要的学生毕业设计的环节中，很多教师在对多媒体专业学生的毕业设计动画作品进行评分时依然忽视音频原创性，评分标准中没有对音频原创提出明确的要求，对于不少学生的高分毕业设计作品中滥用未经授权的音乐作品的行为事实视而不见，这显然是不妥当的，因为那些精彩的毕业设计动画作品中相当一部分的分数是来自于配乐效果的。在桑德兰大学即便是非商业性学生毕业设计作品的配乐，采用前也要向校方递交授权信件，并获得指导教师认可与批准后方可使用。因此多媒体动画专业的学生到了毕业之际，在高度原创化要求的压力下创作形式丰富多彩，出现了各种形式，有的学生自己找当地乐队来编排音乐自费录音；有的学生与音乐家沟通为自己作品谱曲的或使用其原有作品获取授权信的，配音大多则由自己、同学或任课教师的帮助下完成，笔者当年的毕业设计是有关中国传统早餐食品的内容，音频部分的配音就是在

两位英国的大学教师 John Tyrrell 与 Melanie Hani 的帮助下完成的。动画制作"音频原创化"激发出学生学习的主动性,让学生全力打造一份真正属于自己的原创作品,经过磨炼的学生更加具有专业性与自信心! 作品也更加具有艺术性,在教学上达到了培养出技术与艺术相结合的优秀学生的目的。作品呈现出的个性化特征使学习氛围呈现出多元化特点,课堂内外充满了探索与求知的气氛。

在动漫作品创作中动漫音频设计的工作量一定要被体现出来,不可将它划出动画制作范围,这是不科学的做法。在指导学生完成动画设计作品时,溪流声是使用了水桶并用手机录制的倒水声音,在后期处理的时候多次复制混合粘贴,使得该素材拉大了时间的长度。对于学生的毕业设计动画作品来说,音频制作原创化强调自身的亲历过程,而不能简单地将音频制作部分付费交由他人完成。背景音乐部分也是如此!

本章面向音乐制作的初级学习者或所谓"门外汉",结合案例教学法由浅入深,由安装与认识 Finale 2014 英文版开始,经过模仿教学操作步骤的形式来写出或画出音乐作品,克服对于音乐制作的心理障碍,逐步培养学生的信心! 在制作的过程中,逐步完善对基础乐理的学习,允许在一知半解中完成作业,不要急于求成。在实验中也可选择对先前的动漫片作品进行配乐设计的练习尝试;学习音色部分的使用及装载步骤;深化部分的内容将尝试按照模板来写出旋律。创作部分为重要的创新性实验环节,可根据学生的学习情况来具体对待,可以不列为学生期末考核的内容。

9.1 Makemusic Finale 打谱音乐制作软件

本书采用 Makemusic Finale 2014 英文版作为开启音乐学习之旅的首选软件,选中它的主要原因在于针对非专业音乐生而言,学生反馈的学习效果比其他音频制作软件要好,容易把握教学进程。关于该软件学习版本的选择上,编者在高校执教动漫编曲部分的内容时多年一直采用的是 Makemusic Finale 2005 版本,在针对学生的音乐入门级学习中非但无大碍,反而由于低版本的稳定性与简洁性使得教学的进程非常顺利。此外,需要掌握的音乐理论被设计在制作案例的各个项目实验作业中,认真地按照要求完成这些作业的练习,便会学习到相关乐理知识,掌握了这些知识就一定有能力写出优美动听的音乐作品!

9.1.1 Makemusic Finale 2014 软件概述

Makemusic Finale 是一款优秀的计算机制作乐谱软件,操作简单却不失专业性,除了应用在音乐学习、出版领域,软音源技术使得该款软件现在被用来直接制作影视电影及动画的背景音乐,许多获奖电影的成功很大一部分来自于 Finale 软件的使用。如今这款软件在影视电影、动画片在音频制作上所扮演的角色越来越重要。Makemusic Finale 软件不同于 Adobe Audition CS6,它主要被用来创作乐器演奏的音乐,同时它也是一款针对音乐制作的打谱软件。使用便捷,软件需求的系统硬件配置要求不高,英特尔酷睿 i3 及 2GB 的 RAM 就可以运行该软件。

Makemusic Finale 可以使用的音符种类包括全音符一直到三十二分音符,音色丰富! 钢琴、高音长笛、小提琴、各类吉他、贝斯、管风琴、小号、萨克斯等音色应有尽有。除了自带

的音色,Finale 还包含来自 Garritan 的最新 ARIA Player 全面更新了交响乐器音色,为用户实现了创作交响乐的可能,携有 400 个以上乐器,包括中音长笛、低音长笛、柔音双簧管、Eb 调单簧管、低音单簧管、高音小号、管弦乐铜管弱音、粗管短号等等以及九个来自Garritan Instant Orchestra 的音色。利用 Finale,人人都可以是一个大型乐队的指挥,即便不通过 MIDI 键盘,按照本书介绍的步骤,使用鼠标一样可以完成全部的操作,手持的鼠标完全可以被比喻为指挥棒,通过它来完成用户对音乐作品的操控。此外,通过安装虚拟的合成器或采样器获取并支持 VST 音色库,对音色进行强弱设置、混响操作使得音色饱满仿真度高。可以说 Finale 完全满足了用户针对动漫电影配乐创作的需求。

Finale 目前的新版本为 Finale 25,最新的版本较难下载到用于学习的免费版本,除了Finale 25 软件收费的因素,原先为声画同步设计的 Avi 等视频文件导入的功能被取消,视频窗口随着 ReWire 技术的推出已被删除,在论坛上可以看到人们在使用 64 位 Rewire 插件时不少人都遇到了困难,而 Finale 2014 版本还保留着视频直接导入并与乐谱播放同步的功能。尽管不能播放 MP4,但是可以播出的 AVI、WMV 也是通用流行的视频格式,并且还有格式工厂的帮助。强调这一点是因为当制作人在看着动画片同时进行配乐作曲或配音效(声效软音源类)时,除了可以保持连贯的创作热情与艺术感觉,在工作效率上也无疑会高出很多。对于动画学习者来说,真正面临的难题实际上就是由于跨学科的技术知识点导致工作效率提升,而并非某一张画的形不准这样的小问题。此外,对于尚未工作的学生来说,并不建议购买价格昂贵的软件产品,无论是 Makemusic Finale,还是 Cubase 9。经过一段时间的测试与研究,本书最终选定 Finale 2014 英文版本。

在使用汉化包进行汉化后,软件常会出现无声的问题,而英文版则可正常运行。刚开始的阶段使用起英文版可能让大家感觉不习惯,对于操作中经常使用的英文菜单即使不知道怎么翻译,只要知道它的功能就可以了,对经常使用的操作步骤熟悉了就自然会理解它的意思了。而且不必为日后可能更换使用版本而出现的各版本翻译名称不同而苦恼,便于使用者举一反三快速转换为下一个版本。这样的方法和以后学习使用Makemusic Finale 2014 创作音乐其实差不多! 对于众多的独立动画制作人来说,能够快速上手更为重要!

9.1.2 Makemusic Finale 2014 的安装

比起同为大牌的众多其他的音频制作软件来说,Makemusic Finale 2014 软件的安装要简单得多。安装方法简述为如下几个步骤。

(1) 在安装盘或者解压缩文件安装包后的文件夹中双击名为 Setup.exe 的运行文件运行应用程序后,在弹出的窗口中单击 Next 按钮,如图 9-1 所示。

(2) 单击 Install 按钮开始安装软件,如图 9-2 所示。

(3) 单击 Next 按钮继续安装软件,如图 9-3 所示。

(4) 在接下来的窗口中单击 Finish 按钮,结束安装操作,如图 9-4 所示。

(5) 找到桌面上的 Finale 2014 图标,双击即可打开软件。另外一种打开方式是找到安装目录运行可执行文件打开软件,软件此时应该被安装在 C:\Program Files (x86)\Finale2014\路径下,运行该路径下的 Finale.exe 即可。无论以何种方式打开 Finale 2014 软件,此时的软件都还没有被授权使用,使用正式版请单击下方的 Purchase Finale(购买 Finale)按

图 9-1　运行应用程序 Setup. exe 后的窗口

图 9-2　单击 Install 按钮开始安装软件

图 9-3　单击 Next 按钮继续安装软件

图 9-4　单击 Finish 按钮结束安装操作

钮去获得正版授权序列号。使用试用版的同学请单击下方右侧 Remind Me Later 或窗口右上角的×号即可进入试用版的运行窗口了,如图 9-5 所示。

图 9-5　使用试用版单击 Remind Me Later 按钮

(6) 首次运行 Finale 2014 英文版打谱软件时会提示安装用于输入的 MIDI 键盘,由于本书的教学设计中取消了使用 MIDI 键盘的输入方法而是使用计算机键盘结合鼠标的输入方法完成所有的操作过程,因此不需要在 MIDI 设置窗口进行任何操作,直接单击 Cancel 按钮或者右上角的×号关闭即可,如图 9-6 所示。

图 9-6　单击右上角的×号

9.2　儿歌制作

本节通过 Finale 2014 英文版打谱软件,参考五线谱图谱写出英国儿歌《小星星》并输出为用户的第一个数字音频 MIDI 音乐作品。

9.2.1　《小星星》旋律乐谱制作

《小星星》是一首英文儿歌,其旋律简单明快,朗朗上口,在全世界范围内广为流传。网上对它的来源说法不一。其中有的乐谱上标注为莫扎特的作品,它的歌词来源于一位英国诗人 Jane Taylor 的诗集《育儿童谣》中的"一闪一闪小星星"诗歌。诗人的妹妹在其过世后为这首歌配以了莫扎特钢琴奏鸣曲 KV.265 的旋律,随后逐步流传开来。

在音乐理论零基础的假设下,用户首先选择"照葫芦画瓢"的学习模式,经历模仿、学习、

创作三个过程。在完成每个操作案例的步骤时去感悟乐理知识并逐步掌握它。接下来按照操作步骤来做出儿歌《小星星》的 mid 音频文件。

在百度搜索栏的"图片"选项中输入"小星星　五线谱",可以查看到非常多的图片格式的乐谱素材,如图 9-7 所示。

图 9-7　在百度搜索栏的"图片"选项中输入"小星星　五线谱"查找图谱

值得注意的是,同样的曲子由于记谱方式不同,有的为 2/2 拍(即以分母二分音符为一拍,分子每小节二拍)或 2/4 拍(即以分母四分音符为一拍,分子每小节二拍)。本书选用 Finale 模板选项默认的 4/4 拍来开始学习。

(提示:在课堂学习及课后练习时可以使用搜索图片的方式找到用户所需要的乐谱。请将下载的图片用于学习不要随意转载。在教学范例中为了避免使用权上的纠纷,书中范例的所有乐谱图片均为编者所制。)

9.2.2　曲谱页面设置

打开英文版 Finale 2014 打谱软件后,会自动弹出运行窗口,如图 9-8 所示。后面附上了中文版的软件截图界面作为对照译文参考,如图 9-9 所示。经过反复试用比对后,从稳定性考虑编者在编曲制作环节选择了英文版。

对照图 9-8 和图 9-9 来看,第一个区域是 Create New Music(新建乐谱),可以在这里选择通过何种方式来创建一个新的乐谱,大多数的案例中将使用两种创建式样来创建新的文件。第一个按钮 SETUP WIZARD(设置向导)是今后作曲中经常用到的创建方式,可以通过这个按钮设置新建的文件相关参数、选择基本的乐器类型等,向导引导着用户按照创作意

图来进行具体的选择设置。第二种方法为选择这个区域第三行名称为 TEMPLES 模板的按钮，模板中提供了小到普通独奏大到交响乐团各种乐队组合的模板总谱。

图 9-8　在运行窗口单击 TEMPLES 按钮

图 9-9　Finale 2014 运行窗口的中文对照

该设置选择界面的第二个区域也是右侧的区域是 Open Existing Music，下方的"打开最近文档"可以打开最近的 10 个乐谱文件。第三个区域为在 TEMPLES 下方的 Learning

Center(学习中心)区域,第一项为 QuickStart Video(快速入门视频)选项,其中有很多该软件的教学视频教程供观看,右下角还有链接供用户免费下载,不过这些视频需要用户有良好的英语听力,还会有不同的苹果计算机操作系统以及不同版本的困扰,但即使用户的英文水平有限,这些视频也是非常有帮助的。由于有详细的操作示范步骤,所以英文讲解基本上不会对学习产生障碍,绝大多数的操作步骤都是可以参考的。

9.2.3 儿童歌曲《小星星》制作步骤

在《小星星》乐谱写作的练习中,选择使用 TEMPLATES 的方式来创建乐谱文件。

(1)《小星星》参考乐谱如图 9-10 所示。此类图片格式的乐谱可通过在百度或必应等搜索工具搜索到。

图 9-10 《小星星》参考乐谱

(2)在 Finale 2014 运行窗口打开后,单击 TEMPLES 按钮,如图 9-8 所示。

(3)在弹出的窗口选择 General Templates 选项,如图 9-11 所示。

图 9-11 选择 General Templates 选项

（4）选择 General Templates 文件夹中的第一个名为 Lead Sheet(Handwritten).ftmx
的文件，单击"打开"按钮，如图 9-12 所示。

图 9-12 选择并打开 Lead Sheet(Handwritten).ftmx

（5）在 Title(标题栏)文本框中输入"小星星"，在 Composer(作曲者)文本框中输入"英
国儿歌"，如图 9-13 所示。

图 9-13 输入乐曲名等信息

倘若此步骤的中文显示出现乱码，请双击标题文字处，即可在菜单栏出现 TEXT 选项，
单击菜单栏的 Plug-ins→Miscellaneous→Change Fonts 命令，单击 Text Blocks 右边的
Change 按钮，将英文字体改为宋体或黑体等。再使用 TEXT 中的 Font 选项对字体进行具
体大小设置。在输入中文标题遇到出现乱码时，可单击 Document→Document Options 命

令,在弹出的窗口中单击 Fonts 选项后修改右侧的 Set Font 选项,这种更改字体的操作也可以使用组合键 Ctrl＋Alt＋A 来完成。对于诸如 Finale 打谱英文软件在国内使用中文输入时出现的一些问题,更为详细的解决方案还可以在网上搜索相关的技术文档。

（6）打开的《小星星》乐谱,可以看到每行可能多达 8 或 9 个小节。如图 9-14 所示,Finale 2014 打谱软件界面有五个面板会经常使用到,分别是菜单栏、主工具栏、播放控制栏、简易输入栏和工作区。用户在熟悉它们的位置后,首先学习和使用工作区左侧的简易输入栏。先调整乐谱的显示尺寸,按 Ctrl＋1、Ctrl＋2、Ctrl＋3 键可以切换页面显示大小,按 Ctrl＋0 键输入数值则可以按百分比显示任意大小。合适的显示尺寸可以让用户的输入更加方便。

图 9-14　首先熟悉软件界面的五个面板

Finale 2014 软件的工作面板可以根据需要拖出来,作为悬浮面板放在适当的位置以方便使用。另有其他的常用面板,如 Simple Entry Rests Palette(简易休止符输入面板)、有连线符号的 Smart Shape Palette(智能形状面板)等需要在菜单栏的 Window(窗口)菜单下选取后才能显示出来。

（7）将乐谱每行的小节数设为四小节。按组合键 Ctrl＋M,在弹出的窗口第一行输入 4,回车确认,如图 9-15 所示。

（8）现在的乐谱已经显示为每行四小节了,框选下面不必显示的行,直接按键盘的 Del 键删除。同时应当留意即将输入的音符为四分音符(有符干的符头显示黑色实心)与二分音符(有符干的符头显示符头白色空心),如图 9-16 所示。

（9）按照《小星星》参考乐谱写音符,注意第一个音是在下加一线的位置,如果写错了位置,按小键盘在选择状态下的上下箭头键调整,倘若该音符没有在选择状态下则按简易输入栏第二个"改变音高"图标,单击要修改的音符,键盘的上下箭头 ↑ ↓ 键即可调整它的位置,移动时会发出相应的音,如果用户的乐感好,就可以听到正确的钢琴演奏该音符的声音

图 9-15 将乐谱每行的小节数设为四小节

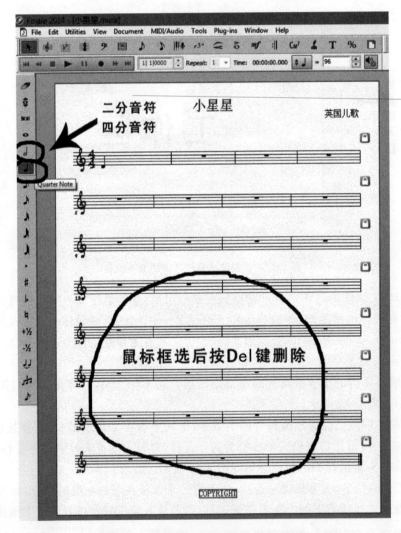

图 9-16 框选并按 Del 键删除不需要的行

了,如图 9-17 所示。

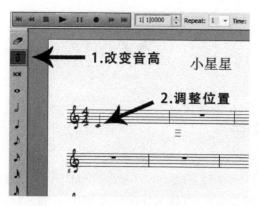

图 9-17 使用"改变音高"来调整音高

(10) 写完后单击播放控制栏的播放按钮播放《小星星》乐谱文件,如图 9-18 所示。

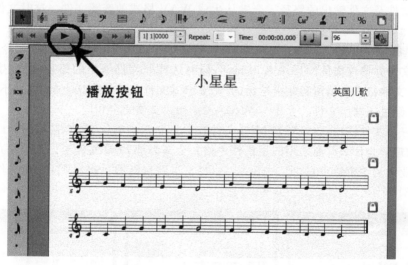

图 9-18 播放《小星星》乐谱文件

使用小技巧:分析《小星星》乐谱文件,可以看到它的第一行和第三行完全相同,第二行的前两个小节和后两个小节也完全相同。用户可以写出前面六个小节,用 Ctrl+C 组合键复制第五和第六小节,按 Ctrl+V 组合键将之粘贴到第七和第八小节。再复制前面四小节,粘贴到第三行即可。注意复制的时候,需要完整地框选整个小节范围。例如复制第五和第六小节时,不能只框选七个音符(如图 9-19 所示),需要将第 7 个音后面的空格也框选上(如图 9-20 所示),因为有符干的空符头音符为二分音符,二分音符占据着两拍的位置。

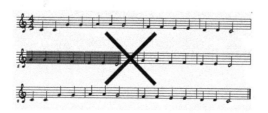

图 9-19 错误的框选方式

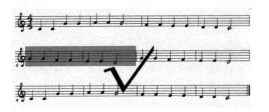

图 9-20　正确的框选方式

9.2.4　生成文件

下面介绍三种常用格式的音频文件生成方式。

（1）选择菜单栏的 File（文件）→Export（导出）→MIDI File（迷笛文件）命令，在弹出的窗口命名文件及文件输出的路径，可将文件保存为 MID 音频文件。MID 文件体积极小，便于存储与传输，例如此次输出的"小星星.mid"音频作品大小仅为 1.24KB。

（2）选择菜单栏的 File（文件）→Export（导出）→Audio File（音频文件）命令，在弹出的窗口命名文件及文件输出的路径。会默认生成 WAV 格式的音频文件。这时文件的大小为 5.72MB。

（3）选择菜单栏的 File（文件）→Export（导出）→Audio File（音频文件）命令，在弹出的窗口命名文件并修改文件的后缀名为 mp3，同时选择好文件输出的路径，可以生成最为常用的 MP3 文件格式。请留意这里输出的 MP3 格式文件与传统意义上的 MP3 不同，它是无损的，没有经过压缩。文件的大小与 WAV 无损格式文件完全相同。

比较三种文件格式，明显看到 MID 文件数据量非常小的优势，使它得到了广泛的商业应用，不难理解为什么厂商采用的手机铃声格式全部都是 MID 文件了。如果用户想把第一份音频作业设为手机铃声，就把"小星星.mid"发送到自己的手机里吧，三种文件格式的对比如图 9-21 所示。

图 9-21　三种文件格式的对比图

9.3　《小蜜蜂》钢琴曲制作

《小蜜蜂》是一首广为流传的德国童谣，原作者不详。钢琴曲是由左右手同时弹奏，因此乐谱分为两个部分：通常第一行为旋律部分，也是在现实中右手弹奏的部分，下方第二行为

左手弹奏的伴奏部分。接下来将采用另一种办法来设置乐谱。

9.3.1 《小蜜蜂》钢琴曲谱面设置

（1）按组合键 Ctrl＋N 开启 Document With Setup Wizard（曲谱设置向导）窗口。选择 Create New Ensemble→General→Elementary 命令，单击"下一步"按钮，如图 9-22 所示。

图 9-22　打开曲谱设置向导单击"下一步"按钮

（2）选择 Keyboards（键盘）→Piano（钢琴）选项，并 Add 到右侧的乐器选择窗格内，再单击"下一步"按钮，如图 9-23 所示。

图 9-23　添加 Piano（钢琴）选项

（3）与第一份作业命名方式相同,将文件命名为"小蜜蜂"后单击"下一步"按钮,并在弹出的窗口单击"C"图标,它与 4/4 的含义一样的,通常正式的 4/4 拍曲谱采用"C"图标标注。别被不同的图片曲谱迷惑了。设置小节数量 Number of 选项为 16,单击"完成"按钮,如图 9-24 所示。

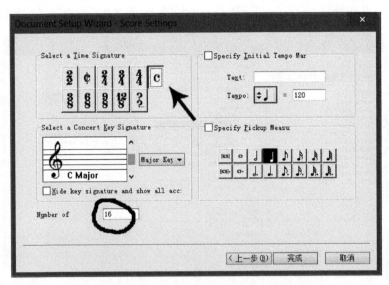

图 9-24　单击"C"图标设置 4/4 拍曲谱

（4）按 Ctrl＋M 组合键设置每行的小节数为 6,单击 OK 按钮确认,如图 9-25 所示。

图 9-25　设置每行的小节数为 6

注意:由于总共有 16 个小节,在前两行用了 12 小节的情况下,最后一行自动为 4 小节。

9.3.2 《小蜜蜂》钢琴曲谱写作步骤

（1）先写出《小蜜蜂》的旋律曲谱,如图 9-26 所示。

（2）将低音谱表修改为高音谱表。

① 选左上角的 Selection Tool 选择工具;

② 双击第 2 行低音谱表的 F 谱号;

图 9-26 《小蜜蜂》的旋律曲谱

③在 Change Clef（改变谱号）弹窗的 Clef Selection（谱号选择）中，将其由 F 谱号（4）的低音谱表改为 G 谱号（1）的高音谱表；

④ 完成的乐谱样式。修改谱表操作步骤如图 9-27 所示。

图 9-27 修改谱表的操作步骤

（3）参考图 9-28 在第 2 行写出伴奏谱，双音符的写法没有难度。写错了可使用组合键 Ctrl＋Z 返回上一步后重新再写，如图 9-28 所示。

（4）写完伴奏谱，注意第 8 和 16 小节应该输入全音符（在左边简易输入栏的第 4 个图标），如图 9-29 所示。

（5）左右手演奏的曲谱有重复的音。第一行钢琴旋律应该放在高音区才会好听。

① 在第 1 行乐谱上单击第 1 小节；

② 按住 Ctrl 键的同时单击最后一个小节；

图 9-28 在第二行写出伴奏谱

图 9-29 在第 8 和第 16 小节输入全音符

③ 在选择的任意小节上右击,在弹出的快捷菜单中选择 Transpose(变调)命令,如图 9-30
所示。

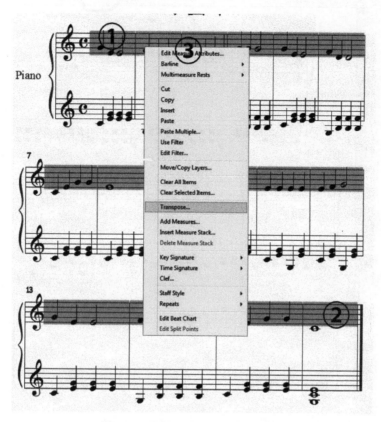

图 9-30 选择 Transpose(变调)命令

(6)在弹出的对话框中选择 Interval,在下拉列表框中选择 Octave(八度)选项,如
图 9-31所示。

图 9-31 选择 Octave(八度)选项

(7)完成《小蜜蜂》钢琴曲谱后,在圆圈位置将速度调到 165,即为每分钟 165 拍的意思,
数值越大速度越快,反之就越慢,如图 9-32 所示。

(8)按 Ctrl+K 组合键,在 Score Manager(乐谱管理器)对话框中,选择 MusicBox(八
音盒)音色选项,如图 9-33 所示。

图 9-32　将乐曲的速度调到 165

图 9-33　选择 MusicBox(八音盒)音色选项

（9）选择 File(文件)→Export(输出)→Audio File(音频文件)命令,在弹出的窗口设置输出路径后,命名为"小蜜蜂.mp3"后保存,如图 9-34 所示。

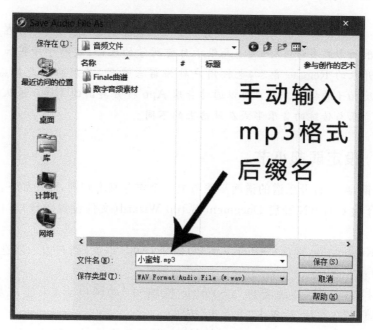

图 9-34　设置输出路径后命名保存

注意：输出前应该反复检查是否有写错的地方,多试听几次,如果对音色不满意可以多调换测试几种其他的音色,如果试听满意了就可以提交作业了。

9.4　印尼民歌《甜蜜蜜》制作

《甜蜜蜜》是源于印度尼西亚的一首民谣。本节以该歌曲的第一段(含过门)来展开教学。学习的主要内容为弱起拍写法、三十二分分音符、十六分音符、休止符以及附点音符等。

9.4.1　弱起拍及弱起小节

用户在查找乐谱时,常常发现很多乐谱的第一小节不完整,比如五线谱分明标记了 4/4 或 C 四拍子的乐谱,第一个小节却只有两拍子、一拍子(四分音符时值)甚至半拍子(八分音符时值),这样的小节被称为弱起小节。为什么叫作弱起小节呢?

在音乐表现上为了更加丰富,小节中的拍子之间也存在着变化,它们之间都有强弱的关系,下面列出了最常用的拍子之间的强弱关系:

2/4 拍子的小节中 1、2 拍之间的强弱关系通常为强、弱即第一拍强,第二拍弱;节奏比较轻快适宜做卡通配乐曲目,教材后面的练习给出了此类练习模板。

3/4 拍子通常 1、2、3 拍子之间的强弱关系为:强、弱、弱;如华尔兹、圆舞曲等节奏。

4/4 拍子 1、2、3、4 拍间的关系则为强、弱、次强、弱。

6/8 拍子 1、2、3、4、5、6 拍间的关系则为强、弱、弱、次强、弱、弱。

弱起拍是指从弱拍或者次强拍作为开始拍子,弱起拍所在的小节位置叫做弱起小节,也

称为不完全小节,弱起小节的歌曲或乐曲,它的乐曲结束或段落结束小节也是不完全的,弱起小节与之相加则构成一个完全小节。

> **小知识**:虽然传统的乐理知识非常有利于理顺复杂的乐理知识,却存在着以偏概全的现象。音乐的形式多种多样,没有局限于目前所学的理论,发源于牙买加并在西方发达国家流行开来的 Reggae 音乐,也被用户称为雷吉音乐,采用的则是截然不同的弱、强、弱、强的反拍子的模式。用户可以通过音乐 App 搜索英国的 UB40 乐队的音乐去感受一下雷吉音乐与传统的音乐形式在风格上的不同。

9.4.2　设定弱起小节

(1) 设置钢琴谱,打开乐谱的谱面步骤与上一个作业基本相同,简述如下:

① 按组合键 Ctrl+N 开启 Document Setup Wizard(文件设置向导)窗口,单击"下一步"按钮;

② 选择 Keyboards(键盘)→Piano(钢琴)命令,Add(添加)到右边乐器选择窗格,单击"下一步"按钮;

③ Title 栏命名为"伴随着你",Subtitle 栏填写"动画电影《天空之城》主题曲",Composer 栏填写"久石让"后单击"下一步"按钮;

④ 在 Select a time Signature(选择拍号)中选择 2/4 拍号;在 Specify Initial Tempo Mar(指定初始节奏)中把 Tempo 速度设为 70(每分钟 70 拍),单击"完成"按钮进入谱面;

⑤ 选中 Specify Pickup Measu 指定弱起小节,选择弱起小节音符的时值为四分音符(第一行第四个图标)后单击"完成"按钮,如图 9-35 所示。

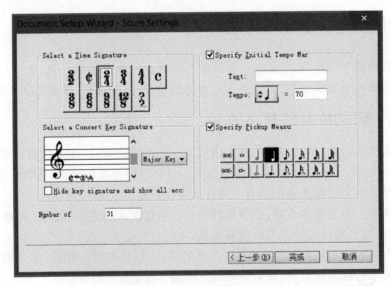

图 9-35　速度与弱起小节设置

注意:如果在文件已经创建了的前提下,选择 Document(文件)→Pickup Measure(拾取尺度)命令,在弹出的对话框中可选择弱起小节音符的时值。

（2）接下来参照上一个范例设置乐曲名称等后，进入乐谱页面，弱起小节的位置显示如图 9-36 所示。

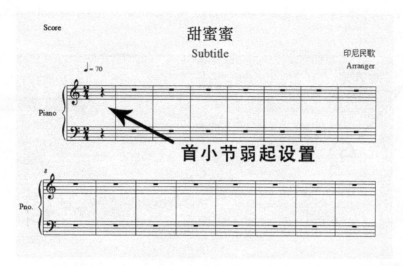

图 9-36　弱起小节位置显示

9.4.3　《甜蜜蜜》边做边学

1. 制作步骤

（1）在菜单栏选择 Window（窗口）→Simple Entry Rests Palette（简易休止符输入面板）命令，竖条状面板出现在乐谱左侧第二列，如图 9-37 所示。

图 9-37　调入简易休止符输入面板

（2）在初学阶段让乐谱看起来整洁一些将有助于减少干扰。把乐谱左侧显示的文字去掉。在主工具栏选择①Staff Tool（谱表工具），随即可以看到菜单栏中有了新增的 Staff 谱表菜单选项；②选择 Staff（谱表）→Group and Bracket（组与括号）→Edit（编辑）命令，如图 9-38 所示。

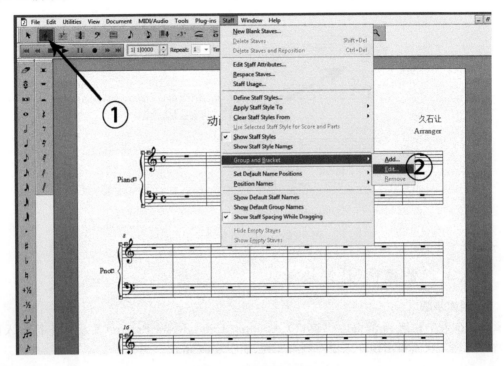

图 9-38　选择 Edit 命令

注意：清理谱面上其他不需要的文字，如 Score（总谱）/Arranger（编曲）等，可以用主工具栏的 Selection Tool（选择工具）选择这些文字并直接按 Del 键删除即可。

（3）在弹出的 Group Attributes 对话框中单击 Edit 按钮，在弹出的窗口中对其中的文字进行删除后确定即可，如图 9-39 所示。

（4）首先要用到休止符，谱面默认的是四分休止符，第一个小节开始是八分休止符，后面接的四个音都是三十二分音符，可以先写上三十二分休止符再填上音符，最上方的全休止符可以暂不必了解，其他休止符学到三十二分休止符为止，这样的范围足够应付初级的创作了，如图 9-40 所示。

（5）简易输入法为主工具栏左起第七个图标 Simple Entry Tool（简易输入工具），七个音符可以分别使用组合键 CDEFGAB 来输入，也可以单击在相应的线间上直接输入。如图 9-43 所示，参考图谱把《甜蜜蜜》的钢琴总谱写出来。为了便于讲解，在下列范例中把简易输入栏拖入了谱面，形状则由竖条变成了横条。

- 第一小节在第一行用 32nd Note（三十二分音符）来写①右上方的 4 个音，分别为 5（So 音）、6（La 音）、1（Do 音）、3（Mi 音），四个音构成弱起的半拍。
- 第二小节先用 8nd Note（八分音符）写出第一个音 1（Do 音），再用 16nd Note（十六分音符）来写②下方的两个音后，加上两个 8nd Note（八分音符）构成两拍。前两个

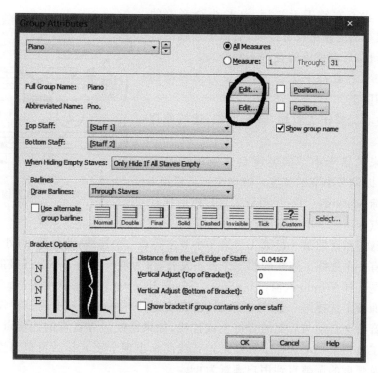

图 9-39　删除谱面标记文字

图 9-40　认识休止符与对应的工具图标

小节的写法如图 9-41 所示。

2. 乐理回顾与应用

三十二分音符有三个符尾,音长为全音符的 1/32,连在一起写的时候有三条连线;十六分音符有两个符尾,音长为全音符的 1/16,连在一起写的时候有两条连线;八分音符有一个符尾,音长为全音符的 1/8,连在一起写的时候有一条连线。

四分音符实心有符干无符尾,音长为全音符的 1/4,连在一起写的时候可没有连线,有弧形连线的时候主要为了延长,后面被连的音符不发音。

二分音符空心有符干无符尾,音长为全音符的 1/2,连线原理同上。

全音符空心无符干无符尾,音长四拍,连线原理同上。

图 9-41 小节音符构成图示

- 写出来的谱子小节的宽度会影响阅读与美观,可以调节小节的宽度。选中主工具栏第 6 个图标 Measures Tool(测量工具),然后拖动操纵点即可调节小节宽度。

- 《甜蜜蜜》乐谱的第一行第 4 与第 5 小节之间有一个连线,此外第 23 小节与第 24 小节也有一个连线。连线的第二个音不发音,仅为延长前面一小节连接的音。连线的写法是选择 Window(窗口)→Smart Shape Palette(智能形状面板)命令。在右侧弹出的面板上选择第一个 Slur Tool(连音线工具)图标后,双击乐谱中需要添加连音线的音符会自动与后面的音符生成连线,如果连线后方音符的连接点需要调节,使用主工具栏第一个选择工具双击连音线图标出现十字光标后可以对连线的形状做位置及弧度的调整直到用户满意为止。

- 出于图谱资源的考虑,这里采用了最为常见的钢琴谱,即左手低音谱表不做更改。在创作单元时,改回高音谱表!

- 由于低音谱表的谱号标记围绕着低音 4(fa 音)也称为 F 谱表,相对应的音名、唱名如图 9-42 所示。用户先不必背诵它们,了解一下即可。

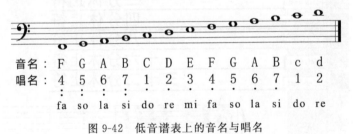

图 9-42 低音谱表上的音名与唱名

注意:低音(F)谱表上加一线的 1(do 音)与高音(G)谱表的下加一线 1(do 音)是同一个音,这两个音在钢琴上的位置是一样的,这个音也称为中央 c。

- 这首歌曲另外的一个难点是附点音符,附点加在音符的后面它所起的作用就是将前面音符的时值延长一半。换句话来说,音符后加了点(附点)的称为附点音符,附点本身的时长为前面音符时长的一半。

附点四分音符:《甜蜜蜜》为 2/4 拍,其中的附点四分音符表示该音演奏时实际时长应为一拍加半拍,4/4 拍中附点二分音符表示演奏时实际时长应为两拍加一拍,例如第 2 行即为第 7 小节的第 1 个附点 3(mi 音)为 1.5 拍(一拍半),这个小节加上后面的半拍(八分音符)构成了该小节的两拍,即为 1.5 拍+0.5 拍=2 拍;

附点八分音符:以《甜蜜蜜》第 6 小节的第 2 个音附点 5(so 音)为例,由于该音是八分

音符,在以四分音符为一拍的前提下它只有半拍,在半拍的基础上延长一半就变成了 3/4 拍 (0.5 拍＋0.25 拍＝0.75 拍)。因此这里的附点八分音符为 0.75 拍,后面紧跟着的是十六分音符(0.25 拍)。进一步分析,该小节 2 拍的构成情况是:1 拍＋0.75 拍＋0.25 拍＝2 拍。

上述两种附点的写法都是在乐谱中写上音符后直接按小键盘右下角的"点"按键,或中文输入法常用的句号按键即可生成附点音符。附点时值以及附点休止符时值图请参照图 8-11。

- 了解了以上的重点、难点后,参照图 9-43 写出曲谱。

图 9-43 《甜蜜蜜》参考乐谱

- 参考乐谱为原曲的过门与第一段,并非全曲。
- 作业提交:
 ① 输出文件时,选择 File(文件)→Save as(另存为)命令;
 ② 将文件命名后保存为.musx 格式的文件提交。

9.5　动漫电影插曲《伴随着你》制作

《伴随着你》是日本著名动画导演宫崎骏(Hayao Miyazaki)监制的动画电影《天空之城》主题曲,这首脍炙人口的歌曲日文原名为《君をのせて》,中文也翻译为《与你共乘》或《与你同行》。宫崎骏为这首乐曲作词,作曲和编曲由日本音乐家、钢琴家,也是著名的动漫编曲大师久石让完成。由于该作品的曲调悦耳动听、旋律优美感人而被世界各地的音乐家们改编为多种乐器的演奏类版本或轻音乐版本,使之成为在全世界范围内广泛流传的影视名曲。

9.5.1　快速输入法

Makemusic Finale 打谱软件提供了简易输入法与快速输入法的两种快捷输入方式。简易输入法为主工具栏左起第七个图标 Simple Entry Tool(简易输入工具),七个音符可以使用 CDEFGAB 来输入,本次打谱采用的是快速乐谱写法。

(1) 选择主工具栏的第八个图标 Speedy Entry Tool(快速输入工具),如图 9-44 所示。

图 9-44　选择 Speedy Entry Tool 图标

(2) 在默认的第一小节先练习一下,输入组合键 65433,会出现系列休止符,分解开来看,共有 6(2 拍)、5(1 拍)、4(1/2 拍)、3(1/4 拍)、3(1/4 拍),它们相加起来正好构成了 4 拍子,即一小节,如图 9-45 所示。

图 9-45　练习休止符的写法

知识回顾:除了会写,还应该会念,第一个 2 拍是二分休止符,第二个 1 拍是四分休止符,第三个 1/2 拍是八分休止符,第四个和第五个都是 1/4 拍十六的休止符。

(3) 写错了如何删除呢? 用两种方法来删除它们:

① 直接在快速输入框内单击休止符,按 Del 键删除;

② 单击主工具栏第一个图标,在第一小节乐谱内空白处单击一下。按 BackSpace 键清除整小节内容。

快速输入法的操作原理是通过快速输入休止符的方法,首先确定所有音符的时值,再从

头开始一气呵成快速输入所有的音符。

9.5.2　《伴随着你》谱面设置

（1）打开乐谱的谱面步骤与上一个作业基本相同，大致归纳为：

① 按组合键 Ctrl＋N 开启 Document Setup Wizard（文件设置向导）窗口，单击"下一步"按钮；

② 选择 Keyboards（键盘）→Piano（钢琴），Add（添加）到右边乐器选择窗格后，单击"下一步"按钮；

③ Title（标题）栏命名为"伴随着你"，Subtitle（副标题）填写"动画电影《天空之城》主题曲"，Composer（作曲）栏填写"久石让"后单击"下一步"按钮；

④ 在 Select a time Signature（选择拍号）中选 C 拍号（默认的 4/4 也可以）；在 Specify Initial Tempo Mar（指定初始节奏）中把 Tempo（速度）设为 110，把小节数设为 49，单击"完成"按钮进入谱面。

（2）在菜单栏选择 Window（窗口）→Simple Entry Rests Palette（简易休止符输入面板）命令，竖条状面板出现在乐谱左侧第二列，如图 9-46 所示。

图 9-46　选择激活简易休止符输入面板

（3）与上一首教学范例相同，我们按照下列步骤来使得谱面保持整洁，记住这些化繁为简的方法有助于日后提高效率！在主工具栏选择①Staff Tool 谱表工具，随即可以看到菜单栏中有了新增的 Staff 谱表菜单选项；②选择 Staff（谱表）→Group and Bracket（组与括号）→Edit（编辑）命令，如图 9-47 所示。

（4）在弹出的 Group Attributes 窗口中，单击两个 Edit 按钮，在弹出的窗口中分别对其中的文字进行删除后确定即可，如图 9-48 所示。

注意：清理谱面上其他不需要的文字，如 Score（总谱）/Arranger（编曲）等，可以用主工具栏第一个选择工具选择这些文字并直接按 Del 键删除即可。清除页面的一个目的也是便于清晰展示教学步骤，用户也可以直接忽略掉上面（3）、（4）两个操作步骤。

图 9-47　打开组属性窗口

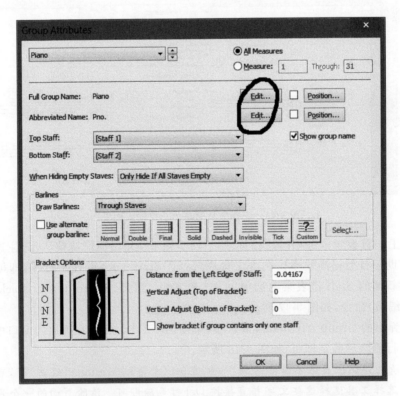

图 9-48　单击 Edit 按钮

（5）按 Ctrl＋M 组合键，将每行小节数设置为 6，单击 OK 按钮确认！如图 9-49 所示。

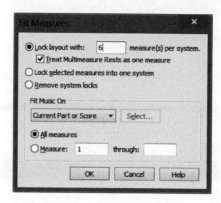

图 9-49 设置每行小节数

9.5.3 《伴随着你》钢琴音色装载

Makemusic Finale 2014 有一套 Garritan Instruments 乐器 VST 音色库及效果器 Garritan Ambience 可以调用，先确定操作软件中已经安装了它们。

（1）在菜单栏选择 MIDI/Audio（MIDI/音频）→Divice Setup（设备设置）→Manage VST Plug-in Directories（管理 VST 插件目录）命令，如图 9-50 所示。

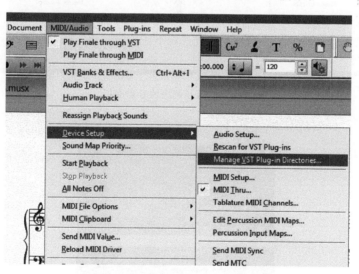

图 9-50 选择 Manage VST Plug-in Directories（管理 VST 插件目录）命令

（2）确认安装或重新指定 ARIA Player 插件路径，如图 9-51 所示。

（3）用 Ctrl＋Alt＋I 组合键打开 VST Banks&Effects（VST 库存 & 效果）调用软音源面板。

① 先选择 ARIA Player；

② 再单击右侧的铅笔图标，如图 9-52 所示。

（4）在弹出的 VST Viewer（VST 视窗）中选择 ARIA Instruments（ARIA 乐器）默认音色组第五组 Keyboards（键盘）中的 Concert D Grand Piano（现场宏伟版钢琴）音色，如图 9-53 所示。

图 9-51 ARIA Player 插件

图 9-52 打开调用软音源面板

图 9-53 选择音色

（5）右边EFFECTS（效果）可以设置回响及环境混响效果，都有预设项可选，很方便。试音色听时需要将最右下角的三块钢琴踏板的最右边踏板激活，如图9-54所示。

图9-54　设置钢琴音色

9.5.4　《伴随着你》制作步骤

（1）设置弱起一拍，选择Document（文件）→Pickup Measure（拾取尺度）命令，在弹出的窗口中弱起小节音符的时值为四分音符，如图9-55所示。

（2）使用快速写作法，写出前两个小节，第二行低音轨组合键输入的是55555，如图9-56所示。

图9-55　设置弱起一拍

图9-56　写出前两个小节

（3）律谱，第二小节出现了附点，附点音符的输入方法很简单，直接按键盘上的点即可，第一行即为：44　5.455　6.5　5.455　6.44，如图9-57所示。

图 9-57　附点音符的输入方法

（4）按照所学的方法，把图 9-58 所示的《伴随着你》49 小节的休止谱总谱写出来。

伴随着你

久石让

图 9-58　使用快速写作法写出 49 小节的休止谱总谱

图 9-58 （续）

（5）写完之后返回第一小节，还是采用相同的快速输入图标，按顺序对照着图 9-59《伴随着你》总谱，往里面填音符就可以了。利用键盘上下箭头找到线或间的音的位置，找到音就回车确定！确定输入完后，按向右的小箭头会转到下一个，再找到音回车确认，接着下一个……

伴随着你

久石让

图 9-59　《伴随着你》总谱

图 9-59 （续）

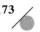

图 9-59 （续）

9.6 课后小练习

经过了这段练习的磨炼，对五线谱应该有了初步的认知！如图 9-60 所示，检测一下自己是否熟悉这段旋律，能不能猜出这首歌的名字？ 如果不知道这段著名的旋律，写出来放给自己的家人听！去测试一下，有没有人可以通过听了用户创作的作品就能说出这首曲子的名字呢？

图 9-60　读谱识曲测试题图

第 10 章

配乐创作篇

本书让用户继续以简单的眼光来看待正在学习中的音乐。在经历过数次失败的实验后,可能有不少用户由于信心受挫而失去了耐心。这一切看起来似乎太难以控制了。在学习完规定的内容后,能否学以致用?

10.1 歌曲创作[*]

伴随着动画电影中高潮的到来,令人激动及愉悦的主题曲成为必不可少的部分。当观众伴随着哥伦比亚歌手夏奇拉(Shakira)的充满浓郁热烈的拉丁风情的歌曲观赏着《疯狂动物城》的时候,都会在那一时刻将烦恼抛诸脑后! 兴奋点被触及,激情被焕发,这就是动漫音乐的魅力所在,也是影视娱乐产业长盛不衰的原因之一。

动画电影配乐如同它的角色设计或剧情一样,一个显著特点是动画歌曲所具有的鲜明特质,情感色彩的表达及更具鲜活的个性特征使得动漫电影在电影配乐领域大放异彩,甚至有很多动画片的主题歌曲荣获了奥斯卡最佳原创歌曲奖,包括 1992 年的《阿拉丁》主题曲、1994 年的《狮子王》主题曲、1995 年的《玩具总动员》以及 2010 年的《玩具总动员 3》主题曲等等。强烈的节奏感也是它的特征,例如英国摇滚歌手 Phil Collins(菲尔·科林斯)在动画电影《人猿泰山》中演唱的主题歌曲 You'll Be In My Heart 于 1999 年荣获第 72 届奥斯卡金像奖最佳原创歌曲,并获同年第 57 届美国金球奖最佳原创歌曲。值得一提的是,菲尔·科林斯本人也是一个专业的鼓手。强烈的节奏感赋予了他的演唱极强的感染力,个人的音乐阅历使得他的演唱表现力可以直达淋漓畅快的巅峰状态。这些是仅仅持有音乐理论的众多音乐家可望而不可及的高度。

* 本节内容可略过。

音乐学科在数字音频技术出现之前,普通人与音乐人是存在着较为明确的划分界限的,它的专业性使得不少音乐制作人或学习者停止了前进的脚步。近年来随着科技的进步,跨学科的人才辈出,谁都无法阻挡浩浩荡荡的音乐制作大军的涌现。这一现象就是源于数字音频技术的出现与发展! 所有涉及数字化的现代音乐创作区别于古典音乐的一个显著的特点就是对普通人敞开了大门,换句话说,这是入门的门槛低。在熟悉了数字音乐的制作之后,很多用户会将视线转向更为专业的歌唱部分。这一部分实际上并不属于数字音频范畴,在音频技术制作领域与语音制作反倒是同一范畴,但是对于有志于将动漫配乐的主题曲加入歌声的制作者来说,鼓励用户继续拓展知识面,如同配音一样去自己亲自尝试参与歌唱,挖掘可能的个人风格。不可否认这也是最难把握的部分,可能需要邀请歌手参与录制。录制前应当确定歌手具备如下基本特征:

(1) 嗓音可以不必清澈但是音准应该控制得好(在一些软件如 Cubase 上对于人声有矫正音准的插件可以使用,但是那将消耗掉用户大量的精力);

(2) 艺术表现力有多种形式,海豚音不是必需的! 但是高低音域能够对付得了普通的流行歌曲的音域即可,声带的确有的人有先天的优势,但是所有人的音域经过练习都是可以扩展的!

(3) 歌手应当具备节奏感,如果用户自己尝试,需要日常注意节奏的训练,多听节奏感强的音乐以培养自身的节奏感! 否则将为后期的编辑带来大量的工作;

(4) 歌唱的录制与语音相同,前面提起话筒录入属于模拟信号的输入,优质的录音环境、好的话筒、好的声卡结合好的设备将令用户的工作事半功倍;

(5) 不必需要太多专业的音乐素养或乐理知识,在实战中过于教条的理论知识有时候反倒形成工作中的障碍。对于一线歌手来说,其表现各有千秋,只要有观众群体、有其市场就好,从质量上来说,不应总在纠结于歌手的音准或衣着。对于优秀的艺术家来说,具有放松的性格、充满激情或创意的表演与强大的现场操控力才是最为重要的。鉴于大多数学院尚未普及或开放专业录音设备供普通学生使用以及普通学习者的音频设备无法达到歌唱采集所需的硬件要求,本书的学习内容及作业跳过此部分,有关歌唱部分录音编辑的内容被安排在 Cubase 制作篇,有期望出现在以后的教材中,此处不再详述!

10.2　背景音乐

音乐的简单化学习是可以实现的,需要用户在学习过程中遵循一定的原理,这些原理是历经数辈音乐家验证得出的音乐理论知识,虽然谈不上创新,理论的限定却使得学习可以稳步进行并按照规律前行,目的还是最终可以逐步掌控音乐并征服它。学习的初期不可将目标设定过高,不可急于求成! 这些都是音乐学习中的大忌,按部就班地把握音乐的规律,按照规律经历从模仿到创作的过程是本书推荐的学习步骤。

首先,背景音乐的制作拆分开来学习,分为旋律部分和伴奏部分两大部分,先看看伴奏部分。

10.2.1　伴奏部分

用阿拉伯数字来念出①、②、③、④、⑤、⑥、⑦,并把它们作为音乐的级别去对应 do 音、

re 音、mi 音、fa 音、so 音、la 音、si 音七个音。七个音级各自有自己的名称。音的级别标准写法应该是Ⅰ、Ⅱ、Ⅲ、Ⅳ、Ⅴ、Ⅵ、Ⅶ。在实际应用中,为了方便,都是写成①、②、③、④、⑤、⑥、⑦。以 C 调为例,七个音级的名称是:

第一级音是主音 …………… ①＝C＝Ⅰ

第二级音是上主音 …………… ②＝D＝Ⅱ

第三级音是中音 …………… ③＝E＝Ⅲ

第四级音是下属音 …………… ④＝F＝Ⅳ

第五级音是属音 …………… ⑤＝G＝Ⅴ

第六级音是下中音 …………… ⑥＝A＝Ⅵ

第七级音是导音 …………… ⑦＝B＝Ⅶ

在很多音乐书籍中,如果在一个简谱的小节上方看到画了圈的①②③④⑤⑥⑦就是标记的和弦级别。也或许是③m、⑤7、⑥m、⑦dim 等标记,表示小三和弦、减三和弦或属七和弦。

对于和弦部分的理论讲解除了简化,还将围绕着教学范例涉及的和弦进行。

伴奏部分的和弦构成有很多套路。最著名的是布鲁斯音乐的套路,以 C 调为例,布鲁斯的套路只有 C、F、G 三个和弦就可以创作歌曲了,因此熟悉它的十二小节或十六小节的排列规律的互不认识的音乐家就可以在一起玩音乐了,这样的音乐有着强烈的即兴创作色彩。国内受到青睐的不少流行歌曲的音乐结构都是很简单的,尽管用户常常会看到喜欢表现的"大师"或"高手"有很多复杂的和弦玩法,但是不要被其表象所迷惑,很多歌曲都可以两三个和弦搞定,如:印尼民间歌曲《哎哟,妈妈》、美国歌曲 Jambalaya《什锦菜》简单的版本由 C、G7 两个和弦来伴奏即可;爱情歌曲《迟到》则用到 A、D、E 三个和弦伴奏即可;流行音乐的经典四个和弦的套路如 1645、1345、1625、1564……这样的例子数不胜数。

1. 和弦构成

和弦是三个或三个以上的乐音按照一定的音程关系的排列与组合。从五线谱来看,就是将三个或以上的音按照三度或非三度的关系叠置在纵向上结合,就构成了和弦。

三和弦是乐音按照三度音程关系叠置的构成。三个音各有其名称,分别为根音、三音和五音,如图 10-1 所示。顺便提一下,如果用户想创作乐队的总谱,在用户还没有太多的乐队经验之前,将 Bass 低音部分一律写作根音即可。

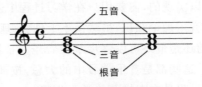

图 10-1 三和弦中三个音的叫法

音与音之间的距离叫做音程,"度"是计算音程的单位,1-2 是二度,1-3 是三度……以此类推,1-1(高音)为一个八度。从音阶排列来看,在一个八度中有两个半音分别是 3-4 和 7-1(高音),其他则为全音。构成"全全半全全全半"的大调音阶关系。小调以 A 作为起始音构成的则为"全半全全半全全"(小调的具体细分等详细知识点略)。两个大二度相加等于一个

大三度,一个大二度加一个小二度等于一个小三度。如图 10-2 所示为大调音阶排列以及音程关系结构图。

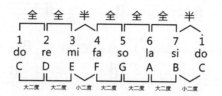

图 10-2 大调音阶排列及音程关系结构图

三和弦有大小之分(增减和弦知识略):

(1)大三和弦是指根音和三音之间为大三度音程,而三音与五音之间为小三度音程的关系,例如:1-3-5、4-6-高音 1、5-7-高音 2 从第一个音可以看出和弦名称,即为 C 和弦、F 和弦、G 和弦。如果还是不明白,可参照图 10-2,算一下音程关系。

C 和弦=1-3-5,1-3 为大三度关系(因为是两个大二度想加),3-5 为小三度关系(一个小二度加一个大二度)。

F 和弦 = 4-6-1(高音),4-6 为大三度关系(因为是两个大二度想加),6-1(高音)为小三度关系(一个小二度加一个大二度)。

G 和弦 = 5-7-2(高音),5-7 为大三度关系(因为是两个大二度想加),7-2(高音)为小三度关系(一个小二度加一个大二度)。

(2)小和弦则为一个小三度加一个大三度,如果不明白,可参照下面具体的小和弦实例分析:

Dm 和弦=2-4-6,2-4 为小三度,4-6 为大三度。

Em 和弦=3-5-7,3-5 为小三度,5-7 为大三度。

A m 和弦=6-1(高音)-3(高音),6 -1(高音)为小三度,1-3(高音)为大三度。

(3)由四个乐音按照三度关系叠置构成的和弦叫做七和弦,在属音上建立的七和弦就叫属七和弦,属音为音阶中第 5 级的音,在 C 调中即为 5(G),例如经常用到的 G7 和弦,首先要确定是四个音,在五线谱的第一个音写上 G(5,So 音),按照三度音程关系,后面的音就是 5、7、2(高音)、4(高音)。从钢琴键盘白键的排列上很容易看出,从第一个音 5 开始数到最后一个音,5671(高音)2(高音)3(高音)4(高音)是第七个音 4(高音)。

属七和弦有几种,如大小七和弦或小小七和弦等,但是这里只介绍 G7 和弦,它是在属音上建立的七和弦所以叫属七和弦。用户已经知道七和弦有四个音,因此 G7 和弦由 5-7-2(高音)-4(高音)构成。

下列五线谱中显示的大除了一个属七和弦其他全部都是三和弦,把音阶的每个音作为根音排列出三和弦,其中 G7 和弦也列在其中,G7 是四个音的七和弦。现在就来在五线谱上认识它们,如图 10-3 所示。

这里包含了四类和弦,分别是(括号内是音符提示,忽略高低音):

- 大三和弦,如 C(135)、F(461)、G(572)。
- 小三和弦,如 Dm(246)、Em(357)、Am(613)。
- 减三和弦,如 Bdim(724)。
- 属七和弦,如 G7(5724)。

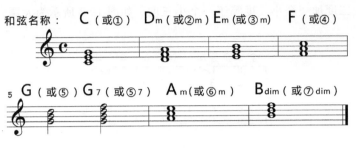

图 10-3 在五线谱上认识和弦

2. 转位和弦

为了均衡伴奏和弦的高低音关系，也是为了乐曲好听或变化丰富，音乐家在实际应用的过程中常常用到和弦转位，即在音不变的前提下重新排列高低音的关系。这会使初学者产生困惑，需要慢慢熟悉，如图 10-4 所示，请注意下列转位后的和弦示意图与图 10-3 所显示的和弦是一样的。

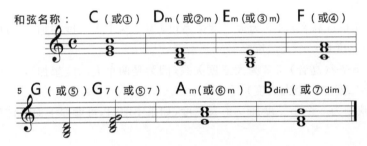

图 10-4 转位后的和弦示意图

3. 弦的使用

以 4/4 拍的 C 和弦为例，柱式和弦是三个音（三和弦）或四个音（七和弦）叠置一起弹的和弦，如图 10-4 所示和弦均为柱式和弦。

全分解和弦也称为分解和弦，就是把音拆分开来依次排列的和弦，有多种分解的方式，用户可以自己排列组合，可以穿插不同的时值使用，如图 10-5 所示的四种分解方式都是常用的方式。

图 10-5 4/4 拍 C 和弦的四种分解和弦方法

半分解和弦是将和弦中的音作部分分解，例如单音＋双音、双音＋双音等。可以按照和弦内音随意组合，没有固定规律，如图 10-6 所示。

图 10-6 4/4 拍 C 和弦的四种半分解和弦方法

10.2.2 旋律部分

在用户了解了和弦是由哪些音构成之后,下面将根据两个例子以及设定的休止符模板来开始尝试自己的创作。

1. C、G7 和声进行范例

2/4 节拍曲谱,使用 C、G7 两个和弦来进行创作,默认速度。

(1)首先在打开的 2/4 节拍曲谱上,将低音谱表更改过来便于用户的写作,如图 10-7 所示。除非已经很熟悉低音谱表,否则不必认识低音谱表是什么音。当用户写音符的时候,按照高音 G 谱表来写,可避免困惑。如果写完高音谱表,可以再转换回低音谱表,乐谱会自动调整好音符的正确位置。

图 10-7 将低音谱表的 F 谱号改为高音谱表的 G 谱号

(2)写出 C-G7 并重复四次填满八小节乐谱,使用音乐创作中最常用的方法,即为大调的音乐伴奏以主音和弦(此处为 C 和弦)旋律都是以 1(do 音)的套路来结束全曲。因此需要把最后一个和弦改为 C,全曲为 C-G7-C-G7-C-G7-C-C。这样的曲调结构自然流畅。伴奏谱如图 10-8 所示,和弦前七个小节采用的是半分解和弦,结尾为竖和弦。

图 10-8 写出 C 与 G7 和声进行的伴奏谱并将最后一小节设定为 C 主和弦

（3）使用快速写作法写出下列休止符号模板，如图 10-9 所示。从第一小节起写作的顺序为：43344 445 443333 6 43344 445 443333 6。

图 10-9　写出乐谱上一行的休止符号模板

（4）在第八小节（结束的小节）填上 1（do 音），其他小节，如第一、三、五、七小节任意选 C 和弦中的音，第二、四、六小节将 G7 的音填进去。如图 10-10 是教学示范的填写，注意尽量靠上（高音区）来写，拉开音域的宽度。

图 10-10　用快速写作法填写旋律谱

（5）选第一行的第一小节。按住 Shift 键单击该行最后的第八小节，右击，在弹出的快捷菜单中选择 Transpose（变调）→Octave（八度）命令将旋律高音上调一个八度，如图 10-11 所示。

图 10-11　写完后再升高 1 个 8 度

（6）选择旋律的时候（即第一行钢琴的右手部分）需多做尝试，不要照抄图 10-10 或图 10-11，实际上，在小节中可以尝试一些过渡的和弦外音，用得好会更加自然好听。不过，为了不造成困惑，本教学示范在制作的时候严格按照了和弦所含有的音来填写。做好后输出为 mid 或 mp3 格式文件提交即可。

2. 多和弦组合范例

下列练习一与练习二的八小节全是根据 C、G、Am、F、C、G、C、C 和弦排列顺序（即和声进行）编写的 4/4 节拍乐谱，所选和弦的和声进行与 Beyond 的经典歌曲《真的爱你》是一样的，与练习一相同，采用默认速度。请按照伴奏部分的和弦音为基础展开旋律部分的创作。值得注意的是，休止符的处理不一样，在写作的时候，不必受《真的爱你》这首歌的影响，找出相对应和弦中的音填到第一行旋律谱中。为了突出乐曲欢快的特征，乐谱在多处使用了附点音符。分别采用不同的伴奏方式。

（1）练习一：伴奏部分采用的是分解和弦，结尾竖和弦的方式。第二行伴奏部分写起来较为简单，故略过！第一行旋律部分的输入步骤为：首先单击主工具栏第八个 Speedy Entry Tool 快速输入图标在乐谱第一行写出休止符，如图 10-12 所示。

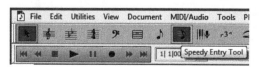

图 10-12　Speedy Entry Tool 快捷输入图标

休止符谱输入的组合键为 6.5 6.5 6.5 7 6.5 6.5 6.5 7，输入完成如图 10-13 所示。接下来从头起依次填写音符即可，填写的音符与和弦中的音相同即可，双音叠置也可以。写完之后比对两行有无重复的音，安全的做法是将旋律部分全部升高一个八度。

图 10-13　使用组合键输入练习一的休止符谱

参照图 10-13，最后一小节有反复记号，它的写法是：

① 单击主工具栏第 14 个图标 Repeat Tool(重复工具)；

② 双击乐谱最后一个小节；

③ 在弹出的 Repeat Selection(重复选项)窗口中选择第一行第二个 Back(返回)图标；

④ 选择 Select(选择)选项；

⑤ 在 Play section(播放小节)中设置用户想重复的次数，一般设置为 2，如图 10-14 和图 10-15 所示。

图 10-14　反复记号的写法(A)

图 10-15 反复记号的写法(B)

完成的练习一曲谱如图 10-16 所示,建议在练习的时候先尝试自己试写试听,如果不好听,再对照图 10-16 的教学范例写一遍。旋律的跳跃性变化不要过于频繁,多做几种创作方案请好友、同学或家人试听,多听取他人意见,创作需要慢慢经验积累,有时候是需要伴随着批评成长的!

图 10-16 练习一创作曲谱教学示范图

(2) 练习二:前七小节伴奏部分采用的是半分解和弦,结尾竖和弦的方式。休止符谱输入的组合键为 5444444 556 5444444 7 5444444 5555 5444444 7。伴奏部分使用了十六分音符,如图 10-17 所示。写旋律的时候建议 1357 小节的倒数第二个休止符空出来,会使得节奏更加富有韵味。

教学演示中为了增加音乐的流畅性,在 1357 小节中添加了过渡音,如图 10-18 所示。

图 10-17 使用组合键输入练习二的休止符谱

图 10-18 将 1357 小节的第二拍后半拍写入前后音的中间过渡音

完成的练习二创作曲谱示范图如图 10-19 所示。按 Ctrl＋K 组合键赋予 vibraphone(电颤琴)音色,试听是否满意,也可以自行选择喜欢的音色,试听满意后导出为 WAV/MP3 格式文件。

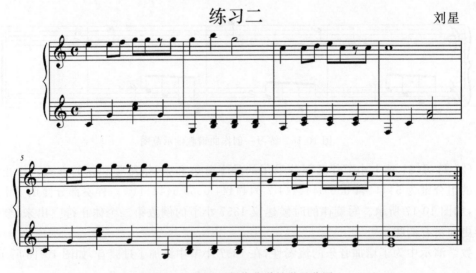

图 10-19 练习二创作曲谱教学示范图

很多动漫配乐作品，为了渲染意境都会使用到弦乐音色以及管乐音色，有小提琴、大提琴、小号长笛等等。练习二输出后，还可以在原谱的基础上重新制作其他音色，框选所有的八小节按 BackSpace 键即可清除，再填上根音后按 Ctrl＋K 组合键赋予 Cello（大提琴）音色，注意不要忘记添加最后一小节重复记号，如图 10-20 所示，输出大提琴伴奏 WAV/MP3 文件。

图 10-20　添加大提琴音色

打开 Adobe Audition CS6 软件，导入两个文件在多轨编辑界面排列，单击每个音轨上的音量包络线，调整音量大小关系，如图 10-21 所示。

图 10-21　调整音频文件位置及音量包络线

　　框选两个音轨后,在音轨文件上右击,在弹出的快捷菜单中选择"导出缩混"→"整个项目"命令,如图 10-22 所示。

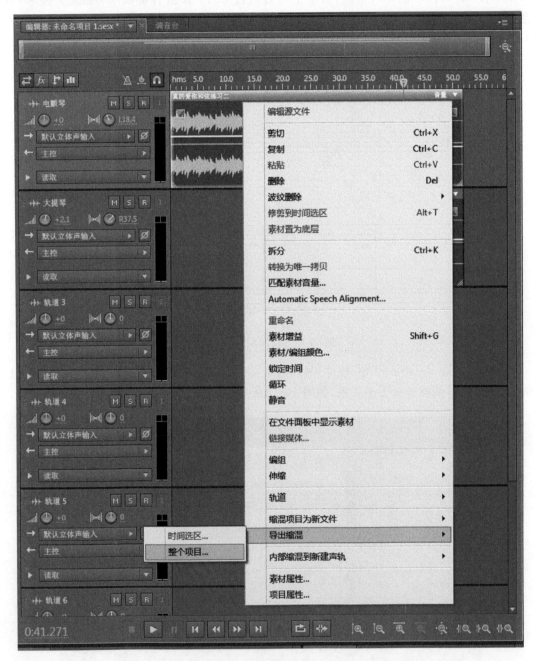

图 10-22　选择"导出缩混"→"整个项目"命令

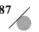

在弹出的窗口命名后输出最终的 MP3 作品,如图 10-23 所示。大功告成!

图 10-23 输出最终的 MP3 作品

附 录 A

<div style="border:1px solid">

××××××学院

实 验 报 告

课程名称：_____《数字音频技术》_____

实验项目：____《××××》四格漫画音频设计____

专业班级：_____ 姓名：_____ 学号：_____

指导教师：_____ 成绩：_____ 日期：_____

一、　实验原理与目的（宋体小四号字体）：

　　内容（宋体五号字体）

二、　实验流程与步骤（宋体小四号字体）：

　　步骤一：……（宋体五号字体）；

　　步骤二：……（宋体五号字体）；

　　步骤三：……（宋体五号字体）；

　　……

三、　分析与结果（宋体小四号字体）：

　　内容（宋体五号字体）

</div>

注：1. 字数 800 以上，请按照字体要求填写并删除括弧及所包含的文字内容，请在完成指定题型作业后填写。

　　2. 实验报告的内容：一、实验原理与目的；二、实验流程与步骤；三、实验分析与结果。

附　录　B

《×××××》动画片分镜头稿本

场景	场景内容	语音(对话与解说词)	声效与配乐	时长(秒)
SC01				
SC02				
SC03				
SC04				
SC05				
SC06				
SC07				

　　附录 B 是提供用户参考的动画分镜头稿本模板,是在两栏式简易模板上的改进。将场景号分栏有助于快速查找;动画片时长的设计与音频密切相关因此不应缺少;音频设计分为三栏有助于合成画面时的音频分层处理。场景内容与声音设计的内容在该表中均使用文字表述即可。

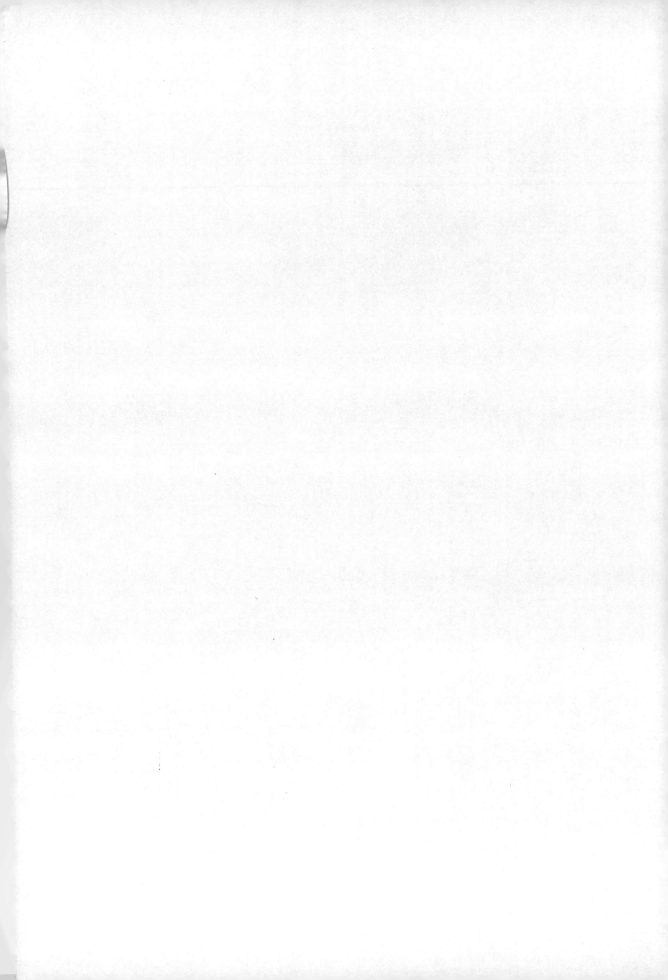